난생 처음 한번 들어보는

클래식 수업

4 헨델,
멈출 수 없는 노래

사회평론

난생 처음 한번 들어보는 클래식 수업 4
_ 헨델, 멈출 수 없는 노래

2020년 6월 17일 초판 1쇄 펴냄
2021년 1월 11일 초판 3쇄 펴냄

지은이 민은기

책임편집 김희연 고명수 설재인
편집부 차윤석 김성무 백지선 노현지 이상연
마케팅 박동명 정하연
경영지원 나연희 홍다희 장은선 최재호

디자인 씨디자인
그림 강한
교정 박수연
속기 윤선영
인쇄 영신사

펴낸이 윤철호
펴낸곳 ㈜사회평론

등록번호 10-876호(1993년 10월 6일)
전화 02-2191-1182(마케팅), 02-2191-1139(편집)
팩스 02-326-1626
주소 서울시 마포구 월드컵북로 6길 56
이메일 naneditor@sapyoung.com

ⓒ민은기, 2020

ISBN 979-11-6273-116-1 03600

난생 처음 한번 들어보는

클래식 수업

4 헨델,
멈출 수 없는 노래

민은기 지음

헨델,
얼마나 반짝일까요?

여러분 안녕하신가요? 네 번째 강의를 시작하려니 많이 설렙니다. 이번 강의의 주인공이 헨델이라 더 그런 것 같아요. 베토벤이나 모차르트만큼 잘 알려진 작곡가가 아니라 사람들이 잘 모르는 숨은 보석 같은 음악가의 이야기를 전하는 은밀한 즐거움이 있달까요. 물론 클래식에 약간이라도 관심 있는 분이라면 헨델의 이름을 들어보지 않았을 리는 없겠지요. 헨델 하면 무엇이 떠오르시나요? 음악의 어머니라는 말을 떠올리는 분도 있을 테고 〈수상 음악〉을 아는 분도 있겠죠. 아, 그리고 그 유명한 〈메시아〉를 빼놓을 수 없겠네요. 그러고는요? 아마 그 정도까지가 대부분의 사람들이 헨델에 대해 알고 있는 전부일 겁니다.

• • •

헨델은 우리가 아는 유명 작곡가들과는 아주 다른 모습의 예술가입니다. 살아 있을 때부터 잘나갔다는 점에서 그렇습니다. 독일의 작은 마을에서 태어났지만, 젊어서부터 유럽의 대도시에서 명성을 쌓았고 일찌감치 런던으로 진출했어요. 외국인이면서도 그곳의 왕과 귀족, 청중에게 크게 인정받았고요. 최고의 명예를 누리고 경제적으로도 풍족하게 살았습니다.

어떤가요. 샘이 날 정도로 인생이 잘 풀리지 않았나요? 그래서 당대에

도 시기하는 사람이 적지 않았고 지금까지도 다른 음악가보다 덜 사랑 받는 걸지 모르겠습니다. 고난과 역경에서 불타오르는 예술혼이 부족해 보인다는 이유로 말이죠. 평생을 그늘에 가려 살다가 죽어서야 빛을 보게 되는 예술가의 삶이 훨씬 더 애잔하고 정이 가는 법이니까요. 하지만 예술가라고 꼭 경제적으로 힘들고 비참하게 살아야 할까요? 눈물 젖은 빵을 먹어본 작곡가만이 위대한 음악을 쓰는 걸까요? 이 세상에서 명성을 누리며 살면서도 불후의 명작을 남길 수 있지 않을까요? 그것을 몸으로 보여준 예술가가 바로 헨델입니다.

헨델은 여느 예술가들과는 다르게 후원자들을 모으고 극장과 예술 단체를 운영하는 면에서도 탁월한 능력을 보였습니다. 수많은 예술 인력과 막대한 돈을 필요로 하는 오페라에서 그가 유독 독보적인 성취를 이루어냈던 것은 이런 실력 덕분입니다. 당대 최고의 음악 재능을 갖춘 작곡가가 비즈니스 감각까지 겸비했으니 그야말로 당할 사람이 없었을 겁니다.

헨델의 음악은 선율이 아름답고 단순해 듣는 사람에게 곧바로 감흥을 줍니다. 그 점이 제한된 청중을 넘어 광범위한 대중에게 호소력을 발휘했던 것이지요. 그렇다고 헨델이 자기 작품을 단순한 오락이나 여흥거리로 만든 건 아닙니다. 〈메시아〉에 열광하는 귀족들에게 "즐겁게만 해주려던 게 아니라 더 나은 사람으로 만들어주고 싶어 쓴 음악"이라고 하거든요. 철저히 청중을 만족시키는 대중성을 추구하면서도 예술가의 숭고한 이상을 포기하지 않았던 거죠. 이런 헨델의 모습이 멋있지 않나요.

사람들은 왜 해피엔딩이 뻔하게 기다리는 영화를 보러 함께 손을 붙잡고 극장에 갈까요. 우리가 사랑할 수밖에 없는 인물들이 결국 마지막에 스크린 위에서 웃음 지을 그 모습을 만날 수 있다는 믿음 때문인지도 모릅니다. 그런 믿음이 고단하고 울퉁불퉁한 현실의 지면에서 잠시 우리 몸을 띄워 쉬게 해줄 테지요. 헨델의 삶은 그렇게 엔딩이 기다려지는 한 편의 영화입니다.

헨델, 이제 그를 만나러 갑니다.

민은기 드림

차례

시작하며 · · · · · · · · · · · · · · **005**

클래식 수업을 더 생생하게 읽는 법 · · · · · · · **010**

I 오페라의 거장
 – 공연 예술의 뿌리

 01 위대한 영국 작곡가 헨델 · · · · · · · · · **017**

 02 종합 예술의 신 · · · · · · · · · · · · · **033**

II 열정이 이긴다
 – 헨델과 바로크 음악가들

 01 독일에 떠오른 샛별 · · · · · · · · · · **059**

 02 사람의 음악을 사람답게 · · · · · · · · **109**

III 블루오션에 몸을 던진 젊은 천재
 – 국가 권력과 음악

 01 미래를 위한 담금질 · · · · · · · · · · **145**

 02 런던 상륙 작전 · · · · · · · · · · · · · **183**

IV 분쟁의 소용돌이 속에서
- 영국 오페라의 유행과 쇠퇴

01 정상에선 언제나 바람이 불고 · · · · · · · · **233**

02 화려한 커튼의 안과 밖 · · · · · · · · · **275**

V 쇼비즈니스의 꺼지지 않는 불꽃
- 영원히 사랑받는 거장의 음악

01 커리어의 정점 · · · · · · · · · · · **323**

02 쇼는 계속되어야 한다 · · · · · · · · · **369**

부록 · · · · · · · · · · · · · · **378**

작품 목록 · · · · · · · · · · · **380**

사진 제공 · · · · · · · · · · · **382**

클래식 수업을
더 생생하게 읽는 법

1. 음악을 들으면서 읽고 싶다면

방법 1. QR코드 스캔 :

특별히 중요한 곡의 경우 ☞ QR코드가 있습니다.

코드를 스캔하면 음악을 들으실 수 있는 페이지로 연결됩니다.

참고 QR코드 스캔 방법 (아래 방법은 스마트폰 기종에 따라 달라질 수 있습니다)

❶ 네이버, 다음 등 검색 포털 접속

❷ 네이버 검색 화면 하단 바의 중앙 녹색 아이콘 클릭 ⋯ 렌즈 ⋯ QR/바코드
다음 검색창 옆의 아이콘 클릭 ⋯ 코드 검색

❸ 스마트폰 화면의 안내에 따라 QR코드 스캔

방법 2. 공식사이트 난처한+톡 www.nantalk.kr

공식사이트에서 QR코드로 들을 수 있는 음악뿐만 아니라
스피커 표시 ◀ᅦ))가 되어 있는 음악 모두를 들을 수 있습니다.

위치 메인화면 ⋯▸ 난처한 클래식 ⋯▸ 음악 감상

2. 직접 질문해보고 싶다면

공식사이트에서는 난처한 시리즈를 읽으면서 궁금했던 점을
저자에게 직접 질문할 수 있습니다.
좋은 질문은 책 내용에 반영할 예정입니다.

3. 더 풍부한 정보를 얻고 싶다면

클래식 음악에 대한 더 많은 이야기들이 궁금하시다면
공식사이트에 방문해주세요. 더 풍성하고 재미있는 클래식 이야기들을
만나보실 수 있습니다.

일러두기

1. 본문에는 내용 이해를 돕기 위한 가상의 청자가 등장합니다. 청자의 대사는 강의자와 구분하기 위해 색글씨로 표시했습니다.

2. 미술 작품의 캡션은 작가명, 작품명, 연대 순으로 표기했습니다. 독서의 편의를 위해 본문에서는 별도의 부호로 표시하지 않았습니다.

3. 단행본은 『』, 논문과 신문 지면은 「」, 음악 작품과 영화는 〈〉로 표기했습니다.

4. 외국의 인명, 지명은 국립국어원 어문 규정의 외래어 표기법을 따랐습니다. 다만 관용적으로 굳어진 일부 용어는 예외를 두었습니다.

5. 성경 구절은 『우리말 성경』(두란노)에서 발췌했습니다.

I

오페라의 거장
- 공연 예술의 뿌리

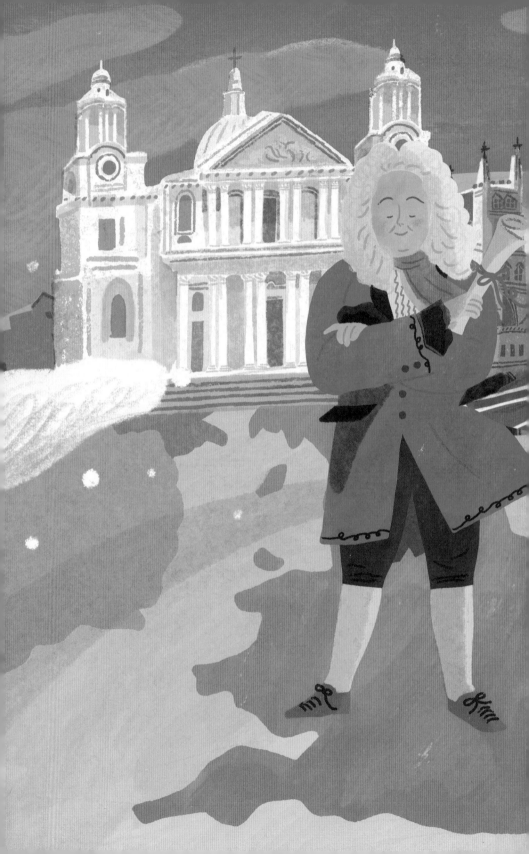

대중의 예술가,
온 땅을 바라보며 설 수 있던 사람

지루한 무채색의 삶을 살아가는 사람들에게 이야기와 음악이 어우러진
종합 예술로 총천연색의 시간을 선사한 음악가 헨델.
헨델의 작품은 살아 있을 때부터 지금까지 삼백여 년 동안 전 세계의 대중에게
끊임없이 사랑을 받고 있다.
이렇게 계속 잊히지 않았던 음악가는 헨델이 역사상 최초다.

나는 나를 읽을 모든 이에게,
챙 넓은 모자를 들어 인사한다.

- 페르난두 페소아

01

위대한 영국 작곡가
헨델

#음악의 어머니 #글로벌 인재

뜬금없어 보이지만 이번 강의는 영화 이야기로 시작할까 합니다. 다들 영화관에 가본 적이 있죠? 영화 속엔 총천연색 화면은 물론 첨단 그래픽 효과와 다채로운 음향이 꽉 차 있지요. 심지어 최근에는 의자가 움직이고 바람이나 물의 촉감을 직접 느낄 수 있는 4D 영화도 흔하게 볼 수 있지요?

맞아요. 처음엔 의자가 움직일 때마다 깜짝깜짝 놀랐는데 익숙해지니까 더 몰입되더라고요.

기술이 영화 예술에 끼치는 영향은 정말 엄청납니다. 굳이 4D 영화가 아니라도 요즘 영화를 보면 절로 감탄이 나죠. 폭탄을 터뜨리고, 높이 자란 나무 사이를 뛰어다니고, 우주에 나가는 등 대체 어떻게 찍었는지 놀라운 장면들이 많습니다. 그런데 아무리 시각효과가 멋있어도 그것만으로 좋은 영화라 할 수 있을까요?

일단 내용이 재미있어야죠. 배우가 연기를 잘해야 하고요.

많은 분들이 간과하지만 의외로 음악의 비중도 큽니다. 화려한 시각효과가 없는 흑백 무성영화를 보면 그 비중이 얼마나 큰지 잘 와닿아요.

찰리 채플린이 나오는 옛날 영화 같은 거 말인가요? 텔레비전에서 본 기억이 있어요.

맞아요. 그런 영화는 말소리가 안 들어가는 대신 음악이 전면에서 극을 이끌어갔죠. 그런데 기술이 발전하고 말소리로 내용을 표현하는 지금도 음악의 중요성은 여전해요. 특히 공포 영화나 스릴러 영화는 음악 소리를 키웠다 줄였다 하면서 긴장감의 정도를 조절하지요. 멜로 영화도 흐르는 노래에 따라 눈물을 자아내거나 웃음 짓게 만듭니다. 영화감독은 이렇게 줄거리뿐 아니라 배우나 음향, 첨단 기술 등 영화의 여러 요소들이 잘 어울리도록 연출해요.

모든 걸 다 잘 알아야겠네요. 어려운 일이라는 생각이 새삼 들어요.

이번에 우리가 만날 음악가, 헨델이 바로 그런 사람이었습니다. 헨델하면 단순히 음악가로 알 테지만, 실제 헨델의 인생을 들여다보면 오늘날의 영화감독 같은 일을 했다는 걸 알 수 있어요. 그 시대 가장 '핫한' 종합 예술의 거장이었죠.

종합 예술이요?

영화처럼 다양한 예술 장르가 결합된 예술을 말합니다. 헨델은 당대 시민들의 눈과 귀, 가슴을 즐겁게 만들어준 예술가였어요. 그러면서 화려한 구경거리를 원하는 귀족들의 욕구까지 시원하게 해결해준 다 방면의 능력자였지요. 당시 사람들은 헨델의 작품이 무대에 오르길 손꼽아 기다렸고 화젯거리로 삼았어요. 요즘 "그 영화 봤어?" 하고 이 야기하는 것처럼 "헨델 이번 작품 봤어?" 하는 식으로요.

위대한 영국 작곡가
헨델

바흐와는 동갑, 삶은 정반대

'음악의 아버지는 바흐, 음악의 어머니는 헨델'이라는 말을 들어보았을 거예요. 일본 사람들이 처음 만들어낸 말 같은데, 학술적인 근거는 없습니다. 썩 좋은 표현은 아니죠. 바흐와 헨델이 음악의 부모라면 그 이전 음악들은 음악이 아니라는 뜻으로 읽힐 위험이 크니까요. 하지만 그 덕에 헨델의 이름이 대중에게 잘 알려지긴 했어요.

헨델이 왜 어머니인가요? 여자도 아니었는데 말이에요.

아마 바흐 때문에 짝지어 붙은 이름일 겁니다. 동시대를 살았던 작곡가 중 위대한 바흐에 필적할 만한 인물은 헨델뿐이거든요. 한 사람을 아버지라 했으니 또 한 사람은 어머니가 된 거죠. 탄탄한 화성과 대위법 구조로 승부를 거는 바흐에게서 아버지를, 감미로운 선율 작법에 뛰어났던 헨델에게서 어머니를 연상했던 게 아닌가 싶습니다. 어쩌면 별 생각 없이 그냥 단순히 가발 길이가 긴 사람을 어머니라고 했을 가능성도 얼마든지 있어요. 독일에서 발행된 오른쪽 페이지의 우표를 보세요. 위가 바흐, 아래가 헨델입니다.

머리 길이는 좀 차이가 나지만 컬이 힘껏 들어간 헤어스타일은 비슷하네요.

굳이 음악의 부모로 엮지 않아도 바흐와 헨델은 바로크 음악을 대

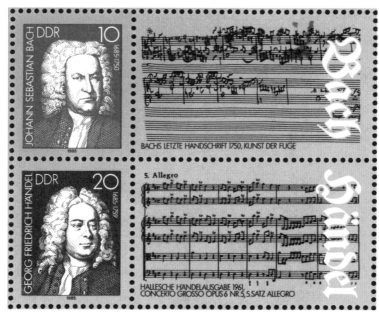

독일에서 발행된 바흐와 헨델 우표
바흐와 헨델은 가까운 지역에서 같은 해에 태어나
음악가의 길을 걸었으나 인생과 작품 스타일에
있어서는 완전히 다른 행보를 보였다.

표하는 거장으로 자주 함께 소개됩니다. 무엇보다 둘은 공통점이 많
아 비교하기 좋아요. 일단 1685년생 동갑내기입니다. 태어난 장소도
150킬로미터 정도밖에 떨어지지 않은 곳이고요. 만년에 시력장애를
겪은 것도 겹칩니다. 더 신기한 건 둘 다 같은 돌팔이 의사에게 수술
받고 나서 완전히 시력을 잃었단 점이에요.

그런데 실제 인생사는 매우 달랐습니다. 바흐는 평생 태어난 지역을
벗어나지 않았어요. 차로 한 시간이면 오갈 수 있는 한정된 지역 안에
서만 활동했습니다. 반면 헨델은 독일과 이탈리아, 영국, 심지어 아일
랜드까지 유럽 전역을 마구 돌아다녔어요. 젊은 시절에는 독일의 하

위대한 영국 작곡가
헨델

노버와 영국의 런던을 오갔는데, 지금도 기차로 무려 아홉 시간이나 걸리는 거리입니다. 그 시대에 탈것이라고 해봐야 마차밖에 없었을 텐데 대단하죠?

그렇게 먼 곳까지 돌아다녔던 이유가 뭘까요…?

이름을 떨칠 수 있다면 어디든 달려가 일했기 때문입니다. 나중엔 국적도 바꿨어요. 원래 독일 지역 출신이지만 주로 영국에서 활동하다가 시민권을 획득해서 영국으로 귀화해요. 그러고는 어떤 영국인 작

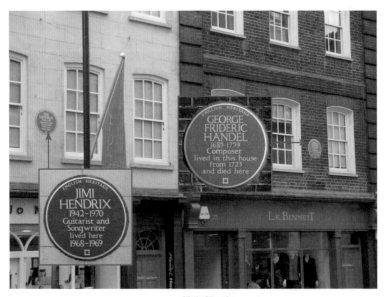

헨델&헨드릭스
헨델이 런던에서 거주하던 아파트 바로 옆 건물에는 전설적인 록 기타리스트 지미 헨드릭스가 세 들어 살았다. 지금은 두 건물을 '헨델&헨드릭스'라 묶어 위대한 두 음악가의 박물관으로 개방하고 있다.

곡가보다도 영국을 대표하는 '국민 작곡가'로서 당대에 이미 '위대한 헨델'이라 칭송받았습니다. 지금도 영국 사람들은 헨델이라는 음악가를 참 사랑하지요.

영국 사람들이 외국 출신 작곡가를 그렇게 대우했단 말이에요? 실력을 제대로 인정받았나 봐요.

그렇습니다. 요즘 너도나도 '글로벌 인재'를 찾는데요, 헨델은 당시 유럽 음악계 최고의 글로벌 인재였습니다. 헨델처럼 경력을 쌓겠다며 국가를 안 가리고 종횡무진했던 음악가는 정말 드물어요. 바흐야 말할 것도 없고 비발디나 장 필리프 라모같이 이 시기 큰 인기를 누렸던 음악가들조차 자기 나라를 벗어나지 않았어요.

오페라에 미쳤던 사람

바흐에 비하면 헨델이 음악을 대하는 태도는 퍽 통속적이었어요. 바흐는 음악을 만드는 장인이자 독실한 종교인이었습니다. 매일 기도하고, 지시받은 만큼 작곡하고, 작곡이 끝나면 악보에 '하나님께 영광을'이라 서명했습니다. 반면 헨델은 쉽게 금방금방 곡을 만들었고, 이 국가 저 국가를 다니며 필요하다면 정치 수완까지 발휘했어요. 혹시 헨델의 작품 중 아는 게 있나요?

"할렐루야"를 반복하는 노래밖엔 모르겠어요. 그게 헨델 작품 맞죠?
1

맞아요. 그 노래 외에도 많은 합창음악을 남겼죠. 하지만 합창음악은 헨델의 업적 가운데 아주 일부일 뿐입니다. 아까 헨델이 종합 예술의 거장이었다고 말씀드렸죠? 무엇보다 헨델은 걸출한 공연 기획자였습니다.

공연 기획자로서 뭘 했는데요?

음악에 연극과 무용, 패션, 그리고 과학기술까지 접목한 그 시대 최고의 공연 예술을 만들었죠. 바로 오페라 말입니다. 오페라에 쏟은 시간만 무려 30년이에요. 그 이후에도 가만히 서서 하는 오페라인 오라토리오라는 장르에 집중했고요. 헨델 작품 목록 번호는 HWV라고 표시합니다. Händel-Werke-Verzeichnis의 약자로, 바흐의 BWV처럼 장르별로 정리된 목록입니다. 그런데 이 HWV의 1번부터 42번까지가 몽땅 오페라예요.

그게 대단한 건가요?

감이 잘 안 오죠? 이렇게 상상해보면 어떨까요? 한 영화감독이 30년 동안 42편의 영화를 만들었다고요.

영화라고 생각하니 엄청난 양인걸요!

이처럼 많은 오페라를 무대에 올리면서도 결코 완성도를 포기하지 않

았다는 점은 정말 존경스럽게 느껴집니다. 작품을 올릴 때 헨델은 신중하고 또 과감했어요. 예를 들어 여자가 무대에서 노래하는 걸 종교적으로 금지하던 로마에서도 고집스럽게 소프라노 마르게리타 두라스탄티를 출연시켜요. 교황에게 경고받고 힐책을 당해도 아랑곳하지 않습니다.

안토니오 마리아 자네티, 마르게리타 두라스탄티의 캐리커처, 18세기
헨델과 밀접한 관계를 맺고 활동하던 소프라노로, 〈아그리피나〉, 〈부활〉 등의 무대에 올랐다.

교황이 뭐라 해도 끄떡없었다니 배짱이 있네요.

소프라노가 아니면 자기 작품을 완벽하게 만들어낼 수 없었기에 고집을 부렸던 거지요. 헨델이 얼마나 작품의 완성도에 목숨을 건 사람이었는지 알려주는 일화입니다.

음악의 어머니? 당당한 독신주의자!

당시 사람들은 헨델을 좀 독특한 괴짜라 봤을 거예요. 이를테면 바흐는 자녀를 20명이나 가졌던 반면 헨델은 결혼 자체를 안 했거든요.

베토벤도 그렇고… 이때 결혼 안 하는 게 흔한 일이었나요?

전혀 아니었죠. 베토벤 역시 결혼만 안 했지 스캔들은 수없이 일으켰잖아요? 헨델은 평생에 걸쳐 스캔들이라곤 딱 한 번뿐이었어요. 그마저도 뜬소문 정도에 그쳤습니다. 사실 헨델의 생활을 조금만 들여다보면 결혼은 고사하고 연애할 시간도 없었을 것 같긴 해요. 명성에 걸맞게 굉장히 바빴으니까요. 워낙 바빠서였는지 제자 양성조차 관심이 없었고요.

사회성이 나빴던 게 아닐까요?

그건 절대로 아니에요. 농담도 잘하고 매우 사교적이었다고 합니다. 물론 화를 잘 내는 다혈질이기도 했다지만요. 몇 안 남은 기록들을 보면 언제나 '당당하다', '독재적이다', '유쾌하다', '성격이 급하다'고 헨델을 묘사합니다.

뭔가 타오르는 태양 같은 느낌인데요?

흔히 떠올리는 고독한 음악가 이미지와 다르지 않나요? 실제로 헨델은 음악가면서 동시에 돈을 많이 번 사업가기도 했습니다. 살면서 한번도 가난했던 적이 없었죠. 게다가 왕위 계승처럼 민감한 정치 문제와 얽혀 입에 자주 오르내리기도 했어요. 오늘날 유명 영화감독이 세간의 이야깃거리가 되는 것과 좀 닮았죠?

신기하네요. 은연중에 고고한 예술가를 상상하고 있었는데….

시대를 아우르며 사랑받는 음악가

돈이 많았고 수완가였다는 게 헨델 작품의 음악성을 쉽사리 폄하하게 만드는 원인이지만 섣불리 오해하지 않으셨으면 합니다. 돈을 많이 벌었던 건 그만큼 헨델이 매력적인 작품을 많이 만들어냈기 때문이에요. 헨델의 작품은 헨델이 살아 있을 때부터 지금에 이르기까지 끊임없이 사랑을 받고 있습니다. 그런 음악가는 역사상 헨델이 최초예요.

최초요? 헨델 말고 그 이전 음악가들의 작품은 다 잊혔나요?

네, 아무리 유명한 음악가라도 당대에 반짝하다가 죽으면 다 잊혔어요. 보통 자기 시대에 살아서 활동 중인 음악가의 작품을 즐겼거든요. 다행히 바흐나 비발디 같은 몇몇 대가들의 음악은 나중에 복원되어 다시 사랑받고 있지만요. 그런데 헨델에게는 그런 일 자체가 아예 일어나지 않았어요.

예를 들어볼까요? 다음 페이지의 사진은 2014년에 함부르크 국립 오페라단이 〈알미라〉를 공연한 모습이에요. **헨델이 작곡한 첫 오페라 〈알미라〉 HWV1**는 1705년 초연된 이후 끊기지 않고 무대에 오르고 있지요. 첫 오페라인데도 시대를 초월한 작품성을 가졌던 거죠.

이번 강의에서는 이렇게 시대와 지역을 가리지 않고 인기를 끌었던 헨

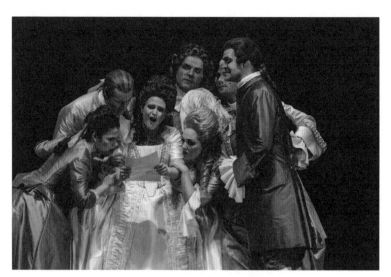

〈알미라〉의 2014년 공연 실황
함부르크 국립 오페라단이 헨델의 오페라 〈알미라〉를
무대에 올린 모습.

델의 작품을 만나볼 겁니다. 작품만큼이나 스펙터클하고 화려했던 삶
도 함께 엿보다 보면 지금껏 가졌던 음악가의 고정적인 이미지에서 벗
어난 조금 더 다채로운 모습의 음악가를 상상하실 수 있을 거예요.

오페라의 거장

바흐와 함께 바로크 음악을 대표하는 작곡가 헨델은 종합 예술의 거장이었다. 42편에 달하는 오페라 작품을 만들어낸 음악가이자 동시에 성공한 사업가기도 했다. 작품의 완성도 역시 놓치지 않아 노년에는 '위대한 헨델'이라는 칭호까지 얻는다.

바흐와 헨델	바흐와 헨델은 바로크 시대를 대표하는 두 거장.
	공통점 1685년생. 태어난 장소가 가까움. 만년에 같은 돌팔이 의사에게 시술받아 시력을 잃음.
	차이점 바흐는 독실하고 엄격했던 반면 헨델은 사교적이었으며 돈을 잘 버는 사업가이자 수완가였음.
사랑받는 작곡가 헨델	명성을 높일 수 있다면 먼 곳도 마다하지 않음. ⋯▸ 독일 출신이지만 이탈리아와 영국까지 진출해 활동. ⋯▸ 영국을 대표하는 국민 작곡가가 됨.
포기를 모르는 종합 예술의 거장	오페라에 30년간 에너지를 쏟음. ⋯▸ HWV1번부터 42번까지는 모두 오페라.
	작곡뿐 아니라 기획과 무대 감독 역할까지 함.
	작품의 완성도를 위해서 과감한 행보도 서슴지 않음. ⋯▸ 당시 로마에서는 여성이 노래하는 것이 종교적으로 금지되었으나 헨델은 교황의 경고를 무시하고 소프라노를 무대에 세움.

나와 당신이란 우리 존재를 다시 바라보고 싶어서

종교의 억압적인 틀에서 벗어나
다시 인간의 사고와 욕망 자체에 몰입하고 싶었던 사람들은
고대 그리스 로마 문화에서 해답을 찾는다.
과거의 찬란함에 현재의 감수성을 더한 아름다운 무대를 구현하려 노력한 끝에
최초의 오페라라는 꽉 찬 결실을 이루었다.
이에 감응하는 관객들의 카타르시스는
인류의 기원에서부터 찾아볼 수 있다.

가르쳐라(docere), 움직여라(movere), 즐거워하라(delectare)!

– 작자 미상의 오래된 경구

02
종합 예술의 신

#종합 예술 #고대 그리스의 부활 #카타르시스

오페라를 본 적이 있나요? 그 전에 오페라가 뭔지부터 물어봐야겠네요. 대부분이 노래 부르는 연극 아니냐고 답할 겁니다. 틀린 말은 아니지만 오페라에는 그 이상으로 특별한 점이 있답니다. 바로크 시대 유럽 사람들을 사로잡은 이 예술 장르의 매력이 무엇일지 알아볼까요?

음, 솔직히 어떤 매력이 있을지 감이 잘 안 와요. 지금 공연을 보러 간다면 솔직히 오페라보다 뮤지컬을 택하지 않을까 싶고요.

뮤지컬로 바꿔서 생각해도 비슷할 테니 그럼 질문을 바꿔봅시다. 뮤지컬이 왜 사람들에게 인기를 끌까요?

그냥 재미있어서 많이 보는 거 아닐까요?

맞아요. 그런데 바로 그 재미의 본질이 무엇인지 차근차근 따져볼 필요가 있습니다.

다양한 장르가 섞인 종합 예술

뮤지컬이든 오페라든 가만히 들여다보면 아주 복잡한 예술입니다. 많은 분야가 결합해 있어요. 일단 음악이 들어갑니다. 그리고 등장인물의 대사가 적힌 대본과 마음을 울리는 노래 가사가 있을 테죠? 그걸 통틀어 문학이라 합시다. 등장인물이 어떤 옷을 입고 나올지, 무대장치나 효과를 어떻게 살릴지에 대한 계획은 미술과 연관되겠죠. 또 가만히 서서 노래만 하진 않잖아요? 배우가 춤을 추기도 하는데 이는 무용과 연관될 거예요. 이렇듯 뮤지컬 하나에 여러 장르가 들어가기 때문에 그 모든 걸 조화롭게 만드는 방법이 큰 관건이죠.

런던 헤이마켓 여왕 폐하 극장 전경
1705년에 지어져 여왕 재위 시기에는 여왕 극장,
왕 재위 시기에는 왕의 극장이라 이름이 바뀌었다.
오늘날엔 여왕 폐하 극장이라 부른다.

다양한 분야가 필요할 거란 생각은 했는데 그걸 잘 맞물리도록 하는
것도 큰일이네요.

그런 큰일을 역사상 최초로 해낸 예술 장르가 오페라입니다. 음악뿐
아니라 문학, 미술, 무용 등 다방면에 걸쳐 최고 수준의 결과물만 모아
조합한 장르지요. 물론 앞서 이야기했듯 여러 예술 작품을 단순히 모
아둔다고 저절로 훌륭한 화합물이 되는 건 아닙니다. 각 분야가 서로
시너지 효과를 내도록 우두머리가 중심에서 잘 어울리게 균형을 잡
아줘야죠. 오페라에선 음악 감독이 그 역할을 합니다.

음악 감독이 음악만 잘해서 될 일이 아니었겠는데요.

거기다가 사람들을 통솔하려면 리더십도 있어야 해요. 부지런하기도 해야 하고요. 실제 헨델은 요즘 말로 '캐스팅 디렉터' 역할까지 했습니다. 자신의 작품을 완벽하게 불러줄 성악가를 찾아 쉬지 않고 국경을 넘나들었지요.

고대 그리스 로마의 혼을 불러내기 위해

듣다 보니 본질적인 궁금증이 생겨요. 사람들은 어쩌다 오페라를 만들었나요?

그 질문에 답하기 위해서는 고대 그리스 로마 문명까지 거슬러 올라가야 합니다. 사실 오페라뿐만이 아닙니다. 고대 그리스 로마 문명은

지금도 살아 숨 쉬며 다양한 분야에 영향력을 떨치고 있어요.

고대 그리스 로마요? 오페라가 그때부터 있었나요?

그건 아니고, 그 문명의 유산이 오페라의 탄생에 큰 영향을 줬어요. 이쯤에서 르네상스 운동을 짚어볼 필요가 있습니다. 르네상스 운동이라 하면 일반적으로 15~16세기 유럽에서 일어난 고대 그리스 로마 문화 부흥 운동을 가리키죠. 이를 기점으로 유럽 사람들의 세계관에 거대한 변화가 일어났고요.

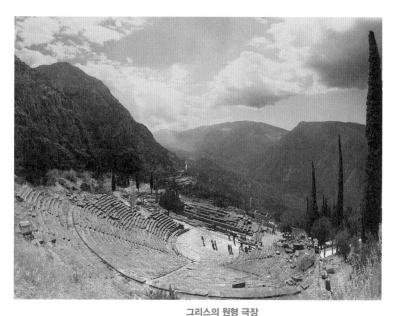

그리스의 원형 극장
그리스 델포이에 위치한 이 원형 극장은 기원전 4세기에 지어졌으며 약 5천 명의 관객을 수용했다. 이 같은 원형 극장이 그리스 등지에 여럿 남아 있는데, 그중 일부에서는 오늘날도 연극이나 오페라가 상연되곤 한다.

일단 중세 예술은 보통 신을 찬양하기 위해 만들어졌어요. 인간은 중요하게 여겨지지 않았습니다. 그러다 13세기 말 경직된 종교 위주의 생활에 질렸던 이탈리아 사람들이 고대 그리스 문학에서 개인의 성격과 욕망을 다루는 생생함을 발견하고 매료돼요. "우리도 다시 인간에 집중해보자"는 목소리를 조금씩 내기 시작하죠. 그 흐름이 음악까지 이어져 결국 오페라의 탄생으로 열매를 맺게 됩니다.

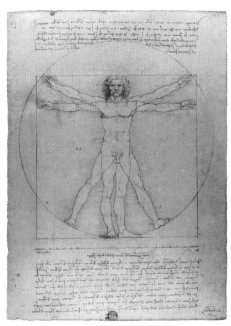

레오나르도 다 빈치, 비트루비우스적 인간, 1509년경
고대 로마의 건축가 비트루비우스가 쓴 『건축 10서』 3장 「신전 건축」편을 그림으로 옮긴 것이다. 실제 사람을 측량해 기록했다. 인간에 다시 주목하고자 한 르네상스 운동의 영향이 느껴진다.

정확히 언제쯤 오페라가 만들어진 건가요?

1600년에 피렌체에서 처음 오페라가 무대에 올랐습니다. 고대 그리스 비극을 부활시키자고 피렌체의 인문학자, 시인, 음악가가 모여서 수년간 연구를 해온 결과였지요.

그리스 비극은 연극 아닌가요? 오페라는 종합 예술이었다면서요.

단순하게 연극이라고만 할 순 없어요. 예를 들어, 이때 활동한 학자 지롤라모 메이는 "그리스 연극에는 음악이 항상 동반되었으며, 연극은 음악이 있어야 진정한 예술이 될 수 있다"라고 했지요. 문제는 그리스 음악이 더 이상 전해오지 않는 상태였다는 거예요. 그러니 음악을 새롭게 만들어내야 했습니다. 이들이 꿈꾼 건 단순히 그리스 비극의 불완전한 모방이 아니었으니까요. 진정한 예술을 창조하고 싶어 했거든요. 완벽한 조화를 이룬 음악과 연극, 고대 그리스 조각과 건축의 정교함과 화려함, 그리고 내용 면에서는 윤리적 메시지까지 넣길 원했어요. 결국 이렇게 그리스 비극을 바탕으로 새로운 장르인 오페라가 탄생했죠.

듣고 보니 오페라의 탄생이 참 대단한 사건 같은데, 그게 피렌체에서 일어난 특별한 이유가 있나요?

당시의 피렌체는 평범한 도시가 아니었어요. 중세 말부터 온갖 예술 분야가 꽃핀, 이탈리아 르네상스 시대를 이끈 문화의 중심지였습니다. 무엇보다 약 300년에 걸쳐 피렌체를 비롯해 이탈

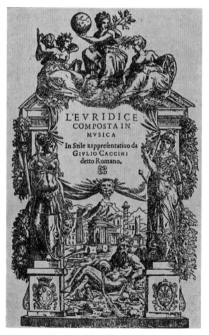

현존하는 최초의 오페라 〈에우리디체〉 악보 표지
〈에우리디체〉는 페리가 작곡했으나
당시 공연을 총괄한 카치니는 음악 일부를 바꾼 뒤
자기 이름으로 이 오페라의 악보를 출판한다.

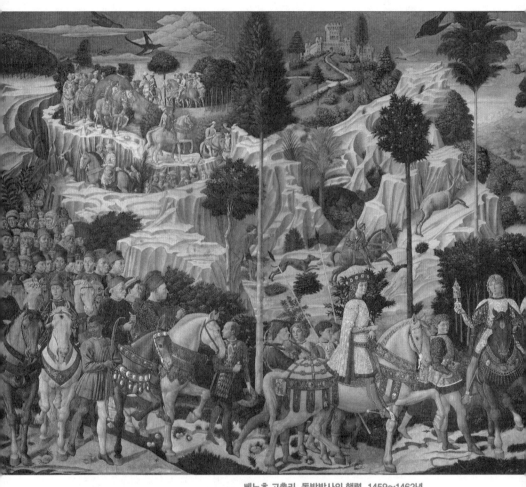

베노초 고촐리, 동방박사의 행렬, 1459~1462년
메디치 가문 사람들이 예수의 탄생을 축하하러 가는
동방박사 사절의 일원으로 표현되어 있다.
왼편에 검은 옷을 입고 빨간 모자를 쓴 인물이
가문의 전성기를 이끌었던 코시모 데 메디치다.

아 중부를 지배한 메디치 가문의 도시고요. 이 가문은 예술가와 과학자를 지원해 이탈리아 르네상스 운동에 결정적인 기여를 한 걸로 유명합니다. 주로 서양미술사에서 자세히 다뤄지는데, 레오나르도 다 빈치, 미켈란젤로, 라파엘로 등 굵직굵직한 르네상스 미술가들을 전폭적으로 후원했죠.

메디치 가문의 이름은 들어봤어요.

미술가에게만큼은 아니라도 음악가에게 역시 후원을 아끼지 않았어요. 그로 인해 오페라의 탄생에 큰 공적을 세웠습니다.

인테르메디오, 오페라의 전신

결혼식 같은 큰 행사가 있을 때 메디치 가문에서는 인테르메디오라는 공연을 무대에 올렸습니다. 이 인테르메디오가 오페라 탄생에 가장 직접적인 영향을 미친 장르예요.

인테르메디오는 원래 연극의 막과 막 사이에 상연되는 짧은 공연을 가리키는 말이었습니다. 보통 5막이었던 이 시기 연극의 막 사이, 극의 시작과 끝에도 공연되었으니까, 한 연극에 인테르메디오가 총 6개 들어가는 게 일반적이었죠. 다뤄지는 이야기의 배경은 주로 전원이었어요. 내용을 보면 본 연극과 연결되기도 했고, 때론 이와는 무관하게 사람들에게 익숙한 신화 소재일 때도 있었습니다.

하지만 본래 막간에 잠깐 올라오는 극이었다고 인테르메디오를 소규

★ 인테르메디오

모라 상상하면 안 됩니다. 메디치 가문의 인테르메디오는 스케일이
아주 컸어요. 대화, 합창, 독창, 기악음악, 춤, 의상, 무대효과까지 한 무
대에 담았죠. 눈과 귀가 쉴 새 없는 그야말로 대형 종합 예술이었습니
다. 궁 안이 온통 무대장치로 가득 찰 정도로 규모가 컸지요. 오른쪽
그림을 보세요.

와… 무대를 만들기 위해 엄청난 자원이 동원되었을 것 같은데요.

느껴지나요? 사실 이 그림보다 더 장대했던 인테르메디오 작품도 있
어요. 역사상 가장 대규모의 인테르메디오는 역시 메디치 가문의 후
원으로 나왔습니다. 페르디난도 데 메디치와 크리스티나 로렌 공주의
결혼을 기념해 공연된 작품이었죠. 제목은 〈순례하는 여인〉입니다.
〈순례하는 여인〉을 만들어내기 위해 인문학자, 시인, 작곡가, 안무가
등 다양한 분야의 전문가가 모였어요. 이들의 수장이 우리가 잘 아는
갈릴레오 갈릴레이의 아버지인 작곡가 빈센초 갈릴레이입니다. 그리
고 이때 모인 사람 중 가수이자 작곡가로 활동한 자코포 페리가 있었
는데, 곧 최초의 오페라를 써내지요.

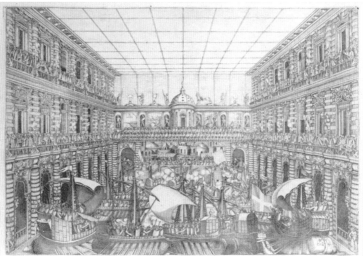

(위)무대장치를 채우기 전 메디치 궁, 16세기
(아래)무대장치로 꽉 찬 메디치 궁, 16세기
페르디난도 데 메디치와 크리스티나 로렌 공주의
결혼을 기념해 1589년에 메디치 궁에서 열린
공연 장면을 담고 있다. 고대 로마에서 행했던
나우마키아라는 모의 해전을 그대로 재현했다고
한다.

〈순례하는 여인〉의 무대 디자인 삽화, 16세기

최초의 오페라 〈에우리디체〉

1600년 10월, 유럽 음악계를 뒤흔들어놓는 사건이 일어납니다. 마리
아 데 메디치와 프랑스의 왕 앙리 4세의 결혼식 축하 공연으로 자코
포 페리가 **〈에우리디체〉**라는 작품을 선보였거든요. 바로 이 〈에우리
디체〉가 악보와 기록으로 남아 있는 최초의 오페라입니다. 참고로 이
당시 오페라라는 말은 그저, 작품이라는 뜻의 이탈리아어였어요. 지
금처럼 특정한 장르를 지칭하는 의미를 가진 단어는 아니었죠. 그러
다가 점점 종합 예술 장르를 가리키는 용어로 굳어진 거예요.

아무튼 메디치 가문의 결혼식은 늘 화제가 되는군요.

결혼식에 참석해 〈에우리디체〉를 본 유럽의 수많은 왕족과 귀족은 정말 깜짝 놀랍니다. '어떻게 처음부터 끝까지 노래로 된 연극이면서 줄거리에 구멍이 없지? 게다가 이토록 아름다운 음악이라니, 그러면서도 인테르메디오를 능가하는 화려한 무대라니!' 하며 모두 충격에 가깝게 감탄합니다. 완전히 흥행에 성공한 거죠.

중요한 무대에서 확실하게 자기를 각인했으니 자코포 페리는 단번에 스타가 되었겠네요.

시기하는 세력도 생겼어요. 대표적으로 줄리오 카치니라는 작곡가가 있는데요, 원래 메디치 가문의 결혼식을 총감독하던 사람이었어요. 앞서 말한 예술가들과 함께 그리스 문화의 재현을 연구하던 음악가기도 했고요. 그런데 모두가 꿈꾸어왔던 그 종합 예술을 자기보다 훨씬 젊은 자코포 페리가 먼저 완성해버린 거예요. 질투심에 휩싸인 카치니는 페리가 〈에우리디체〉를 올릴 때 협박을 합니다. "〈에우리디체〉를 나와 공동으로 공연하지 않으면 내 밑의 연주자들은 기용할 수 없어!" 하는 식으로요. 그렇게 기어코 역사상 최초 오페라의 공동 제작자로

베르나르도 부온탈렌티,
무대 의상을 입은 자코포 페리, 1589년

**페터르 파울 루벤스, 마리아 데 메디치의 결혼,
1622~1625년**
이 결혼식을 축하하기 위해 악보와 기록으로 남은
최초의 오페라 〈에우리디체〉가 공연되었다.

이름을 올립니다. 그토록 중요한 공로를 새까맣게 젊은 후배에게 넘겨 주기 싫었던 거죠.

아무리 배가 아팠어도 협박이라니… 정정당당하지 못해요.

심지어 공연이 끝나자 페리보다 발빠르게 자기 음악을 추가한 악보를 출판하기까지 했어요. 하지만 사필귀정이란 말이 있듯, 오늘날 진정한 최초의 오페라로 인정받는 것은 자코포 페리가 단독으로 출판한 작품입니다.

다행히 정의가 승리했군요.

어쨌든 〈에우리디체〉 이후, 유럽의 내로라하는 나라마다 오페라 붐이 일어요. 천문학적인 제작 비용이 들었지만 그래서 오히려 앞다투어 오페라를 무대에 올리려 합니다. 재력을 과시하는 용도로 좋았으니까요. 〈에우리디체〉의 성공이 유럽 음악계에 거대한 변화의 물결을 몰고 온 겁니다.
그러나 그리스 로마 문명에 대한 선망이나 기득권층의 재력 과시는 오페라가 성공한 이유 중 일부에 불과합니다. 오페라의 인기에는 보다 더 원초적인 이유가 있어요.

인류 역사와 함께하는 연극

오페라의 탄생을 새로웠던 사건으로 설명했지만, 사실 사람들 앞에서 노래를 부르고 춤을 추며 다른 이가 되어 연극을 하는 행위는 초창기 인류부터 지속해왔던 일입니다.

그래요? 사람들은 언제나 비슷하군요.

인류 역사를 되짚어보면 인간에게 공연을 만들려는 충동이 있다는 걸 확실히 알 수 있어요. 인류가 진화를 거듭하던 어느 시점, 문득 생존 욕구를 초월하는 고찰을 하게 된 순간에 그 충동이 생겨났을 겁니

남인도 지역의 남성 무용 공연인 카타칼리
남인도 지역에서 전해오는 신화를 독특한 의상과
화장법, 몸동작, 음악으로 전달하는
전통 무용극이다. 극 전체가 무언으로 진행된다.

다. '나'를 인식하고 내세를 상상할 수 있게 된 때 말입니다. 동시에 자연스럽게 다른 존재가 되고 싶다는 열망도 생겨났겠죠. 여기서 유래한 게 연극일 테고요.

게다가 기본적으로 음악, 그러니까 노래는 집단의 결속력을 단단하게 해주기 때문에 인류에게 언제나 중요했어요. 그리고 점차 인간은 하나만 하기보다 노래나 춤, 연극 같은 걸 결합하는 편이 훨씬 강렬한 효과를 준다는 사실을 깨닫습니다.

그러고 보면 세계 어느 곳에서나 음악과 춤, 연극은 항상 존재하네요. 유럽, 아시아, 아프리카에도….

영국 예술계의 거물 평론가였던 존 드러먼드는 이렇게 말했습니다. "우리는 얼마나 오래전에 공연이 시작됐는지 알지 못한다".

이걸 바꿔 이야기하면 이런 말이 되겠죠. "인간에게 공연이 없었던 시기가 있긴 했던가".

공연이라… 그중 한 장르가 오페라군요.

네, 결국 오페라 같은 공연을 향한 욕망은 인류 역사의 깊은 곳에 뿌리내려 있다는 거예요. 원시시대의 선조들은 공연을 만들고 보여주고자 하는 그 욕구를 우리 후손들에게 물려주었지요.

대체 뭐 때문에 그런 욕구가 생겼을까요?

종합 예술이 주는 카타르시스

사람들은 공연을 보거나 직접 무대에 설 때 무언가 분출되는 감정을 느낍니다. 혹시 그런 기분이 든 적 있나요?

공연을 보면서 막 신나고 전율을 느낀 적은 있어요. 갑자기 가슴이 벅차오르고요.

그걸 카타르시스라고 부릅니다. 카타르시스란 일상에서 완전히 벗어나 영혼이 정화되는 듯한 기분을 의미합니다. 종교 제의에서 느끼는 고양감 역시 카타르시스라 보기도 해요. 아무튼 여러 가지 자극이 섞인 공연이나 제의에서는 종종 강렬한 쾌감을 경험할 수 있습니다.

**프란체스코 하예츠, 아리스토텔레스의 초상,
19세기**

카타르시스는 본래 정화나 배설이라는 뜻의
그리스어로, 아리스토텔레스의 『시학』에서 등장했다.
명확한 표현을 써서 설명하지 않았기 때문에
아리스토텔레스가 카타르시스를 정확히 어떻게
정의했는지에 대해서는 다양한 설이 있지만,
기본적으로 비극 속의 등장인물이 겪는 일련의
사건을 통해 관객의 감정이 움직이며
정신적 승화 작용이 유발된다고 보았다.

왠지 오페라와 카타르시스란 말은 잘 안 어울리는 것 같아요. 오페라도 클래식인데, 얌전하게 들어야 하지 않나요? 제 선입견일까요?

오페라에서 카타르시스를 느낄 수 없었다면 사람들이 헨델의 작품에 그토록 열광하지 않았을 겁니다. 다만 지금 우리에겐 문제가 하나 있어요. 오페라에 푹 빠져야 카타르시스도 느껴진다는 거죠. 오페라가 대부분 이탈리아어로 쓰였기 때문에 당대 이탈리아 사람이 아닌 현대의 한국 사람들이 오페라에 푹 빠지려면 내용을 좀 알아야 해요. 모든 게 마찬가지지만 아는 만큼 보이고, 공부하는 만큼 재미있어지는 것이 바로 오페라입니다. 이번 강의가 그 기회가 되어줄 수 있다면 좋겠네요.

자, 그럼 오페라의 거장을 알아가기 위해 일단 어린 헨델의 발자취를 따라가 보도록 하죠.

신을 찬양하는 예술이 대다수였던 시기를 지나 인간에 다시 주목하는 르네상스 운동이 일어나면서 '종합 예술' 오페라가 탄생했다. 오랜 기간 인류와 함께 해온 음악 드라마의 일종이라고 할 수 있는 오페라는 사람들을 열광시켰다.

고대 그리스의 부활, 오페라	르네상스 운동의 흐름 속에서 고대 그리스의 비극을 무대에 재현하기 위해 오페라가 탄생함.
	⋯ 1600년경 르네상스 운동의 중심지였던 피렌체에서 생겨남.
	고대 그리스의 비극을 시대에 맞는 형식으로 창조해냄.

오페라의 역사	❶ **인테르메디오** 본 연극의 막과 막 사이에 상연되는 짧은 공연으로, 오페라의 전신.
	예 〈순례하는 여인〉
	❷ 〈에우리디체〉 1600년 자코포 페리가 작곡한 최초의 오페라. 메디치 가문의 결혼식에서 선보여 흥행.

인류와 음악 드라마	공연을 만들고자 했던 것은 인간의 오래된 욕망.
	⋯ 생존 욕구를 초월한 고찰이 시작되면서 '나'와 '세계'를 인식, '타인'이 되고자 하는 열망으로 연극이 탄생.
	음악 드라마는 인류 역사에 늘 존재했음.
	카타르시스 일상에서 완전히 벗어나 영혼이 정화되는 듯한 상태. 종교 제의에서도 비슷한 고양감이 느껴짐.
	⋯ 노래, 춤, 연극 등 다양한 장르가 결합되면 더욱 강렬한 효과를 줌. 사람들은 공연에서 카타르시스를 느낌.

II

열정이 이긴다
- 헨델과 바로크 음악가들

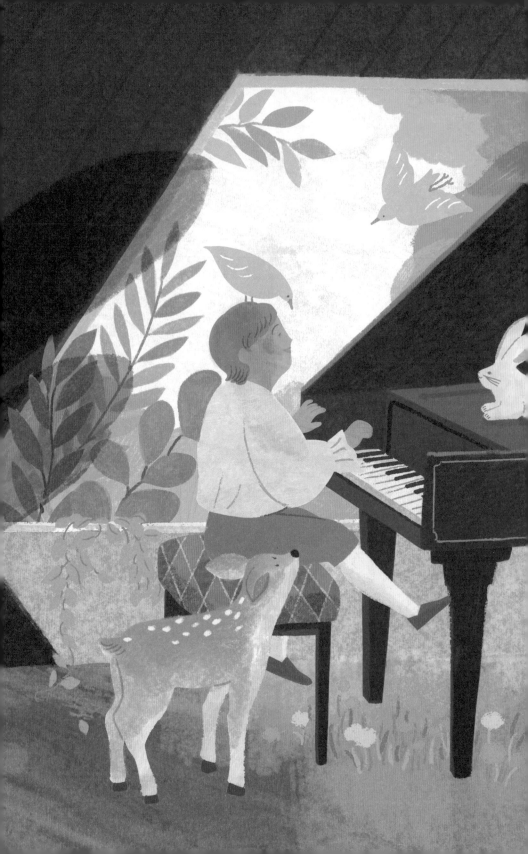

누구나 첫 세계는 아주 작고도 크기에

어린 헨델의 세계는 혼자 몰래 하프시코드를 치던
다락방 한구석에서 시작되었다.
다른 길을 갈 것을 원했던 주변의 요구에도 끝내 꺾을 수 없던
음악적 열망과 재능은 오페라라는 새로운 분야를 만나
흐드러지게 꽃피기 시작했으며,
젊은 나이에도 불구하고 듣는 이의 감정을 깊은 곳에서부터
한껏 길어 올릴 수 있는 장치를 잘 사용한 작품들을 써내면서
크게 주목받았다.

"이번만은
네가 투명함을 남겨줘서
기뻐,
그러니 우리 얘기를 나눠볼까."

- 파블로 네루다, 「공기를 기리는 노래」 중

01

독일에 떠오른 샛별

#할레의 아들 #공공 오페라 극장 #〈알미라〉

어떤 사람의 성격과 가치관을 이해하는 중요한 열쇠 중 하나는 어린 시절의 경험일 겁니다. 그런데 안타깝게도 어릴 적 헨델에 관해서는 전해지는 기록이 거의 없어요. 생의 후반부에 쓴 편지는 몇 통 남아 있긴 한데 어렸을 때 쓴 편지는 단 한 통도 없습니다. 가족들과 주고 받은 편지만 모아도 책 몇 권 분량인 모차르트는 말할 것도 없고 사람들과 어울리지 못했던 베토벤조차 어려서 썼던 편지가 남아 있는데 말이에요.

우리가 아는 헨델의 행적 대부분은 다른 사람이 그에 관해 쓴 일기 등과 같은 기록을 보고 유추한 거예요. "오늘 작센 지방에서 온 훌륭한 오르가니스트의 연주를 들었다"고 쓰여 있으니 '아, 저 날 헨델이 저기서 연주를 했구나'라고 짐작하는 식이죠.

헨델을 연구하는 사람들은 힘들겠어요. 자료가 없으니….

그래도 믿을 만한 전기 한 권이 전해집니다. 헨델이 사망한 다음 해에

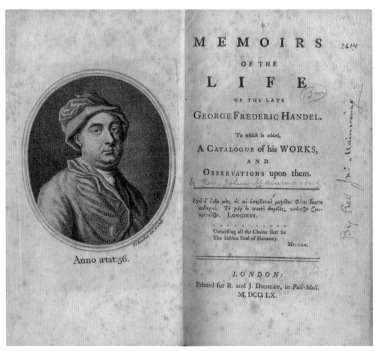

**존 메인웨어링의
「고 조지 프레더릭 헨델의 생애에 대한 기억」 표지**
헨델을 다룬 최초의 전기로, 1760년 출간되었다.

출간된 『고 조지 프레더릭 헨델의 생애에 대한 기억』이에요. 저자인
존 메인웨어링에게 헨델이 직접 들려준 내용을 활자로 옮긴 책이라고
합니다. 다행히 이 전기를 토대로 헨델의 어린 시절을 조금이나마 그
려볼 수 있지요.

할레, 헨델의 고향

헨델은 1685년에 할레라는 도시에서 태어났습니다. 독일 중부에 있

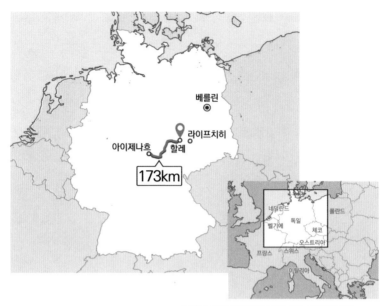

는 도시로, 이름을 알 만한 도시 중에서는 라이프치히와 가깝습니다. 원래 작센 공국에 속해 있었던 할레는 헨델이 태어나기 5년 전에 브란덴부르크-프로이센으로 편입됩니다. 하지만 헨델은 자신을 늘 '작센의 음악가'라고 소개했어요. 행정 구역과 상관없이 여전히 스스로를 작센 사람이라 여겼던 거죠. 당시 독일에서는 워낙 행정 구역의 변경이 잦았기 때문에 그렇게 생각했을 수도 있어요.

할레는 바흐가 태어난 아이제나흐와 아주 가깝습니다. 지금 자동차로 두 시간 정도 걸리는 거리지요.

가까운 곳에서 위대한 작곡가가 둘이나 나왔으니 이 지역 사람들은 자랑스럽겠어요.

실제로 할레에서는 매해 5월 말부터 2주 동안 '헨델 페스티벌'을 열어 헨델을 기념하죠. 이 기간만 되면 작은 도시에 그 드물다는 바로크 악기 연주자들이 넘쳐나요. 독일뿐 아니라 이탈리아, 터키, 체코 등 유럽 전역의 바로크 오케스트라가 죄다 여기로 모이지요. 마지막 밤에는 꼭 헨델 음악에 맞춰 불꽃놀이를 해요. 나중에 이야기하겠지만 불꽃놀이와 헨델이 밀접한 관련이 있기 때문입니다.

그럼 할레에 사는 사람들은 매해 헨델 페스티벌을 즐길 수 있겠군요? 부럽네요⋯.

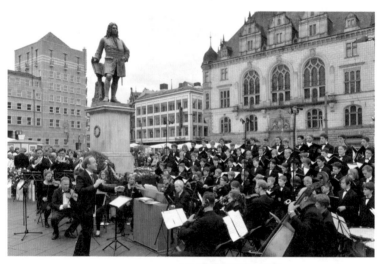

2016년 헨델 페스티벌 실황
할레 중앙광장의 헨델 동상 앞에서 펼쳐진 2016년
헨델 페스티벌의 오프닝 공연.
'역사, 신화, 계몽'이라는 기치를 내걸고 개최된
이 페스티벌은 할레 대학 체임버 오케스트라와 할레
시립 합창단, 파이퍼슈툴 뮤직 할레의 연주로 문을
열었다.

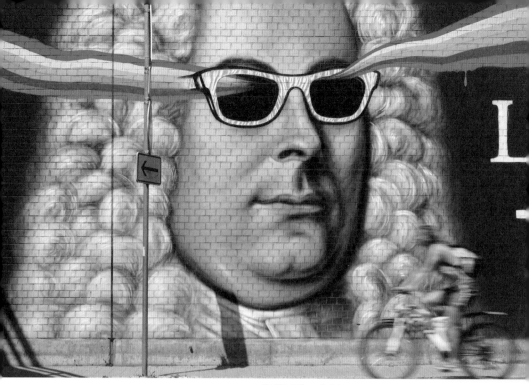

할레의 헨델 그래피티

할레에 가면 위 사진처럼 웃음이 터지는 헨델의 그래피티를 볼 수 있어요. 무지개가 번개같이 뻗어나오는 '힙한' 선글라스를 쓴 이 얼굴 앞을 매일 지나다닌다면 헨델이 절대 무채색의 역사 속 인물로 느껴지지 않을 거예요. 바로크 음악이 어린 시절의 동요처럼 익숙하지 않을까요. 거리에 울려 퍼지는 헨델의 음악을 듣고 자란 사람은 그 멜로디를 평생 마음에 간직하고 살 테니까요.

음악가가 되고 싶었던 외과 의사의 아들

헨델의 아버지는 1622년생으로, 이름은 게오르크 헨델이라고 합니

다. 그런데 아까 헨델의 출생연도가 1685년이라고 했잖아요? 한번 헨델과 나이 차이가 얼마인지 가늠해보세요.

잠깐만요… 와, 예순세 살 차이인 건가요?

네, 차이가 많이 나죠. 게오르크 헨델은 두 명의 부인에게서 자녀를 총 여섯 명 뒀어요. 전염병이 돌아 첫 번째 부인과 맏아들을 떠나보낸 이듬해 루터교 목사의 딸인 도로테아 엘리자베트 타우스트와 재혼해요. 도로테아가 바로 헨델의 어머니입니다. 게오르크보다 무려 스물아홉 살이나 어렸어요. 부부는 세 명의 자녀를 봤습니다. 헨델이 장남이었고 그 아래 딸이 둘 있었죠.
어렸을 때부터 가족에 대한 책임감이 컸던 헨델은 나중에 두 여동생의 아이들, 그러니까 조카들을 자기 자식처럼 보살폈다고 합니다.

혹시 집안의 생계를 책임져야 하는 소년 가장이라선가요?

그저 타고난 성격 때문이었을 겁니다. 헨델은 혈육뿐 아니라 지인에게도 참 잘하는 사람이었거든요. 유일한 아들인 건 맞지만 아버지의 직업 덕에 오히려 어렸을 적 집안 형편은 풍족한 편이었습니다. 헨델의 아버지 게오르크는 외과 의사이자 이발사였는데 요즘 말로 하면 전문직이지요.

외과 의사이자 이발사요? 직업을 두 개나 병행하다니 대단하네요.

특별한 건 아닙니다. 과거 유럽에서 이발사는 보통 외과 의사 역할까지 했거든요. 아래 그림을 보면 앞쪽에 있는 사람은 환자의 발을 치료하고, 뒤쪽에 있는 사람은 손님의 턱수염을 면도하고 있습니다. 이발과 외과 수술 모두 칼을 쓰는 일이었기에 같은 부류의 기술이라고 봤던 거예요.

다음 페이지 사진을 보세요. 지금은 많이 사라졌지만 90년대까지만 해도 이발소 앞에 빨간색, 파란색, 그리고 흰색 띠가 돌아가는 삼색등이 꼭 달려 있었죠. 이발소를 상징하는 이 삼색등은 이발사가 외과 의사를 겸했던 역사의 흔적이에요. 빨간색이 동맥을, 파란색이 정맥을, 흰색은 붕대를 의미한대요. 흰색의 경우, 신경을 상징한다는 주장

발을 치료하는 의사와 면도하는 이발사, 18~19세기 (추정)
바로크 시대에 플랑드르 지역에서 활발히 활동했던 화가 다비트 테니르스 2세의 후손이 그린 작품으로 추정된다.

도 있지만요. 이발사와 의
사 모두 흰 가운을 입는 것
도 이들이 같은 직업에서
갈라졌기 때문입니다.

우리나라에서는 옛날에 칼
을 다루는 직업이 천대받
았다고 들었는데 여기서는
어땠나요?

이발소 앞의 삼색등
과거 이발사가 외과 의사를 겸했던 역사에서
유래한다.

기술이 있긴 해도 일단 손
에 피를 묻혀야 하는 직업
이어서 내과 의사보다는 인식이 좋지 않았다고 합니다. 그러나 게오
르크는 작센 궁정의 의료 책임자였으니 괜찮은 대우를 받았을 겁니
다. 할레가 브란덴부르크-프로이센에 편입되고 나서도 그 직책은 계
속 유지됐고요.

공무원이었군요. 헨델에게 음악을 가르칠 여유는 있었겠어요.

감출 수 없이 도드라지는 재능을 지닌 아이

그렇지만 헨델이 음악 하는 건 반대했습니다. 대신 법률을 공부하기
를 바랐죠. 이렇게 집안의 반대에 부딪힌 클래식 음악가가 헨델 외에

도 아주 많습니다. 슈만, 베를리오즈, 요한 슈트라우스 2세 같은 경우도 그랬어요. 예나 지금이나 자식이 안정된 직장을 갖기를 원하는 마음은 비슷한가 봅니다.

정말 요즘이랑 다를 바가 없네요! 모르긴 몰라도 헨델은 음악에 엄청난 재능을 보였을 텐데….

재능만이 아니라 어려서부터 음악에 대한 열정이 대단했던 것 같아요. 아버지가 좀 반대한다고 음악을 포기하지 않았거든요. 종종 아버지 몰래 악기를 연주하다 들키곤 했대요. 연로한 아버지가 매우 어려웠을 법한데 말이지요.
다음 페이지의 그림을 한번 보세요. 후대 화가의 상상이기는 하지만, 어린 헨델이 다락에 올라가 몰래 하프시코드를 연주하다가 발각되는 장면입니다. 이 다음에 일어날 일이 눈에 선하지요? 의자에 앉으면 발이 땅에 닿지도 않을 정도로 어린 헨델, 화가 단단히 난 듯한 아버지의 뒷모습, 그 모습을 지켜보는 엄마와 누이들까지… 헨델을 둘러싼 집안 분위기를 한눈에 엿볼 수 있습니다.

어휴, 제가 다 변호해주고 싶네요. 몇십 년 후에 이 아이가 얼마나 유명해져 있을지 아시냐고요.

물론 헨델의 재능은 주머니 속의 송곳처럼 숨긴다고 숨길 수 있는 게 아니었습니다.

마거릿 이저벨 딕시, 헨델의 어린 시절, 1893년

음악을 처음 배우게 되다

헨델이 아홉 살 때 일입니다. 구체적인 정황은 알 수 없지만 노이아우 구스투스부르크 성의 성당에서 오르간을 연주할 기회가 주어졌어요. 그때 당시 작센 공국의 공작이었던 요한 아돌프 1세가 헨델의 오르간 연주를 듣게 됩니다. 조그만 아이가 오르간을 너무 잘 치니까 공작이 깊이 감명받아서 헨델의 아버지를 설득해요. "저 아이에게는 음악을 가르쳐야 한다"고요.

설득에 힘을 쏟던 공작은 아예 그 시기 할레 교회의 성가대 지휘자였 던 프리드리히 빌헬름 차호프를 소개해줍니다. 덕분에 헨델이 난생처 음 제대로 음악을 배울 수 있었어요. 차호프는 훌륭한 선생님이었습

니다. 헨델에게 체계적으로 음악을 가르쳤고, 헨델은 곧 능숙한 음악가로 성장합니다. 이 차호프가 헨델의 유일한 스승이에요. 다른 누군가에게 음악을 배웠다는 기록은 없어요.

다행이네요. 그 공작과 차호프 선생님 덕에 음악가 헨델이 있다고 볼 수도 있겠어요.

차호프의 도움이 있었기에 아버지의 반대에도 음악을 계속 붙들 수 있었던 건 분명하지요. 어떤 천재 음악가라도 아무것도 없는 맨땅에

오늘날 노이아우구스투스부르크 성의 모습
독일의 바이센펠스에 자리해 있으며, 1680년부터 작센 공국의 공작이 머물던 성이었다. 바로크 양식으로 지어졌으며 오늘날에는 박물관으로 사용된다. 이 성의 궁정교회 역시 바로크 양식으로 지어졌는데 에르트만 노이마이스터가 여기서 설교를 한 걸로 유명하다.

아버님, 저를 믿으세요!
크게 될 아이라고요!

서 튀어나올 순 없어요. 당시 다른 음악가들과 마찬가지로 헨델 역시 스승 밑에서 선배 작곡가의 악보를 베껴 쓰며 음악의 세계로 발을 들입니다.

음악에 푹 빠진 할레 대학의 법학도

게오르크는 헨델이 열두 살 때 세상을 떠났습니다. 불행 중 다행으로 유산은 넉넉했기에 생활이 어렵진 않았어요. 그렇지만 헨델은 자신이 유일한 아들이란 점에 책임감을 느낀 듯해요. 시간이 흘러 열일곱 살이 되던 1702년, 아버지의 유언에 따라 할레 대학에 진학해 법을 공부하기 시작하거든요. 아무래도 남은 가족을 위해 음악가보다는 장래가 보장되는 법관이 되는 편이 낫다고 생각했겠죠.

열정이 이긴다

과연 법 공부가 잘 됐을까요? 그렇게 말려도 음악을 공부했던 헨델인데 이제 아버지도 안 계시잖아요.

맞아요. 음악을 포기하지 못하리라는 사실은 불 보듯 뻔했어요. 법관의 길을 가기로 마음먹었지만 여전히 음악에 한 발을 걸쳐놓고 있었으니까요. 할레 대학에 입학한 지 한 달 만에 할레 대성당 오르간 주자로 일하기 시작했다는 기록을 보면 어쩔 수 없이 음악에 끌리고 있었던 헨델의 마음이 느껴집니다.

"대학만 가봐라, 하고 싶은 건 다 할 거야!"라고 다짐하는 우리나라 고등학생 같기도 해요.

어쨌든 할레 대성당 오르간 주자로 활동하면서 '음악에 인생을 걸어봐야겠다'는 결심을 굳힌 것 같습니다. 이때 게오르크 필리프 텔레만과도 알게 돼요. 텔레만이란 이름은 들어보셨나요?

하도 비슷한 이름이 많아서 헷갈리는데요….

헨델보다 네 살 위인 작곡가예요. 활동 지역이 거의 겹쳤던 바흐와도 친분이 있었고요. 당대에는 바흐보다 유명했던 데다 돈도 잘 벌었다고 해요.
헨델은 이 시기 텔레만과 할레에서 만나 40년 동안 친하게 지냈습니다. 왕래도 자주 했고, 편지도 많이 주고받았죠. 헨델이 텔레만에게

(위)헨델이 오르간 주자로 활동하던 할레 대성당
(아래)오늘날 할레 대성당의 내부
현재 할레 대성당에 있는 오르간은 19세기에 교체된
것이다.

보낸 편지 중에 굉장히 희
귀한 식물을 구했다면서
보내주고 싶다는 따뜻한
내용의 편지도 있어요.

정말 친했나 보네요?

그럴 만도 해요. 처지가 비
슷했거든요. 텔레만은 라
이프치히 대학에서 법학을
공부했어요. 음악을 좋아
하면서도 현실적인 이유로
법학을 공부했던 서로의
경험을 나누며 빠르게 친
해지지 않았을까 상상해봅니다.

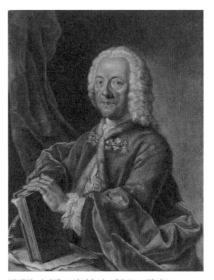

**발렌틴 다니엘 프라이슬러, 게오르크 필리프
텔레만의 초상, 1750년**
독일 함부르크의 대형 교회 다섯 곳에서
음악 감독직을 맡아 생을 마칠 때까지 수많은 곡을
썼다. 800곡 이상의 작품을 남겨, 다작한 작곡가로
기네스북에 이름이 등재되어 있다.

보논치니를 만나 오페라에 눈을 뜨다

헨델은 평생 바빴습니다만 열일곱 살 때에는 특히나 더했습니다. 대
학을 다니면서 오르간 주자로도 활동했고, 그 와중에 베를린에 있는
프로이센 궁전까지 다녀왔어요.
그리고 거기서 운명적으로 오페라 작곡가 두 명을 만납니다. 바로 조
반니 보논치니와 아틸리오 아리오스티였죠. 두 사람은 프로이센 궁전

에서 오페라를 만드는 작곡가였습니다. 헨델은 그중에서도 보논치니를 '나도 저런 음악가가 되어야지' 하는 롤 모델로 삼았던 것 같습니다. 아이러니하게도 나중에 보논치니와 라이벌 관계가 되지만요.

이때 보논치니는 헨델이 자기를 물게 될 새끼 호랑이라는 걸 몰랐겠죠?

당연히 그랬겠지요. 이때 헨델은 보논치니를 통해 오페라라는 장르에 막 눈뜬 초심자였으니까요. '우와, 이렇게 멋진 세계가 있었다니!' 싶었을 겁니다. 하지만 아직 대작을 작곡할 실력까진 없었어요. 특히 오페라에 있어선 무지했죠. 때문에 보논치니의 오페라를 따라 써보며 오페라를 배웁니다. 그다음부터 서서히 자신만의 스타일을 만들어가요.

프로이센 궁전의 옛 모습
2차 세계대전 당시 크게 훼손되었다가 1950년에는
완전히 철거됐다. 2000년대 들어서 복원에
착수했으며 현재 거의 대부분이 복원되었다.

드디어 헨델이 작곡한 음악을 들을 수 있는 건가요?

안토니 스흔얀스, 조반니 보논치니의 초상, 18세기

지금껏 언급은 안 했지만 아마 헨델도 어렸을 때부터 습작으로 소품은 많이 작곡했을 거예요. 그러나 안타깝게도 전해지는 게 없어요. 우리가 들을 수 있는 헨델 최초의 작품은 1733년에 출판된 〈**트리오 소나타**〉 Op.2, No.2입니다. HWV로는 387번이고요.

초기작인데 번호는 꽤 뒤네요.

HWV는 장르별로 정리되어 있으니까요. 역시 오페라로 유명해서인지 헨델의 작품 번호는 오페라부터 시작합니다. 소나타는 한참 뒤에 등장하죠. 아무튼 헨델의 주장으로는 열네 살 때 작곡했다는데 듣다 보면 그런가 싶기도 해요. 어린아이가 작곡한 것처럼 미숙하거든요. 하지만 보논치니의 오페라 선율을 차용했으니 보논치니를 알게 된 열일곱 무렵에 작곡했다고 보는 게 맞을 겁니다.

트리오 소나타와 바소 콘티누오

트리오 소나타는 17~18세기에 가장 인기 있던 실내악 형식입니다. 트리오는 숫자 3을 의미해요. 아래 그림은 트리오 소나타의 연주 장면을 그려내고 있습니다. 트리오 소나타에서는 두 대의 바이올린이 높은 성부를, 첼로나 비올라 다 감바가 낮은 성부를 맡았습니다.

어… 연주자가 네 명이네요? 세 명이어야 하는 게 아닌가요?

좋은 질문입니다. 그림에는 분명 바이올린 연주자 두 명과 첼로 연주자 한 명 외에도 건반 악기 연주자 한 명이 보입니다. 바로크 시대의 건반 악기니 하프시코드겠죠.
하프시코드 같은 건반 악기는 반주를 맡았습니다. 트리오 소나타의 트리오란 세 대의 현악기가 선율을 주도한다는 의미예요. 참고로 이 현악기는 성부 중 가장 고음역과 저음역을 주로 담당하기 때문에 바

트리오 소나타
바이올린 두 대와 베이스를 담당하는 첼로, 그리고 건반 악기가 보인다.

깥 외(外) 자를 써서 외성이라고 부릅니다.

그럼 안쪽에도 성부가 있는 건가요?

네, 트리오 소나타에서는 바로 건반 악기가 중간 음역의 내성을 담당
하죠. 여기서 눈여겨봐야 할 점은 건반 악기가 연주할 음을 악보에 일
일이 적어놓지 않는다는 겁니다. 아래 〈트리오 소나타〉 악보를 보세요.
세 성부밖에 없지요? 1바이올린, 2바이올린, 그리고 보통 첼로가 맡는
베이스 파트만 있습니다. 건반 악기 파트는 음표로 안 나와 있어요.

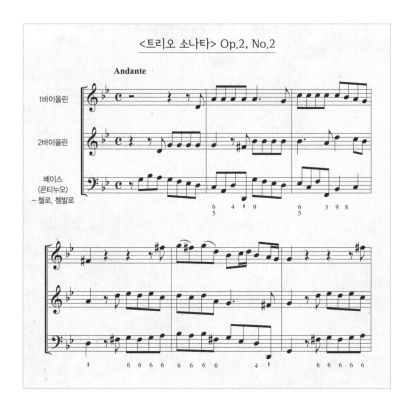

정말 악보가 세 파트뿐이네요. 사람은 네 명이었는데….

건반 악기 주자는 베이스 파트를 보고 바로 연주하기 때문이지요. 바로크 시대에는 베이스가 이 곡의 화음을 이끄는 성부인데, 이런 베이스를 바소 콘티누오(Basso Continuo), 번역해서 계속저음이라고 불러요. 베이스 파트의 아랫부분에 쓰인 숫자가 보이나요? 건반 악기 주자는 이 숫자를 보고 어떤 화음을 넣을지를 알 수 있습니다.

베이스 파트의 음표가 아니라 숫자를 보고 어떤 화음을 칠지 알아야 한다고요? 와, 어렵겠어요.

일종의 기호라 익숙해지면 그렇게 어렵지 않아요. 기타리스트도 코드만 보고 연주하잖아요? 더 중요한 건 베이스 음과 숫자가 화음의 성격만 알려준다는 사실이죠. 여러 개의 음을 한꺼번에 쿵쿵 연주할지, 펼쳐서 차례대로 연주할지는 연주자의 재량입니다. 화음만 벗어나지 않는다면 즉흥적으로 연주해도 상관없어요. 효과음을 넣거나 불협화음을 슬쩍 시도하면서 개성을 발휘할 기회가 있습니다. 이 자유로움은 바로크 음악의 중요한 특징이지요.

대학이여, 안녕! 함부르크로

오페라가 자신이 가야 할 길이란 확신이 들었던 걸까요? 1703년, 헨델은 입학한 지 1년 만에 대학을 그만두고 함부르크로 떠났습니다.

1730년경의 함부르크 지도
북해와 발트해로 나아갈 수 있는 항구 도시
함부르크는 중세 때부터 활발한 무역으로 크게
발전했다.

금세 법을 버리고 음악을 택했군요….

사실 할레에서 음악을 계속하는 길도 있었어요. 스승인 차호프가 헨델을 위해 도시에서 가장 높은 음악가인 칸토르 자리를 마련해주었거든요. 그런데 그 자리를 마다하고 함부르크로 간 거예요. 지금도 그렇지만 함부르크가 할레보다 훨씬 크고 번영한 곳이었기 때문입니다.

말은 제주도로, 사람은 서울로 가라는 우리 속담이 떠오르네요.

당시 함부르크의 인구는 7만 5천 명쯤으로, 신성로마제국에서 빈 다음으로 큰 도시였습니다. 엘베강 하류에 위치한 이 도시는 시원하게 뻗은 운하를 이용해 일찍이 상업의 중심지로 발돋움했지요. 특히 중앙유럽과 동유럽의 무역 기지 역할을 했어요. 무역으로 먹고사는 도시였다 보니 자금 회전이 빠르고 외국인도 많은 데다 다양한 문화가 섞여 있었기에 헨델은 이곳에서 견문을 크게 넓혔습니다.

여담이지만 바흐는 젊었던 시절에도 시골 교회의 오르가니스트 자리에 만족하며 음악을 했죠. 둘이 참 다른 성향을 지닌 게 여기서도 잘 드러납니다.

대도시가 함부르크 하나만 있진 않았을 텐데 왜 함부르크로 갔던 건지 궁금해요. 아는 사람이라도 있었나요?

오페라를 만들고 싶었던 게 가장 큰 영향을 미쳤을 겁니다. 함부르크는 1678년에 독일에서 최초로 공공 오페라 극장이 세워진 도시거든요. 이후 독일 내에서 오페라로 명성이 높았죠. 아까 텔레만의 이름이 잠깐 나왔지요? 텔레만도 함부르크 오페라의 발전에 단단히 한몫을 했습니다. 나중 일이지만, 텔레만이 1721년 칸토르 겸 오페라 극장의 음악 감독으로 부임하면서 함부르크 오페라가 전성기를 맞아요.

현재의 함부르크
과거부터 번성했던 독일 최대의 항구도시로, 13세기에는 한자동맹의 중심이기도 했다. 최근에도 함부르크의 주민 1인당 평균 소득은 독일 내 최고를 자랑한다.

이후 30년 가까이 텔레만은 함부르크에서 머물며 오페라를 열두 편 이상 만들었습니다.

아무튼 헨델이 할레의 칸토르 자리도 거절하고 함부르크로 간 이유는 뭐니 뭐니 해도 오페라의 꿈을 펼치기 위해서였을 거예요.

함부르크 오페라 극장
1678년 건립됐다. 1695~1718년에는 당시 함부르크 오페라를 주름잡던 라인하르트 카이저가, 1721~1738년에는 텔레만이 음악 감독을 역임했다.

그런데 공공 오페라 극장이 있다는 게 어떤 의미인데요?

시민들의 공간, 공공 오페라 극장

공공 오페라 극장이 있다는 건 자기 돈을 내고 비싼 공연을 볼 수 있는 시민들이 많았다는 증거예요. 그런 도시는 몇 군데 없었고요. 물론 함부르크의 오페라 극장도 처음엔 큰 수익을 내지 못하다가 시간이 흐르면서 점점 사업이 커집니다. 실제로 이 오페라 극장이 있어서 북독일 지방 부자들이 함부르크로 많이 이주해 왔어요. 그러니까 오페라 극장 하나가 문화뿐 아니라 경제 규모를 바꿔놓은 거지요.

공공 오페라 극장이 생기기 전에는 시민들이 오페라를 볼 수 없었던 건가요?

현재의 함부르크 오페라 극장
1678년에 지어진 독일 최초의 공공 오페라 극장.
1943년 화재로 인해 소실되었으나 1955년에 재건해
현대적인 극장으로 완성됐다. 헨델은 이곳에서
바이올리니스트와 하프시코드 연주자로 활동했으며
1705년에는 〈네로〉를 올리기도 했다.

원래 오페라는 왕과 귀족들만 즐기는 왕실 행사였습니다. 사실 그런 엄청난 규모의 공연을 주최할 수 있는 데가 왕가 말고 또 어디 있었겠어요? 왕의 결혼식 같은 행사에 초대받을 일이 없는 시민 대다수는 평생 오페라를 접할 수 없었어요. 그러다 공공 오페라 극장이 생기면서 비로소 시민들에게 오페라의 문이 열린 겁니다. 이제 돈만 있다면 누구나 맘껏 즐길 수 있는 장르가 된 거죠. 이전의 오페라 문화가 정치 권력과 긴밀하게 연결되어 있었다면, 이때부터는 자본과 연결됩니다.

어쨌든 오페라로 성공하고 싶은 음악가라면 오페라를 주최할 만한 궁정이나 공공 오페라 극장이 있는 도시로 가야 했겠네요.

그렇죠. 함부르크에 도착한 헨델은 바로 작곡가로서 두각을 나타내진 못했어요. 오페라 극장 소속의 오케스트라에서 바이올린 연주자로 일했지만 크게 주목받는 자리는 아니었으니까요. 그래도 곧 하프시코드, 그러니까 계속저음 파트를 담당하는 건반 악기의 연주까지 맡게 된 건 헨델의 재능이 그만큼 뛰어났기 때문입니다.

건반 악기 연주자가 중요한 자리인가요?

물론입니다. 사실상 오케스트라 지휘 역할을 맡은 거예요. 당시 다른 악기들은 보통 건반 악기에 맞춰서 연주했습니다. 건반 악기 연주가 제각기 다른 악기 소리를 조화시키는 바탕색 역할을 했지요. 그건 헨델 이후, 그러니까 모차르트나 베토벤이 활동하던 시절에도 마찬가지였고요. 그러니 이 자리가 헨델에게 얼마나 중요했겠어요? 실제로 헨델은 건반 악기 연주를 포기하지 못해 살벌한 사건을 벌이기도 해요.

마테존, 연설문을 음악에 적용하다

예나 지금이나 음악가들끼리 어떤 관계였는지 살펴보면 그 사이에서 오가는 미묘한 긴장을 발견할 수 있습니다. 같은 업계 종사자기에 동료면서도 결국 제한된 기회를 놓고 경쟁해야 하는 라이벌일 수밖에 없으니까요. 그 좋은 예가 같은 오케스트라에 함께 소속되어 있던 헨델과 마테존의 관계입니다. 혹시 요한 마테존이라는 이름을 들어본 적 있나요?

글쎄요, 처음 들어보는 것 같은데요.

마테존은 작곡가이면서 가수였습니다. 음악 이론, 법학, 문학, 외국어에 이르기까지 여러 분야에서 업적을 남긴 똑똑한 사람이었지요. 특히 마테존이 음악가로서 크게 기여한 분야는 음악 수사학이었어요. 음악의 구조가 연설문의 형식을 따르려면 어떻게 해야 하는지 연구하는 몹시 어려운 학문입니다.

연설문의 형식이라니, 음악이랑은 동떨어진 것처럼 들려요. 음악이 말하는 방식과 닮을 수 있단 게 놀라운걸요.

바로크 시대 작곡가들은 음악이 감정을 전달하는 언어가 될 수 있다고 생각했어요. 귀에 들리는 음악이 체액의 흐름을 자극해 작곡가의 의도대로 감정을 만들어낼 수 있다고 본 겁니다. 이걸 감정 이론이라고 합니다. 감정 이론을 음악 수사학으로 발전시킨 작곡가 중 한 명이 마테존이에요. 음악 수사학에서는 화음,

마테존의 초상, 18세기

리듬, 박자 같은 음악의 구성 요소들이 어우러져 두려움, 기쁨, 슬픔 등 여러 감정을 상징하는 기호가 된다고 여깁니다. 쉽게 말해 특정한 감정을 표현하는 음악적 방법이 딱 정해져 있다는 거예요. 예를 들어 두려움을 표현하려면 멜로디를 저음역에서 하행 진행하면 된다는 식으로요.

아, 청중의 감정을 움직이려 한다는 면에서는 연설과 음악이 비슷하다고 볼 수도 있겠네요.

이처럼 감정을 표현하고 싶었던 사람들의 연구와 노력이 결국 오페라의 발전에도 큰 영향을 미쳤지요.

이런 생각을 마테존이 처음 했나요?

몬테베르디 그리고 '세콘다 프라티카'

마테존 이전에도 감정을 강조한 음악가가 있었죠. 오페라 역사에서도 아주 중요한 몬테베르디라는 작곡가예요. 몬테베르디는 페리가 〈에우리디체〉를 선보이고 7년이 지났을 즈음 〈오르페오〉라는 오페라를 써냈습니다. 이 작품은 오늘날에도 상연될 정도로 꾸준히 사랑을 받고 있죠. 다음 사진을 보세요. 〈오르페오〉가 독일 베를린에서 상연되는 모습입니다.

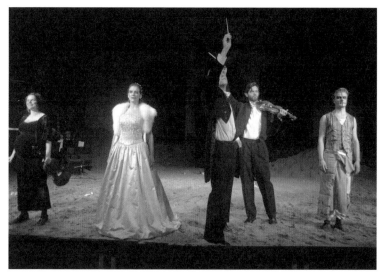

몬테베르디의 〈오르페오〉가 오늘날 공연되는 모습

오페라가 만들어진 지 얼마 지나지 않아 나온 작품인데 오늘날까지도 사랑받고 있다니 대단한 작품인가 봐요.

그렇죠. 페리의 〈에우리디체〉는 이후에 등장하는 오페라보다 규모가 작고 극적 긴장감도 떨어져서 요즘에는 잘 공연되지 않습니다. 그러니 오늘날까지 꾸준히 올라오는 작품 중에서 가장 오래된 오페라는 몬테베르디의 〈오르페오〉라 할 수 있어요.

흥미롭게도 두 오페라가 같은 이야기를 소재로 삼았습니다. 에우리디체와 오르페오, 어디선가 들어보지 않았나요? 에우리디케와 오르페우스라고도 하지요.

혹시 그리스 로마 신화에 나오는 인물 아닌가요?

맞습니다. 뛰어난 노래 솜씨를 지닌 오르페오는 노래로 저승의 신을
설득해 죽은 아내인 에우리디체와 함께 지상으로 올라가도 된다는
허락을 받습니다. 다만 완전히 저승을 벗어나기 전까지 뒤를 돌아보
면 안 된다는 조건이 붙는데, 지상으로 돌아오던 길에 궁금한 마음을
못 참고 그만 뒤를 돌아보죠. 그렇게 에우리디체와 영원히 이별하게
되고요. 이런 극적인 이야기의 주인공인 데다가 노래로 맹수도 물리
치는 능력을 가졌기에 오르페오가 오페라에서 자주 다뤄졌어요.

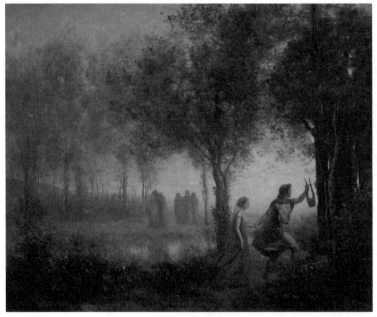

**장 바티스트 카미유 코로, 저승에서 에우리디체를
데리고 나오는 오르페오, 1861년**

하지만 노래로 기적까지 행하는 인물을 연기해야 하는 성악가 입장에서는 좀 부담스러웠겠는데요.

맞아요. 작곡가도 마찬가지고요. 하지만 바로 그렇기 때문에 모든 성악가나 작곡가가 꼭 한 번 도전해보고 싶어 할 만한 캐릭터였어요. 그런 이야기를 지금까지 상연할 정도로 멋지게 만들어냈으니 몬테베르디의 기량이 얼마나 훌륭했는지 알 수 있죠. 그런데 몬테베르디의 음악은 당대에 뜨거운 논쟁을 불러일으켰습니다.

누가 시기하기라도 했나요?

이전까지 지켜 내려오던 음악가들의 규칙을 무시했거든요. 다른 음악가들은 가사가 아니라 정해진 규칙에 따라 성악음악을 만들어왔는데 몬테베르디는 그 규칙을 따르지 않았어요.
비판이 빗발치자 대신해 그 동생이 형을 변호하러 나섰어요. 이때 '세콘다 프라티카'란 개념을 들고 나오는데, 우리말로 하면 '2관습'입니다. 몬테베르디의 동생

베르나르도 스트로치, 클라우디오 몬테베르디의 초상, 1630년경

은 "따분한 1관습 대신 우리 형은 혁신적인 2관습으로 작곡한다고!"
라는 식의 주장을 펼쳤습니다.

말하자면 몬테베르디가 음악을 바라보는 시선이 기존과 아예 달랐던
거예요. 전통적인 규칙이 아니라 노래 가사가 음악을 이끌어야 한다
고 봤으니 말입니다. 그래서 가사가 표현하는 감정을 극대화하기 위
해 고의로 기존의 규칙을 어기기도 했던 거죠.

대체 뭘 어떻게 어겼는데요?

이를테면 생소한 불협화음을 주저 없이 사용해 정서를 표현하곤 했
습니다. 당대 전통을 지켜온 사람들은 여기에 크게 분개해요. "너 따
위가 우리 전통인 대위법을 어기다니!" 하면서요.

그런데 전통만 지켜서는 여러 감정을 전달하지 못할 거 같아요. 저만
해도 음정이 조금씩 어긋나는 노래에 더 마음이 울릴 때도 있고요.

지금은 몬테베르디가 장차 변해갈 음악의 모습을 가장 먼저 제시한
작곡가라는 평을 듣습니다. 특히 감정을 잘 표현했다는 점에서요.
몬테베르디만을 예로 들었지만, 그 외에도 이 시기 많은 음악가들이
점차 이전의 경직된 규율에서 벗어나 사람의 감정을 잘 표현할 수 있
는 방법에 주목하기 시작합니다.

음악 수사학을 적용한 마테존처럼 말이죠?

그렇습니다. 마테존 역시 감정을 표현하는 법칙을 연구했지만 그렇다고 또 모든 연주가 기계처럼 그 방법을 따라야 한다는 주장을 펼쳤던건 아니에요. 똑같은 연설문이라도 연설자에 따라 말하는 방식이 달라지듯이 연주자도 악보를 그대로 연주하지 말고 각자의 장식을 더하라고 했지요.

바로크 시대 음악에서는 줄곧 연주자의 자율성을 강조하는 것 같아요. 트리오 소나타의 계속저음에서도 그랬고요.

잠시 이야기가 다른 곳으로 샜는데 그 계속저음을 연주하기 위해 헨델이 벌인 살벌한 사건으로 돌아가 볼까요?

피끓는 청춘, 결투를 벌이다

함부르크의 오케스트라에서 일한 지 1년쯤 지났을 때 드디어 헨델에게 기회가 찾아옵니다. 함부르크 오페라계를 장악하고 있던 작곡가 라인하르트 카이저가 빚쟁이를 피해 고향으로 도망쳐버리거든요. 카이저의 자리가 비면서 다른 작곡가들에게 재능을 뽐낼 기회가 주어졌어요. 그 기회를 우선 마테존이 잡죠. 마테존은 헨델보다 네 살 많았는데, 함부르크 오페라 극장에서 열다섯 살부터 음악가 경력을 시작한 함부르크 토박이였습니다. 그래서일까요? 헨델보다 먼저 자기 오페라 〈클레오파트라〉를 무대에 올릴 수 있었습니다. 그런데 이 오페라 때문에 둘이 결투를 벌여요.

왜 갑자기 결투를요?

마테존은 작곡가기도 했지만 가수이자 연주자로도 활동했기 때문에 〈클레오파트라〉 무대에서 노래부터 하프시코드 연주까지 다 도맡았습니다. 아까 말씀드렸듯 계속저음을 연주하는 하프시코드 연주자는 지휘자 역할을 하는 중요한 사람이고요. 하지만 아무리 자기 작품이라 해도 노래하면서 동시에 연주를 할 수는 없는 노릇이니 노래를 부를 때만 헨델에게 연주를 맡겼어요. 그런데 마테존의 노래가 끝났는데도 헨델이 자리에 계속 뻔뻔하게 앉아 있었다는군요.

아니, 대체 왜 그런 거죠? 남의 작품을 망치는 거잖아요?

정확한 이유는 알 수 없어요. 후대 사람들은 주로 헨델의 성격을 탓합니다. 앞서 헨델이 독재적이었다고 했죠? 어쩌면 마테존의 작품이라 하더라도 자기 취향대로 바꿔보고 싶은 유혹을 견디지 못했던 게 아닐까 해요.

마테존 입장에선 어이가 없었겠는데요?

그래서 결투를 청합니다. 결투 중에 마테존이 헨델을 검으로 찔렀는데, 천만다행으로 칼끝이 외투의 단추를 찔러서 다치지 않았다지요.

첫 오페라 〈알미라〉를 세상에 내놓다

1705년 1월 8일, 드디어 헨델의 첫 오페라 〈알미라〉가 무대에 오릅니다. 오페라를 만들어보겠다고 고향을 떠나 함부르크 땅에 발을 디딘 게 1703년이었으니 2년 만에 벌써 오페라 감독이 된 겁니다. 아직 스무 살 생일도 지나지 않았는데 굉장히 빨리 출세했죠?

헨델의 첫 오페라 〈알미라〉 대본집 표지

그러게요. 첫 오페라에 관중들이 어떻게 반응했을지도 궁금하네요.

대박이 납니다. 20회 연속으로 공연이 돼요. 헨델을 괜히 오페라의 거장이라 하는 게 아니지요.

첫 작품이었던 만큼 헨델은 〈알미라〉를 만드는 데 매우 정성을 쏟았어요. 사실 작곡 자체는 이전에 끝냈는데 무대에 올리는 게 좀 늦어졌죠. 알미라는 스페인의 왕국 카스티야를 다스리던 여왕으로, 이 극의 주된 내용은 알미라가 왕위와 사랑 사이에서 겪는 갈등이에요.

여기서 잠시 용어를 짚고 갈까요. 아리아와 레치타티보가 무슨 뜻인지 아시나요?

아리아는 알겠는데 레치타티보는 낯설어요. 발음하기도 어렵고…

쉽게 말해 아리아는 완성된 노래 한 곡이고, 레치타티보는 노래하듯 읊는 대사입니다. 유럽에서 여러 오페라의 주연을 맡으며 세계적인 소프라노가 된 조수미가 특히 모차르트의 **오페라 〈마술 피리〉 중 아리아 '밤의 여왕'**으로 대중에게까지 이름을 알렸죠. '밤의 여왕'은 우리나라에선 예전에 광고에도 삽입돼 인기를 끌었어요.

익숙한데요? 들어본 적이 있는 것 같아요.

그렇죠? 〈마술 피리〉라는 오페라는 몰라도 '밤의 여왕'에서 소프라노가 기교를 발휘하는 부분을 들으면 "아, 이 노래!" 하고 많이들 알아

차립니다. 아무튼 아리아는 작품의 맥락을 모르고 가사를 알아듣지 못해도 감상이 어렵지 않죠. 그 자체로 충분히 아름답고 가치 있는 성악곡이에요. 반면 레치타티보는 그렇지 않아요. 선율이나 가수의 기교보다는 전달해야 할 내용이 중요하지요. 말을 하듯 비슷한 음으로 재잘거려요. 그리고 아리아처럼 독립된 작품으로 여겨지지 않습니다. 이를테면 헨델이 작곡한 **아리아 '울게 하소서'**는 어디서 들어봤 을 수 있지만 그 전에 나오는 레치타티보는 잘 모를 거예요. 다음 페이지의 악보에는 아리아 전의 레치타티보부터 표시되어 있습니다.

레치타티보를 잘 몰랐던 이유가 있었군요. 저는 들었다고 해도 기억에 남지 않았을 것 같아요.

우리에게 낯선 언어라 그럴 수 있어요. 하지만 아리아만으로는 절대 극의 내용을 다 전달할 수 없습니다. 레치타티보는 꼭 필요하죠.

헨델 오페라의 특징

오페라는 피렌체에서 만들어진 후 이탈리아에서 주로 발전해왔습니다. 그러니 대부분 이탈리아어로 되어 있었지요. 헨델의 오페라도 그렇고요.

아니, 헨델이 함부르크에 있을 때도요? 관객들이 이탈리아어를 알아들을 수 있었나요?

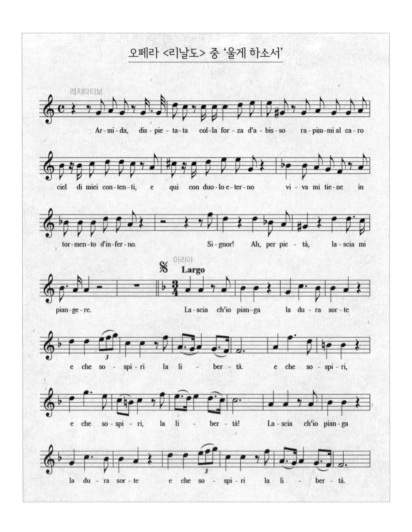

오페라 <리날도> 중 '울게 하소서'

당연히 못 알아들었죠. 그래서 레치타티보만은 독일어로 불렀습니다. 중요한 서사는 레치타티보에서 소화하니까요. 사실 아리아의 가사를 몰라도 줄거리를 파악하는 데는 큰 지장이 없습니다. 아리아는 보통 화자의 현재 감정만을 극적으로 표현하는 내용이 주를 이뤄요. 가사 분량도 몇 줄 안 됩니다. 게다가 관객들이 오페라의 발상지인 이탈리

아의 언어로 아리아를 듣고 싶어 하기도 했어요.

하긴, 이탈리아에서 발생한 음악이니 그 나라 말로 불렀을 때 선율과 가사가 잘 맞아떨어진다고 생각할 수 있겠어요.

맞아요. 그리고 그보다도 더욱 중요한 게 있죠. 바로 뛰어난 음악가예요. 특히 헨델 오페라에서는 최고 기량의 성악가가 필요해요. 매우 어려운 기교를 발휘해야 하는 곡이 많거든요. 헨델은 젊은 시절부터 쭉 변함없이 곡을 어렵게 만들었어요. 그러다 보니 이게 헨델 음악의 전반을 관통하는 특징이 되죠.

복잡하게 생각하지 않아도 헨델의 오페라를 들어보면 딱 '헨델스러운' 분위기가 있어요. 감정을 끌어올리고 객석을 휘어잡아 흥분에 빠뜨리는 연출을 참 잘합니다.

이를테면 종종 **오페라 맨 앞에 프랑스 방식으로 서곡**을 넣었어요. 서곡을 우베르튀르(Ouverture)라고 하는데, 프랑스어로 '열기', '시작'이라는 뜻이에요. 우리나라에서는 보통 영어식으로 오버추어(Overture)라고 부르지요. 힘차고 웅장한 행진곡풍의 관현악곡입니다. 관객이 모두 자리에 앉았을 때 오케스트라가 이런 식의 서곡을 연주하며 분위기를 잡고 공연에 빠져들도록 분위기를 예열하는 겁니다. 당시 프랑스 궁정에서는 서곡이 깔리면 왕이 미리 객석을 채운 청중들의 환호를 받으며 위풍당당하게 입장했어요.

아, 들어올 때 행진곡이 연주되었다면 왕의 등장이 더 돋보였겠네요.

이 시기 프랑스는 절대왕정 시대예요. 왕이 다른 사람처럼 평범하게 들어와 앉을 수야 없지요. 모두가 준비된 후 마지막에 주목을 받으며 입장하는 게 당연합니다.

줄거리와는 별 관계가 없더라도 대관식이나 무도회 등 화려하고 스펙터클한 장면을 꼭 넣었다는 것 역시 헨델 오페라에서 두드러지는 지

점이에요. 〈알미라〉도 대관식 장면으로 시작해요. 관중이 처음부터 열광적으로 호응할 만합니다.

헨델은 사람들이 좋아하는 포인트가 뭔지 많이 연구했나 봐요.

강렬한 시각효과의 등장

모두가 헨델처럼 능수능란하진 못했지만 이런 과시적인 연출이 바로크 시대 음악의 또 다른 특징이에요. 바로크 시대에는 크게 두 갈래의 음악 양식이 공존하고 있었어요. 교회의 경건한 종교음악이 옛 양식을 고수하는 쪽이었다면, 오페라와 같은 공연 예술은 새 양식을 받아들여 변화를 이끌었지요.
이 변화는 기독교의 종파가 종교개혁을 거치며 가톨릭, 루터교 등으로 갈렸기에 가능했어요. 원래 교회가 누리던 권위가 많이 약해진 거예요. 부와 권력이 왕과 귀족, 더 나아가 시민들에게 나눠지자 이제 음악의 주요 고객층이 바뀝니다.

스타일이 많이 달라졌겠네요. 새로운 고객을 위해서는요.

네, 오페라는 그런 의미에서 새로운 고객층을 충분히 만족시킬 만했죠. 음악도 음악이지만 거기에 흥미를 끄는 여러 요소들을 덧붙일 수 있으니까요.

어떤 요소들을 덧붙였나요?

주로 화려한 시각효과입니다. 오페라에는 의상을 비롯해 무용이나 무대효과가 적극적으로 활용됐어요.

공공 오페라 극장에 드나든다는 건 부유함의 상징이라고 했죠? 비싼 값을 내고 오페라 극장을 찾은 관객들은 일상에서 볼 수 없는 신기하고 휘황찬란한 볼거리를 끊임없이 요구했어요. 연출자는 관객이 바라는 대로 점점 더 눈이 즐거운 오페라를 만들었고, 그렇게 결국 "그 오페라 봤어?"라고 자랑을 하는 시대가 열립니다.

그래봤자 300년 전이잖아요. 지금 눈으로 보면 조잡했을 것 같은데요.

생각보다 스펙터클했어요. 무대에 불을 지르기도 하고 물을 받아놓고 배를 띄우기도 했죠. 심지어 배우가 하늘을 나는 장면도 있었대요.

네? 하늘을 날았다고요? 어떤 방법으로요?

1675년 〈라인강 위의 게르만인〉이란 오페라가 베네치아에서 초연됐는데, 이때 권양기라는 기계를 활용해 80명이 동시에 하늘을 날 수 있도록 만든 무대장치를 썼다는 기록이 남아 있습니다. 오늘날 무대에서 하늘을 나는 장면에 흔히 사용되는 와이어를 상상하면 비슷합니다. 오른쪽 페이지에서 그 장치의 드로잉을 볼 수 있어요.

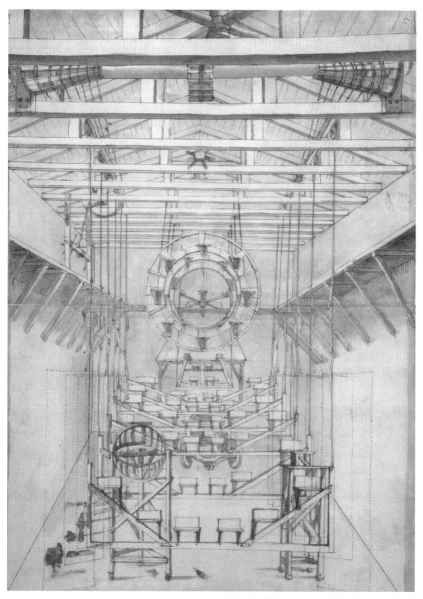

조반니 레그렌치의 오페라 〈라인강 위의 게르만인〉에 사용된 무대장치 드로잉

1676년 베네치아 초연 시 제작된 드로잉으로 권양기, 톱니바퀴, 밧줄로 이루어진 무대의 기계장치 모습을 담았다. 중앙 무대장치는 모두 수레 위에 조립하여 뒤쪽에서 앞쪽으로 움직일 수 있게 고안했다. 80명이 동시에 하늘로 날 수 있는 좌석이 있었다.

와, 드로잉을 보니 예상보다 복잡하고 크기도 어마어마하네요.

그 시절 오페라의 위상은 지금의 올림픽 개막식에 맞먹을 거예요. 올림픽 개막식은 국가의 자존심을 걸고 온갖 기술력과 고유한 예술성을 뽐내고 자본을 쏟아붓는 행사잖아요? 어떤 무대효과가 쓰였나, 얼마나 화려한 의상을 입었나, 스타 성악가는 몇 명이나 캐스팅했나 하는 이야기가 자주 입에 오르내리곤 하는 게 비슷하죠.

오페라의 뿌리를 향해

아무튼 〈알미라〉로 성공적인 오페라 데뷔 공연을 마친 헨델은 순식간에 유명해졌어요. 많은 이들이 헨델의 다음 오페라를 기대했죠. 부응해야 한다는 마음에 조급했던 걸까요? 〈알미라〉가 끝나기가 무섭게 〈네로〉 HWV2를 무대에 올립니다. 하지만 〈알미라〉만큼 성공을 거두지 못했습니다. 일단 사순절 기간이 겹쳐 타이밍이 나빴어요. 사순절은 기독교도에게 중요한 기간인데, 이 기간엔 검소한 생활을 해야 했기에 극장 문이 닫혔어요. 〈네로〉는 단 세 번밖에 상연되지 못했죠.

성격도 급하네요. 조금만 참다 올려보지….

하지만 설사 〈네로〉가 성공했어도 헨델이 함부르크에서 작품을 더 올릴 수 있었을 것 같지는 않습니다. 그해 여름 카이저가 함부르크로 돌아왔기 때문이지요.

아, 그 빚쟁이에게 쫓겨 도망쳤다던 사람 말이죠?

네, 그런데 카이저의 복귀 후 헨델은 〈행복한 플로린도〉 HWV3, 〈변신한 다프네〉 HWV4라는 오페라 두 편을 서둘러 작곡했습니다. 왜 그랬는지 헨델의 마음은 알 수 없어요. 아무리 이름이 알려지기 시작했다고 해도 대가가 돌아온 마당이니 스무 살밖에 안 된 초짜한테 무대에 올릴 작품을 의뢰하는 사람이 있을 리 없거든요. 그런 상황에서 굳이 스스로 새 오페라를 작곡했던 거예요.

혹시 헨델이 카이저와 겨뤄보려고 그랬던 건 아닐까요?

모르지요. 급하고 독단적이었던 성품을 고려하면 그랬을 가능성도 있겠네요. 어쨌든 결과적으로 이 작품들은 당장 무대에 올라가지는 못합니다. 그래도 다행히 사장되지 않고 3년이 지난 1708년, 이탈리아에 머물던 헨델이 잠깐 함부르크에 왔을 때 무대에 올랐죠.

이제 헨델이 이탈리아로 가나 보군요.

카이저가 돌아온 다음 해인 1706년에 바로 이탈리아로 떠납니다. 헨델이 워낙 빠르게 성취를 이뤘기에 함부르크에서 굉장히 오래 있었던 것 같지만 계산해보면 겨우 3년 동안을 머무른 거죠.
당시 이탈리아는 유럽 음악의 중심지였습니다. 크게 성공할 야심이 있는 작곡가들은 누구나 이탈리아로 가서 배우고 활동하기를 원했어

요. 헨델도 똑같은 마음이었겠죠. 좀 더 큰물에서 놀기 위해, 헨델 역시 함부르크에서의 작은 성공과 실패에 연연하지 않고 부지런히 다음 발걸음을 내디뎠습니다.

1685년 할레에서 태어난 헨델은 아버지의 바람에 따라 법대에 진학하지만 음악에 대한 열정은 식지 않았다. 결국 17세에 오페라를 접한 후 본격적으로 음악가의 길을 걷게 된다. 그 뒤 활동 무대를 함부르크로 옮겨 첫 오페라 〈알미라〉로 데뷔에 성공한다.

헨델의 성장 배경	1685년 독일의 소도시인 할레에서 태어남. 아버지의 뜻에 따라 법대에 진학하지만 음악에 대한 열망은 여전했음. 대학 진학 한 달 만에 할레 대성당에시 오르긴 주자로 활동하기 시작. ⋯→ 1702년 프로이센 궁전을 방문했다가 오페라 작곡가 보논치니와 아리오스티를 만남. 오페라에 입문하는 계기.
함부르크로 간 헨델	할레의 칸토르 자리를 거절하고 공공 오페라 극장이 있는 함부르크로 감. **참고** 공공 오페라 극장이 생기면서 시민들도 오페라를 즐길 수 있게 됨. 오케스트라에서 바이올린을 연주하다가 실력을 인정받아 지휘자 역할의 건반 주자까지 맡게 됨. ⋯→ 함부르크로 간 지 2년이 흐른 1705년에 첫 오페라 〈알미라〉로 데뷔 성공.
감정을 표현하는 음악가들	**마테존** 연설문의 형식을 음악에 적용한 음악 수사학 연구. **몬테베르디** 이탈리아 작곡가. 오늘날까지 꾸준히 공연되는 작품 중 가장 오래된 오페라 〈오르페오〉를 작곡함. **참고** 세콘다 프라티카: 2관습이라는 뜻. 가사의 내용과 감정을 전달하기 위해 기존 규칙을 어기고 사람의 감정 표현에 집중함.
헨델 오페라의 특징	❶ 아리아는 이탈리아어, 레치타티보는 함부르크 관객의 이해를 위해 독일어로 구성. ❷ 어려운 기교를 발휘해야 하는 성악곡이 많았음. ❸ 감정을 고양해 객석을 휘어잡음. **예** 프랑스식 서곡

발을 딛는 구석마다 이야기가 피어날 테니

오페라에 온 마음을 던져 몰입한 헨델은
그 본고장인 이탈리아로 건너가
저마다의 성격을 가진 인물, 생동감 넘치는 이야기, 누구나 눈을 뗄 수 없는 화려한
무대를 여러 분야의 예술가와 협업해 빚어낸다.
사람들의 이야기를 사람들이 할 수 있게끔 끌어내는 헨델의 능력은
어디서든 빛을 발했다.

중요한 것은 그대의 시선 속에 있을 뿐
바라보이는 사물 속에 있어서는 아니 될 것이다.

- 앙드레 지드

02

사람의 음악을
사람답게

#칸타타 #오라토리오 #카스트라토
#〈아그리피나〉

전해지는 기록에 따르면 헨델은 이탈리아에 가서 총 세 도시에서 활
동했습니다. 로마, 피렌체, 그리고 베네치아예요. 사실 세 도시라 해봤
자 1706년부터 1710년까지 머물렀으니 그리 긴 시간은 아닙니다. 하
지만 함부르크에서와 마찬가지로 4년 동안 숨 가쁘게 많은 일을 했어
요. 헨델을 따라갈 준비가 되었나요?

또 얼마나 부지런히 활동했
기에… 기대도 되고 긴장도
되네요.

지금은 이탈리아반도가 한
나라지만 이때는 독일처럼
여러 국가로 나뉘어 있었습
니다. 심지어 대부분은 서
로 적대 관계였지요. 그래서

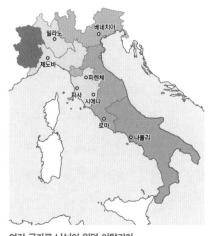

여러 국가로 나뉘어 있던 이탈리아

연구자들은 헨델이 함부르크에서 로마까지 1700킬로미터나 되는 거리를 어떤 경로로 갔을까 궁금해해요. 알프스를 넘어갔을 테니 첫 도착지는 틀림없이 피렌체였을 텐데, 아쉽게도 피렌체에 도착했을 때의 기록은 없습니다.

기록상 헨델의 이탈리아 활동은 로마에서 시작해요. 프란체스코 발레시오라는 사람이 "1707년 1월 14일 로마의 산 조반니 인 라테라노 대성당에서 뛰어난 하프시코드 연주자이자 작곡가인 작센 사람 헨델의 오르간 연주를 들었다"라고 적은 일기가 전해집니다.

로마에 도착한 헨델

이때 로마는 교황이 지배하는 교황령에 속해 있었습니다. 그런데 헨델이 믿는 종교는 가톨릭이 아닌 루터교였죠.

다른 종교를 믿으면 위험했나요?

아주 위험하다고 표현할 순 없지만 종교의 자유가 완벽히 보장되진 않았어요. 게다가 가톨릭과 개신교가 피비린내 나는 전쟁을 벌인 지 얼마 안 된 시점이었던지라 꽤 민감한 때기도 했고요. 하지만 헨델은 루터교 신자라는 약점이 있었음에도 로마 후원자들의 마음을 사로잡습니다. 당시 문화계에서 영향력 있던 인물들이 헨델의 후원자가 되어주었지요. 대표적으로 피에트로 오토보니 추기경, 베네데토 팜필리 추기경, 프란체스코 마리아 루스폴리 후작 등을 꼽을 수 있습니다.

추기경이면 가톨릭에서 높은 위치에 있는 종교인이잖아요. 어떻게 종교의 장벽을 뛰어넘은 건가요?

능력으로 인정받았죠. 헨델은 가톨릭 종교음악도 잘했거든요. 〈**천국에 계신 여인**〉 HWV233 같은 이탈리아어 칸타타나 라틴어 모테트를 몇 곡 썼습니다. 모테트 중에서는 시편 110편을 가사로 쓴 〈**주께서 말씀하시길**〉 HWV232이라는 40분 정도 되는 작품이 잘 알려져 있어요.

왠지 가톨릭 종교음악이라고 하니 헨델이 이전에 만들던 음악보다 재미가 없을 것 같아요.

적어도 이 곡을 들으면 그런 생각은 안 들 거예요. 성악에 승부를 걸었던 헨델이잖아요? 가톨릭 예배음악인데도 성악가에게 엄청난 기량을 요구하는 곡입니다. 아주 높은 음까지 올라가도록 만들었죠.

얼마나 높게 불러야 했는데요?

헨델은 정말이지 성악가를 극한으로 밀어붙였던 작곡가예요. 다음 악보를 보세요. 웬만한 소프라노들이 높은 솔 음 정도까지 올라가는데 그것보다 한 음 높은 라 음이 나와요. 이 시기엔 종교적 이유 때문에 소프라노가 아니라 남성 성악가가 그 부분을 불렀을 텐데도요.

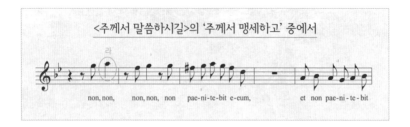
<주께서 말씀하시길>의 '주께서 맹세하고' 중에서

non, non, non, non, non pae-ni-te-bit e-eum, et non pae-ni-te-bit

현지인 같은 외국인 작곡가

헨델의 자필 서명이 남아 있는 가장 오래된 악보가 이 곡이기도 해요.
아래 악보인데요, 자세히 살펴보면 서명이 좀 특이해요. 원래 '헨델'은
독일어로 'Händel'이라고 표기하거든요. 그런데 이 악보에서는 약간
다르게 적었죠.

'Hendel'이라고 서명한 <주께서 말씀하시길>의 악보

두 번째 글자가 e 같아 보이는데요?

의도적으로 자신의 성을 살짝 바꿔 쓴 겁니다. 이탈리아어로 헨델과 제일 비슷한 'Hendel'로 말이죠. 현지화라고 할까요? 이탈리아인들이 독일에서 온 이방인을 낯설어하지 않도록 성까지 바꿔가며 철저히 몸을 낮춘 거예요. 마찬가지로 이후 영국에 갔을 때도 영국식으로 이름을 바꿉니다.

자존심도 없이 왜 그랬을까요?

외국에 갔다고 한번 생각해보세요. 관광할 때 굳이 그 나라 말을 못 해도 괜찮습니다. 돈을 벌고 싶은 현지 사람들이 관광객의 말을 알아들으려 열심히 노력해주니까요. 하지만 남의 나라에서 살아야 할 때는 얘기가 전혀 달라요. 그 나라에 완전히 적응해야 합니다. 말을 할 줄 아는 건 기본이고, 아예 그곳 사람처럼 보여야 해요. 관광할 때처럼 편한 마음가짐으로는 돈을 벌기 힘들죠. 이런 적응 능력을 가진 음악가는 흔치 않습니다. 헨델이 대단한 이유 중 하나지요.

그냥 실력만으로 성공한 건 아니군요. 정성을 보였기에 높은 종교인들까지 마음을 열었나 보네요.

보통 대다수 사람은 예술가가 괴팍하거나 고독할 거라는 선입견을 가지곤 하죠. 헨델은 그 생각에서 완전히 벗어난 음악가예요. 작곡 능력

은 물론 사람들과 친교를 나누고 자신의 입지를 다지는 데도 소질이 있었거든요.

저도 작곡가 하면 베토벤의 신경질적인 이미지가 먼저 떠올랐는데….

사실 그 전형적인 이미지가 예술가에게는 가끔 독이 되기도 합니다. 많은 이들이 아직도 돈을 벌려는 예술가는 진정성이 없다고 여기지요. 그게 항상 진실인 건 아닌데도 그렇습니다. 그래서 개인적으로는 헨델 같은 작곡가가 스포트라이트를 더 많이 받았으면 해요. 걸작을 많이 쓴 훌륭한 작곡가 중에 베토벤 같은 작곡가도 있는 한편 헨델처럼 부유하게 살며 사람들과 잘 지낸 작곡가도 있다는 게 널리 알려지면 좋겠습니다.

〈살베 레지나〉, 감성적인 안티폰

이탈리아에서의 후원자 중 특히 루스폴리 후작은 헨델에게 깊이 빠져 있었습니다. 후작은 이탈리아 시절 내내 헨델의 가장 든든한 후원자였죠. 헨델도 후작을 위해 **〈살베 레지나〉** HWV241과 같은 중요한 작품을 만들어주었습니다.

왠지 헨델의 중요한 음악이라면 성악곡일 것 같아요.

대부분 그렇긴 합니다. 워낙 사람의 목소리를 잘 활용한 작곡가였으

니까요. 〈살베 레지나〉도 성
악곡이에요. 정확한 장르는
안티폰이죠. 역시 가톨릭의
예배음악입니다.

예배음악은 다 비슷비슷할
줄 알았는데 장르가 정말 여
러 가지네요.

안티폰은 원래 가톨릭 에
배에서 시편을 읽기 전후에

프란체스코 마리아 루스폴리 후작의 초상, 1739년

불렀던 노래로, 나중에 따로 떨어져 독립된 장르가 되었습니다. 가사
는 주로 성경 구절에서 가져왔어요. 내용에 따라 다양한 안티폰이 있
는데 사람들이 제일 좋아했던 건 '마리아 안티폰'이었습니다. 성경에
나오는 인물 가운데 오직 한 사람만을 위한 안티폰이죠.

성모 마리아가 생각납니다.

맞아요. 가톨릭에서 마리아라는 인물의 위치는 특별합니다. 인간이지
만 신의 아들을 낳은 자애로운 어머니로 신성화되었지요. 잦은 전쟁
과 엄격한 교리에 지친 사람들에게 마리아는 꽤 의지가 되는 존재였
고, 그 마음이 그대로 마리아 안티폰에 반영되곤 했어요. 눈물이 뚝뚝
흐를 정도로 감성적인 곡이 많습니다.

애잔한 발라드가 히트하는 것과 비슷한 느낌일까요?

비슷해요. 위로받고 싶어 하는 지친 사람들을 토닥이는 선율이라고
할 수 있겠죠.

칸타타란?

헨델은 이런 종교음악 외에도 칸타타를 좋아한 루스폴리 후작을 위
해 150곡이 넘는 세속 칸타타를 작곡해줬어요.

칸타타라… 자주 나온 말 같은데 정확한 뜻이 헷갈리네요.

칸타타란 말이 지칭하는 음악은 시대에 따라 조금 다릅니다. 초기에
칸타타는 악기로 연주하는 음악인 소나타와 구별해 목소리로만 부르
는 모든 노래를 가리키는 말이었어요. 그러다 시간이 지나면서 연극적
인 줄거리를 기반으로 노래 몇 개를 엮은 작품들을 칸타타라 특정하
게 되죠. 연극적이라고 해서 오페라처럼 가수들이 연기를 했다는 건
아니에요. 줄거리가 크게 중요하지도 않고요. 노래 몇 곡 하고 들어가
기에는 밋밋하니까 레치타티보를 조금 끼워 넣어서 이야기를 만드는
식입니다. 그래도 작은 규모나마 오페라와 비슷한 맛을 느낄 수 있었
기 때문에 귀족들 사이에서 큰 인기를 끌었습니다.

그러지 말고 그냥 오페라를 보면 안 되나요?

헨델이 로마에 있었을 때는 오페라 공연을 올릴 수 없었어요. 교황이 1698년부터 1709년까지 대중적인 오페라 공연을 금지해버렸거든요.

오페라를 금지했다고요? 왜요?

과열된 분위기가 문제였죠. 금지되기 전까지는 로마에서도 오페라가 엄청 인기를 끌었습니다. 고위 성직자들조차 경쟁하듯 호화로운 오페라를 후원할 정도였죠. 그러면서 이야기도 점점 다양해져요. 종교나 신화 소재가 지루해지니 기사 이야기나 판타지로까지 주제가 넓어지고 나중엔 코믹 오페라라는 장르도 나옵니다.

이름만 들어도 어떤 종류였을지 대충 짐작이 가네요.

네, 익살스러운 풍자가 가득한 오페라예요. 여담이지만 코믹 오페라에서 자주 나오던 인물형으로 자린고비 노총각이 있습니다. 노총각이 주변 인물들과 벌이는 소동을 담은 작품들이 꽤 많이 나왔지요. 이 주제는 워낙 인기가 있어서 오랫동안 쓰였는데 가장 유명한 건 19세기의 〈**돈 파스콸레**〉일 겁니다. 도니체티가 작곡한 오페라죠.

이렇게 우스꽝스러운 내용의 오페라가 많아지자 교황청에서 안 되겠다 싶었을 거예요. 신자들이 신실하고 경건한 일상을 살아야 하는데, 세속적인 공연이 인기몰이하는 게 마음에 들 리 없죠. 그래서 오페라를 아예 못 하게 해버립니다.

「런던 뉴스」에 실린 〈돈 파스콸레〉 런던 초연 삽화, 1843년
도니체티의 오페라 〈돈 파스콸레〉는 돈을 무엇보다
소중히 여기는 구두쇠 파스콸레와
그의 유일한 혈육인 조카 사이에서 펼쳐지는
결혼에 관한 소동을 담았다.

놀던 아이에게서 장난감을 뺏으면 허전해할 텐데요.

맞아요. 이미 오페라의 재미를 알게 된 사람들에겐 오페라를 대신할
게 필요했어요. 그래서 칸타타와 함께 오라토리오 역시 이때 많이 만
들어집니다. 오라토리오란 17세기 로마에서 시작된 종교적인 극음악
인데요, 쉽게 말하자면 얌전한 오페라예요. 오라토리오에서는 가수들
이 연기를 하거나 춤을 추지 않고 가만히 서서 노래만 합니다. 대신 내
레이터가 줄거리를 설명해줘요. 오페라보다 무대장치도 훨씬 간단하

고 내용은 종교적이죠.

하지만 음악은 오페라와 거의 똑같습니다. 레치타티보, 아리아, 중창, 합창 등 성악을 비롯해 서곡 같은 기악곡도 다 들어가 있어요. 그래서 나중에 꽤 많은 오라토리오 작품이 오페라로 개작되었습니다. 오늘날에도 많은 작품이 파격적인 각색을 거쳐 무대에 오르곤 하죠.

오라토리오에 도전하다

헨델은 로마에서 처음으로 오라토리오에 도전합니다. 후원자 중 한 명인 팜필리 추기경이 헨델에게 직접 쓴 오페라 대본을 줬는데 그걸 오라토리오로 바꿔보았지요. 그 작품이 〈시간과 깨달음의 승리〉 HWV46a입니다.

어떤 내용인가요?

매우 교훈적이에요. 교황청에서 코믹 오페라를 금지했으니 교황청이 언짢아하지 않을 줄거리여야만 했거든요.

왠지 딱딱한 내용일 것 같은데요?

다소 우화적이긴 하지만 당시 사람들은 굉장히 재미있어했습니다. 지금까지도 많이 상연되고요. 이 오라토리오에는 '즐거움', '시간', '깨달음', '아름다움'이라는 네 등장인물이 나와요. 아름다움이 주인공이고,

사람의 음악을
사람답게

나머지 셋은 주인공에게 각자 영향을 주려고 노력하는 역할입니다. 특히 즐거움이 아름다움에게 같이 놀자고 엄청나게 유혹합니다. 하지만 교황청의 눈치를 볼 수밖에 없었던 만큼 아름다움은 끝끝내 즐거움의 유혹에 넘어가지 않아요. 결국 시간과 깨달음이 즐거움을 이기죠.

아니… 제목이 스포일러였군요!

헨델은 〈시간과 깨달음의 승리〉에 나온 캐릭터들에 특별한 애착이 있었던 것 같아요. 이탈리아를 떠난 후에도 이 캐릭터들의 이름을 영어로 바꿔 평생 자기 작품에 등장시키니까요.

이젠 들을 수 없는 목소리, 카스트라토

헨델이 성악음악으로 승부를 건 작곡가라고 했잖아요? 이 시대 성악가 중 최고 스타가 카스트라토들이었으니, 헨델을 이야기하며 카스트라토에 대한 설명을 빼놓을 수는 없지요. 〈시간과 깨달음의 승리〉에서도 즐거움 역을 카스트라토가 맡았어요.
카스트라토는 워낙 유명하고 또 자극적인 소재라 아마 알 수도 있을 텐데요, 혹시 과거에 남자아이를 거세해 여자 목소리로 노래하게끔 했다는 이야기를 들어본 적이 있나요?

아, 영화로도 나오지 않았나요?

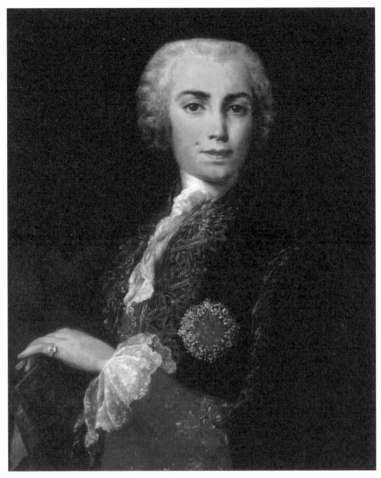

자코포 아미고니, 파리넬리의 초상, 1750년
본명은 카를로 마리아 미켈란젤로 니콜라 브로스키로, 파리넬리라는 이름은 후원자의 성에서
따왔다. 헨델은 파리넬리를 '노래하는 기계'라는 별명으로 부르기도 했다.

맞아요. 1994년도에 제작된 〈파리넬리〉라는 제목의 이탈리아 영화가
우리나라에서도 크게 히트했죠. 이 영화의 주인공인 성악가 파리넬리
가 바로 카스트라토입니다.

본래 카스트라토는 여성을 대신하기 위해 만들어지기 시작했어요. 중

세 말 로마 교황청이 금욕을 점점 더 강요하면서 경건한 남성을 유혹에 빠뜨릴 수 있다며 여성이 교회에서 노래하는 걸 아예 금지했거든요. 그런데 기존 곡들에서 여성이 맡았던 성부를 다 없앨 순 없잖아요? 그래서 소년이나 남자 성인을 훈련시켜 가성으로 노래하게 했습니다. 이 창법을 팔세토라고 부르는데, 그냥 듣기에도 부자연스럽고 무엇보다 음량이 너무 작았어요. 가성으로 소리를 한번 내보면 느낄 수 있을 겁니다.

확실히 목소리가 작아지네요.

그런 이유에서 소년 시절 거세한 후 성인으로 자란 카스트라토가 유용했던 거지요. 세 명이 가성으로 내는 소리를 혼자서 담당할 수 있었으니까요. 변성기가 와서 목소리가 변할 염려도 없었고요.

생각보다 굉장히 실용적인 이유였군요….

이제는 활동 중인 카스트라토가 없습니다. 카스트라토를 쓰는 전통이 없었던 프랑스 출신의 나폴레옹이 이탈리아를 점령하면서 반인류적이라며 카스트라토의 양성을 막았어요. 그 영향으로 19세기 동안 카스트라토 대부분이 자취를 감췄습니다. 지금은 **마지막 카스트라토의 목소리를 들을 수 있는 녹음본**이 딱 하나 남아 있어요. 들어보면 카스트라토의 노래에 익숙해진다면 누구든 다른 소리에 영 만족하지 못했을 거라는 생각이 듭니다. 카스트라토의 기량이 월등하거든요. 일

단 남성의 몸이라 폐활량 자체가 좋아요. 길게 음을 낼 수 있는데다 성량도 큰데, 음역대는 여성이에요. 게다가 완전히 여성의 목소리라고 할 수 없는 묘한 소년의 음색은 소프라노가 대체할 수 없는 영역에 있었죠. 바로크 시대는 이렇게 넘볼 수 없는 기량의 카스트라토가 무대를 점령했던 시대라고 봐도 무리가 없습니다.

그럼 현재는 누가 카스트라토의 역할을 담당하나요? 지금도 카스트라토를 염두에 두고 작곡한 오페라나 오라토리오가 공연될 텐데요.

오늘날은 소프라노나 가성으로 고음을 내는 카운터테너들이 담당합니다. 물론 카스트라토의 느낌을 똑같이 재현해내긴 힘들지요.

오페라의 발상지
피렌체로 향하다

슬슬 헨델의 여정으로 돌아가 볼까요? 사실 애초에 헨델이 함부르크에서 이탈리아로 오게 된 결정적인 계기가 있었어요. 페르디난도 데 메디치의 초청을 받은 겁니다.

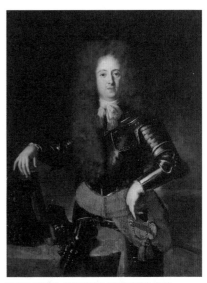

니콜로 카사나, 페르디난도 데 메디치의 초상, 1680년

사람의 음악을
사람답게

이름을 듣자니 메디치 가문의 사람인가 보군요.

그렇습니다. 페르디난도 데 메디치는 음악가들의 열렬한 후원자였어
요. 알레산드로와 도메니코 스카를라티 부자, 조반니 팔리아르디, 베
네데토 마르첼로 등 이름을 다 열거하기 힘들 정도로 많은 사람이 그
혜택을 받았습니다.
헨델 역시 메디치의 초청으로 온 만큼 로마라는 종교도시에 오래 체
류하지 않았어요. 〈시간과 깨달음의 승리〉를 상연한 후 루스폴리 후
작의 시골 영지에 잠시 머물다가 피렌체로 떠납니다. 도착하자마자 메
디치의 후원으로 곡을 썼고요.

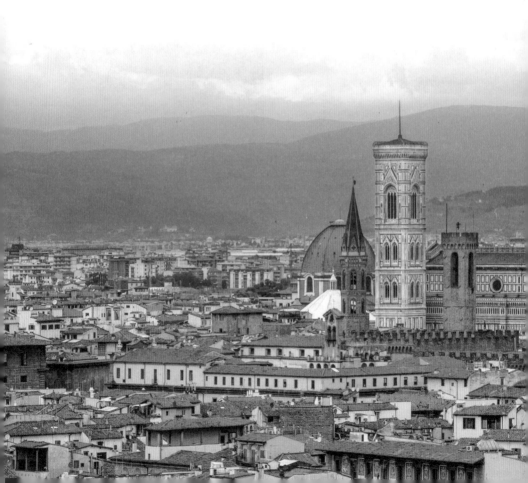

개인적으로 음악을 좋아해서 많이 후원한 거겠죠?

네, 스스로도 음악가였고요. 음악으로 명성을 떨칠 만큼 실력 있는 연주자는 아니었지만요. 이 사람은 피아노의 발명에도 공이 있습니다. 바르톨로메오 크리스토포리라는 기술자에게 최초의 피아노를 만들게 했고 그 피아노를 모든 사람이 볼 수 있게 자기 저택에 전시해뒀대요.

직접 음악을 하는 사람이라 더 애정을 갖고 음악을 후원했나 봐요. 그나저나 피렌체가 오페라의 발상지라고 하셨잖아요? 헨델도 가슴이 많이 뛰었을 것 같아요.

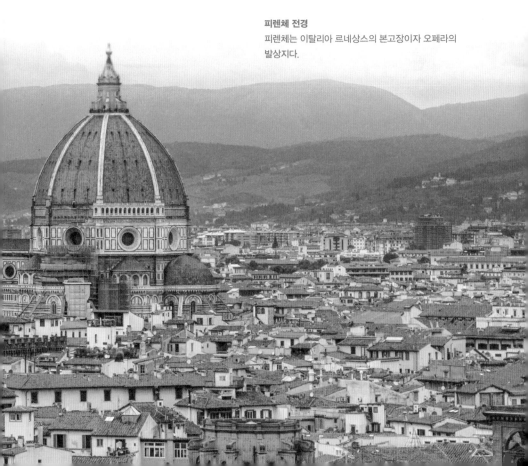

피렌체 전경
피렌체는 이탈리아 르네상스의 본고장이자 오페라의 발상지다.

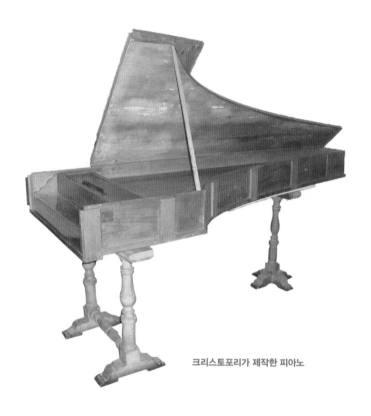

크리스토포리가 제작한 피아노

이탈리아어로 처음부터 끝까지 쓴 첫 오페라 〈로드리고〉

1707년 10월, 피렌체에서 헨델은 아리아와 레치타티보 모두 이탈리아어로 쓴 첫 오페라 〈로드리고〉 HWV5를 초연합니다. 독일의 작은 도시 출신인 헨델에게 감격스러운 순간이었겠죠. 오페라의 발상지에서 선보인 첫 작품이니까요.

우리나라 가수가 미국에 가서 팝송을 부른 것 같았겠네요. '현지에서 먹혔는지' 궁금합니다.

아쉽게도 피렌체에서의 활동은 다른 곳에 비해 더욱 기록이 드물어 관객의 반응에 대해 전해오는 바가 없습니다. 다만 〈로드리고〉의 아리아를 들어보면 지금 기준으로도 아주 신선하고 우아한 맛이 있어요. 레치타티보 역시 이탈리아어를 제법 잘 다뤘고요. 그런 점으로 미루어보아 관객들의 반응이 나쁘지 않았을 것 같습니다.

오라토리오 〈부활〉을 선보이다

그다음 기록은 다시 로마에서 이어집니다. 1708년 루스폴리 후작의 저택에 상주하며 부활절을 맞아 두 번째 오라토리오 〈부활〉 HWV47을 선보여요. 이 작품은 극과 음악이 모두 뛰어나다고 평가받는데요, 34년 뒤인 1742년 부활절에 아일랜드 더블린에서 초연되는 오라토리오 〈메시아〉 HWV56의 주춧돌 격인 작품이지요. 루스폴리 후작은 이때 공연에 막대한 금액을 지원합니다. 그 덕에 당시로서는 거대한 규모인 45인조 오케스트라가 동원되었고 이탈리아에서 가장 인기 있던 작곡가인 아르칸젤로 코렐리가 직접 지휘를 맡아요. 최고의 실력을 갖춘 가수도 다섯 명이나 쓸 수 있었고요. 그 가운데 마리아 막달레나 역으로 발탁된 소프라노 마르게리타 두라스탄티가 있었습니다.

루스폴리 후작이 헨델에겐 참 고마운 존재네요.

그런데 〈부활〉 공연을 준비하면서 문제가 생깁니다. 헨델은 공연의 완성도에 집착했어요. 작품의 난이도도 높았기 때문에 헨델의 기준을

사람의 음악을
사람답게

충족하려면 성악가의 역량이 월등해야 했죠. 그래서 교황청의 경고에도 아랑곳하지 않고 두라스탄티를 무대에 올렸습니다. 뛰어난 여성 소프라노 없이는 무대를 완성할 수 없었으니까요.

초반에 잠깐 언급하셨던 기억이 납니다. 교황청이 가만히 있었나요?

당연히 아니지요. 결국 〈부활〉에서는 나중에 뺄 수밖에 없었어요. 교황이 헨델에게만 경고를 줬으면 모르겠는데, 후원자인 루스폴리 후작까지 강하게 질책했거든요. 결국 마리아 역은 카스트라토로 대체돼요. 다만 두라스탄티에 대한 헨델의 신임은 이런 일로 꺾이지 않았죠. 이후에도 오랫동안 헨델의 작품에 기용됩니다.

아무리 그래도 여성 소프라노를 염두에 두고 쓴 멜로디를 카스트라토가 제대로 표현할 수 있나요?

맞아요. 사실 소프라노를 카스트라토로 완벽하게 대체할 순 없어요. 누구나 들으면 차이를 알 수 있습니다. 아무리 음역대가 비슷하다 한들 음색이 다르거든요. 그래서인지 로마 바깥에서는 여성 성악가들이 꾸준히 무대에 올랐습니다. 다만 교황청이 있던 로마에서만큼은 정말 금기였죠. 교회 내부에서도 마찬가지였고요.

교회 때문에 갑자기 로마의 여성 성악가들이 설 자리가 없어졌네요.

온전하게 평가받지 못하던 여성 성악가

그나마 성악의 경우 남성이 대체할 수 없는 분야라 여성이 무대에 오를 수 있었던 거예요. 다른 예술 분야에서는 오랫동안 여성을 배제했습니다. 특히 기악으로는 19세기까지도 무대에 서기 어려웠어요. 심지어 보수적이기로 유명한 빈 필하모닉 오케스트라에서는 20세기 후반에 들어서도 여자 단원을 뽑지 않았습니다.

제 생각보다 훨씬 최근까지 차별이 존재했군요.

무대에 오를 수 있었던 여성 성악가마저도 남성 성악가와는 달리 온전히 음악성으로만 평가받지 못했습니다. 대중은 외모나 몸매처럼 음악과는 전혀 상관없는 외적인 부분에 집중하곤 했죠. 음악가가 아니라 성적인 대상으로 여겨져서 실제로 스캔들에 빈번하게 얽혔고, 많은 소프라노가 귀족의 첩이 되어 활동을 마감했습니다. 제아무리 뛰어난 능력을 가지고 있었더라도 그 사회의 여성 차별은 동일하게 받았던 거죠.

1910년 발표된 프랑스 소설 『오페라의 유령』에는 크리스틴이 성공리에 데뷔한 후 흥분한 관중들이 분장실 쪽으로 몰려가는 장면이 나오지요. 이게 꾸며낸 설정이 아니라 현실에서 일어나는 일이었습니다.

정말요? 그럼 분장실에서도 쉬지 못했던 건가요?

사람의 음악을
사람답게

세 음악가, 16세기
이 그림을 그린 화가로 여러 사람의 이름이
언급되었으나 결국 밝혀지지 않았다. 직접 악기를
연주하고 노래하는 여성 음악가의 모습을 담고 있다.
1580년대 이탈리아 페라라에서는 이와 같은
여성 전문 음악가 집단이 등장하기도 했지만
음악성을 제대로 평가받지 못했다.

네. 옛날 오페라 극장에는 객석에서 바로 무대 뒤 여배우 분장실로 갈수 있는 통로가 버젓이 만들어져 있었어요. 17세기 후반 영국에서는 찰스 2세가 '지위를 막론하고 누구도 무대 뒤로 가서는 안 된다'는 칙령까지 내렸는데도 청중들은 이 길을 마구 드나들었다고 합니다.

정말이지 상상도 못 할 일이네요. 여성을 음악가로 존중하지 않았군요.

그래서 후대의 연구자들이 헨델을 더 특이하게 바라보는 겁니다. 여성 성악가와 그렇게 많이 작업을 했는데도 스캔들 한 번 없었으니까요.

공공 오페라 극장의 도시 베네치아로

이제 헨델이 이탈리아에서 마지막으로 머물렀던 도시, 베네치아로 가볼까요. 세계 최초의 공공 오페라 극장인 산 카시아노 극장이 세워져 있던 도시죠.
헨델이 도착했을 무렵 베네치아에는 이미 오페라 극장이 꽤 많았어요. 산 카시아노 극장이 만들어지고 40년 남짓 흐른 1678년만 해도 오페라 극장이 아홉 개나 들어섰다는 기록이 있습니다.

아홉 개나요? 베네치아에 그렇게 오페라를 보고 싶어 하는 사람이 많았나요?

그렇습니다. 함부르크 부분에서 잠깐 언급했는데, 공공 오페라 극장은

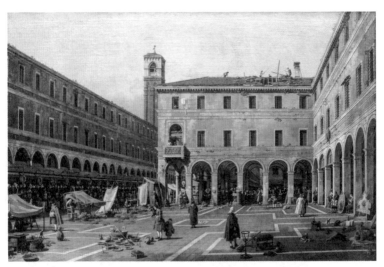

1637년 건립된 베네치아 산 카시아노 극장
베네치아의 리알토 다리 부근에 자리한
산 카시아노 성당이 근처에 있어 산 카시아노
극장이라는 이름이 붙었다. 1812년 화재로 인해
소실되었다.

'누구든 돈만 내면 공연을 볼 수 있다'는 점에서 중요합니다. 베네치아에는 그 돈을 낼 수 있는 사람이 많았고요. 소수의 귀족과 왕족이 아니라 대중이 작품의 흥망성쇠가 달린 열쇠를 쥐게 되었으니 오페라 제작자들은 대중의 눈길을 끌 수 있는 자극적인 작품을 만들기 위해 노력할 수밖에 없었죠. 나중에는 작품이 지나치게 상업화되고 스타 캐스팅 경쟁이 과열되는 등 문제가 심해집니다.

그때나 지금이나 스타를 내세워 마케팅하는 건 비슷하군요.

또 좌석에 따라 가격이 달라진다는 점도 비슷해요. 그래서 오늘날도

좌석의 등급이 그 사람의 신분을 나타낸다는 생각이 은연중에 남아 있어요. VIP석, R석, S석 같은 이름이 자기 위치를 드러낸다고 생각하는 겁니다. VIP석에 앉았으니까 반드시 모두에게 VIP 대접을 받아야 한다고 여기는 식으로요.

아무튼 과거 공공 오페라 극장에는 크게 두 가지 유형의 좌석이 있었습니다. 박스석과 입석이에요. 입석은 '파르테르'라고 불렸는데, 프랑스어로 땅바닥이라는 뜻이었어요. 지금의 콘서트장 스탠딩석과 유사한 형태예요. 하지만 가격은 정반대였습니다. 요샌 가까이서 볼 수 있는 스탠딩석이 보통 더 비싸지요? 오페라 극장에서는 전통적으로 박스석

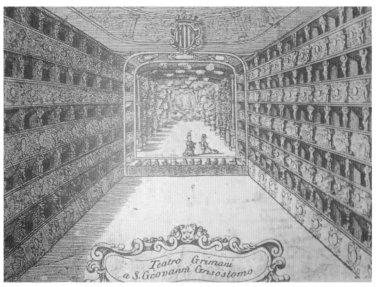

베네치아 산 조반니 그리소스토모 극장, 1709년
양옆으로 보이는 좌석들이 박스석이다. 입석으로 입장한 관객들은 가운데 비어 있는 부분에서 오페라를 감상했다.

이 더 비쌌습니다. 박스석은 보통 목돈을 주고 전세를 냈어요. 시즌 내내 자기만 들어가서 앉을 수 있는 좌석을 가지는 거죠. 오페라 극장에 박스석을 하나쯤 가지고 있다는 건 상류층의 상징이었습니다.

남의 눈치를 안 보고 공연을 즐길 수 있었겠어요.

사실 오페라 극장은 단순히 극장의 기능만 하진 않았습니다. 상류층의 사교 장소기도 했지요. 그래서 박스석에선 음악과 관계없는 연애 사건이 참 많이 일어났어요. 특히 오페라 극장이 가장 붐비는 시기는 카니발 기간이었습니다. 술과 고기를 금하는 사순절 전에 즐기는 축

카니발 기간에 가면을 쓰고 오페라 극장을 찾은 사람들
과거 베네치아에서는 가면을 쓰면 자유롭게 외지인과 대화하는 게 허용되었다.
이런 행위는 '허락된 일탈'이라고도 불렸다.

제라고 해서 카니발을 사육제라고 번역하는데요, 사람들은 이 기간에 가면을 쓰고 정체를 숨긴 채 오페라 극장에서 만남을 즐겼습니다.

재미있네요. 역시 사람 사는 모습은 다 비슷해요.

헨델의 첫 걸작 오페라 〈아그리피나〉

헨델은 1709년 12월 26일, 오페라 **〈아그리피나〉** HWV6를 무대에 올립니다. 헨델의 오페라 중 걸작이라고 불릴 만한 첫 작품이죠.
주인공 아그리피나 역은 〈부활〉을 통해 헨델의 신임을 얻은 소프라노 두라스탄티가 맡았습니다. 이때 헨델은 두라스탄티 외에도 다른 배우를 섭외하기 위해 이탈리아 여러 도시를 직접 발로 뛰면서 뛰어난 성악가를 공격적으로 캐스팅했어요. 나중 일이긴 한데, 영국에 자리를 잡고 나서 이 사람들을 다 영국 땅으로 데려가기도 합니다.

무슨 연예기획사 사장 같네요. 그런데 〈아그리피나〉는 무슨 내용이었나요?

폭군으로 잘 알려진 로마의 황제 네로가 왕위에 오르기까지의 과정을 그리고 있습니다. 아그리피나는 네로 황제의 어머니예요. 아그리피나가 아들인 네로를 황제 자리에 앉히려고 계략을 꾸미는 내용이 줄거리의 주를 이룹니다. 사랑을 이용해 정치적 야망을 실현한다는 다소 무거운 내용을 빠른 진행으로 가볍게 풀어낸 〈아그리피나〉는 대성

사람의 음악을
사람답게

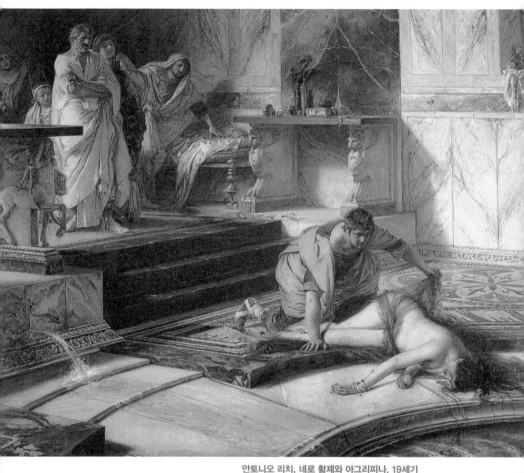

안토니오 리치, 네로 황제와 아그리피나, 19세기
아그리피나는 남편을 독살하고 자신의 아들 네로를
황제의 자리까지 올리는 데 성공한다. 그러나
이후에도 계속된 권력 다툼에서 결국 밀려나고,
네로에게 살해당하고 만다.

공을 거둡니다. 베네치아에서 스물일곱 번이나 상연될 정도로 뜨거운 반응을 얻었어요.

그게 대단한 거죠?

그럼요. 게다가 헨델은 독일 지역 사람이었잖아요? 오페라 〈아그리피나〉는 음악도 좋지만 가사의 흐름도 완벽합니다. 벌써 모국어가 아닌 이탈리아어를 자유자재로 구사할 수 있는 단계에 올랐다는 증거죠.

정말이지 제대로 글로벌 인재네요.

이탈리아 음악계를 종횡무진 누비던 시절 헨델의 나이는 겨우 스물다섯 살이었습니다. 다음 초상화가 그 시절에 그려진 그림입니다. 아주 젊어 보이죠?

와, 엄청 풋풋한데요.

이렇게 젊은 모습으로 베네치아에서 이름을 날리자 곧 여러 곳으로부터 자기네 나라로 와달라는 러브콜이 와요. 헨델은 그중 한 곳의

크리스토프 플라처, 25세 헨델의 초상, 1710년경
1948년에 할레 헨델음악박물관에서 도난당한 그림이다.

사람의 음악을
사람답게

제안을 받아들여 이탈리아를 떠나지요. 다음 강의에서 그 이야기를 이어 하도록 하겠습니다. 달콤한 성공을 맛본 야심만만한 음악가 헨델이 어떤 도전을 이어갈지 기대해주세요.

함부르크에서 성공적으로 오페라 작품을 선보인 지 3년 만에 헨델은 오페라의 본고장 이탈리아로 활동 무대를 옮긴다. 이탈리아에서 주요 도시인 로마, 피렌체, 베네치아를 다니며 오페라의 거장으로 거듭난다.

로마에서의 활동	교황령이었던 로마에서 헨델은 루터교 신자라는 약점에도 불구하고 능력을 인정받아 후원받음. ⋯ 피에트로 오토보니 추기경, 베네데토 팜필리 추기경, 프란체스코 마리아 루스폴리 후작은 대표적인 후원자. 참고 〈주께서 말씀하시길〉 HWV232
종교음악에 도전	종교 칸타타와 오라토리오, 안티폰이라는 새로운 장르에 도전함. ❶ **칸타타** 목소리로만 이루어진 노래라는 뜻. 이 시대에는 연극적인 내용을 포함한 성악곡을 의미함. 예 〈천국에 계신 여인〉 HWV233 ❷ **오라토리오** 얌전한 오페라. 오페라가 금지된 이후 교훈적인 내용의 오라토리오가 성행함. 예 〈시간과 깨달음의 승리〉 HWV46a ❸ **안티폰** 가톨릭의 예배음악. 시편의 전후에 불렀다가, 후일에 독립됨. 예 〈살베 레지나〉 HWV241 **카스트라토** 소년 시절에 거세를 한 남성 성악가. 중세 기독교가 금욕주의를 강요하면서 여성 성악가를 금지했기 때문에 탄생함. 영화 〈파리넬리〉에 나오는 성악가 파리넬리가 대표적.
베네치아에서 피날레를 장식하다	세계 최초로 공공 오페라 극장이 세워진 베네치아로 감. 참고 1637년 최초의 공공 오페라 극장 산 카시아노 극장이 세워짐. 40년 후에 베네치아의 오페라 극장은 총 아홉 개로 증가함. 불과 25세의 나이에 첫 걸작 오페라인 〈아그리피나〉 HWV6를 작곡함. ⋯ 이때 여러 걸출한 성악가들을 공격적으로 발굴함. 훗날 자신의 작품에 출연시키기 위해 영국에도 데려감.

III

블루오션에 몸을 던진
젊은 천재
- 국가 권력과 음악

돋아나는 음의 잎과 노래하는 아름드리나무

푸른 나무가 우거지고 맑은 물이 소리 내며 흘렀던 하노버 궁전의 정원을
헨델은 얼마나 많이 오가며 더 커진 자신과 더 또렷해진 목소리를 그려냈을까.
작고 얕아만 보이던 토양의 가능성을 간파한 젊은 음악가는
그곳에서 자신만의 둘레와 밀도를 키우며 촘촘하게 앞날을 설계하고
벼락스타를 넘어설 수 있는 내실을 다진다.

그래요, 새싹이 돋아날 땐 당연히 아파요.
그게 아니라면 어째서 봄이 머뭇거리고 있겠어요?

- 카린 보위에, 「그래요, 당연히 아파요」 중

01

미래를 위한
담금질

#하노버 #영국 왕실 #토리당 대 휘그당
#정원 문화

예전엔 다들 한 직장에서 오래 일하는 게 제일이라고 했습니다. 하지만 요새는 적절히 직장을 옮겨 다니는 게 더 능력 있다고 많이 생각하는 것 같아요. 당장의 연봉이나 안정감보다 인생의 '큰 그림'에 맞춰 그때그때 필요한 경험을 얻을 수 있는 직장을 택하며 포트폴리오를 쌓는 걸 우선하는 거죠.

중요한 업무를 맡고 싶어서 일부러 규모가 작은 조직에 들어가는 사람도 있다는데요?

우리가 지금부터 쫓아갈 헨델의 발자취 역시 그런 성향을 지닌 요즘 사람들과 꼭 닮아 있어요.
보통 클래식 음악가라고 하면 사람들은 피아노 앞에 얌전히 앉아 영감이 떠오르는 대로 악보를 적어나가는 이미지를 떠올립니다. 그러나 실제 작곡가의 삶에 그런 우아한 순간만 있는 건 아니에요. 남의 작품을 구해 열심히 베껴 쓰기도 하고, 자신을 후원해줄 권력자에게 아부

도 하고, 조건을 따져서 이직하기도 했어요.

지금까지 수업을 통해 음악가도 결국 현실에 발 딛고 사는 사람이라는 걸 많이 느꼈던 것 같아요.

헨델은 정치 감각이 아주 뛰어난 사람이었어요. 큰 그림을 그리는 능력뿐 아니라 몇 수 앞을 내다보는 통찰력도 있었죠. 지역을 여기저기 오가면서도 어디에서든 자신에게 도움이 될 유력한 귀족과 왕족을 골라 금세 친분을 쌓았습니다. 야망 있고 능력이 출중한데 길까지 잘 뚫은 거예요. 이탈리아를 떠나 새 직장에서 그 능력을 적극적으로 써먹었습니다. 바로 하노버라는 나라의 궁정에서였죠.

베네치아에서 잘나가다가 왜 갑자기 하노버로 옮겼나요?

글쎄요, 확실한 이유는 알 수 없습니다. 사실 스물다섯 무렵은 이미 촉망받는 작곡가인 헨델을 여러 곳에서 데려가려고 눈독 들이고 있었을 때예요. 독일의 작은 나라 하노버의 카펠마이스터는 그런 청년 스타에게는 다소 소박한 자리였지요. 카펠마이스터는 궁정에 소속된 음악 감독이에요. 일단 그 궁정에선 가장 높은 음악가지만 헨델의 능력이라면 분명 더 큰 궁정의 카펠마이스터로도 갈 수 있었을 텐데 왜 이런 선택을 했던 걸까요? 후대 사람들은 헨델이 베네치아에서 하노버 궁정의 대리인과 친분을 텄다는 사실 정도만 알 따름입니다.

블루오션에 몸을 던진
젊은 천재

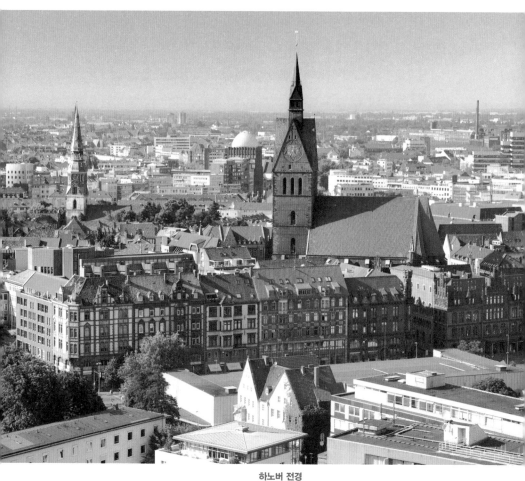

하노버 전경
라인강 중류에 위치해 중세에는 한자동맹의 일원으로
성장했고, 산업화 이후에는 철과 은이 모여드는
거점 역할을 했다. 오늘날까지도 독일 내에서 공업이
발달한 도시 중 하나다.

그런데 하노버라는 나라는 처음 들어보는 것 같아요.

오랫동안 한 나라의 이름이었다가 프로이센에 병합되었죠. 현재는 독일 니더작센주의 도시 이름으로만 남아 있습니다. 경기도만 한 크기의 작은 나라였는데요, 17세기 유럽 지도를 보며 하노버가 어디인지 한번 찾아볼까요?

통치자의 지위에 따라

오른쪽을 보시면 17세기 유럽과 하노버의 위치를 대략적으로 그려두었습니다. 워낙 전쟁이 많이 일어나서 국경선이나 국명의 변경이 빈번했던 시절이죠. 당시에는 공국, 선제후국 등 왕국이 아닌 다른 명칭의 나라도 많았습니다. 하노버 역시 처음에는 신성로마제국 하에 소속된 공국이었어요. 왕국으로 지위가 올라간 건 19세기에 나폴레옹의 지배에서 벗어난 이후예요.

공국과 왕국의 차이가 있나요?

통치자의 지위가 다릅니다. 공국은 공작, 왕국은 왕이 통치하는 나라지요. 공국의 군주는 영지를 소유하고 통치하긴 해도 대부분의 경우 큰 왕국에 충성을 바치고 그 대가로 보호를 받았습니다.

나라를 통치한다고 다 왕인 게 아니었군요.

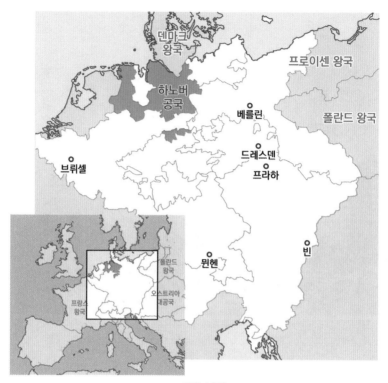

17세기 유럽

그렇죠. 하노버도 헨델이 카펠마이스터로 부임해 오던 때에는 아직 왕국이 아니었어요. 오랫동안 공국이었다가 1692년 군주가 선제후의 지위를 얻으면서 선제후국이 된 참이었죠. 선제후는 신성로마제국의 황제를 뽑을 수 있는 선거권을 가진 귀족을 부르는 말입니다. 제국 전체에 겨우 7~9명 정도 있었다고 하니 아주 위상이 높은 사람이었지요.

어려워요. 어쨌든 하노버의 군주를 작은 나라의 통치자라고 이해하면 되는 거죠?

(위)하노버 신시청
(아래)하노버 구시청
구시청 건물은 15세기에 지어져 19세기까지 사용되
었다. 2차 세계대전 때 파괴된 뒤 복원 작업을 거쳐
오늘날은 레스토랑과 상점이 들어서 있다.

맞아요. 아무튼 헨델은 1710년 6월에 하노버 궁에 도착합니다. 이때 얼마나 환대받았는지 단편적으로나마 느낄 수 있는 자료가 남아 있지요. 하노버를 다스리던 선제후의 어머니, 소피아가 쓴 편지에 이런 내용이 적혀 있거든요. "헨델이 도착했다. 하프시코드 연주를 어찌나 잘하는지…". 이미 명성이 높아진 스타 음악가를 작은 나라로 모셔오는

피터 렐리, 하노버 선제후의 모친인 소피아의 초상, 17세기

데 성공했으니 제아무리 높은 위치의 사람이라도 설레는 맘을 숨길 수는 없었겠죠.

도착하자마자 존재감을 숨기지 않고 확 드러냈나 보군요.

헨델의 성품을 알고 나니 별 놀라울 것도 없죠?
소피아라는 사람을 잠시 주목해봅시다. 이 사람은 하노버는 물론 헨델의 미래에도 큰 영향을 줘요.

하노버와 영국의 관계

아래 그림은 영국 스튜어트 왕조의 가계도입니다. 헨델이 하노버에 머물 때 영국을 다스린 왕조지요.

왜 갑자기 영국 왕조 이야기를 하시나요?

소피아가 아래 스튜어트 왕조 가계도 꼭대기에 있는 제임스 1세의 외손녀거든요. 하노버 공과 결혼하면서 하노버로 이주해 왔죠. 결혼은 과거 유럽 귀족들이 세력을 확장하는 대표적인 방법이었으니 여기까진 별일 아닙니다.

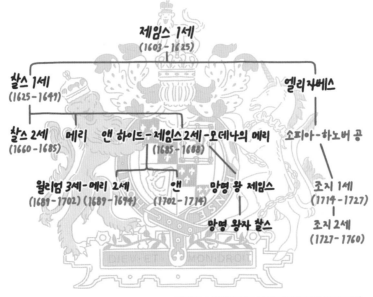

영국의 스튜어트 왕조 가계도(괄호 안은 재위 기간)

블루오션에 몸을 던진
젊은 천재

그런데 이게 헨델과 무슨 관련이 있나요?

나중에 헨델은 하노버에서 영국으로 직장을 옮겨요. 그로부터 얼마 지나지 않아 하노버의 선제후, 그러니까 소피아의 아들인 게오르크 루트비히가 갑자기 영국 왕으로 추대됩니다. 제임스 1세의 손녀인 어머니 덕에 얼떨결에 영국에 와본 적도 없고 영어도 못하는 게오르크가 왕이 된 겁니다. 헨델은 옛 고용주를 다시 만나게 됐고요.

다른 나라를 다스리던 군주가 영국 왕이 되다니 신기하네요.

그렇죠? 말이 나온 김에 당시 영국이 왜 이런 선택을 할 수밖에 없었는지 배경을 설명해드릴게요. 청년기 이후 헨델의 삶을 이해하려면 영국의 정치 상황을 조금 알아두는 게 좋아요. 헨델이 영국 정치와 많이 엮이거든요.

스튜어트 왕조와 크롬웰

스튜어트 왕조의 시조는 제임스 1세입니다. 제임스 1세는 원래 스코틀랜드 왕이었어요. 엘리자베스 1세가 후손 없이 세상을 떠나는 바람에 영국 왕의 자리를 차지할 수 있었죠. 스코틀랜드와 달리 영국의 왕권이 얼마나 허약한지 미리 잘 파악했으면 좋았을 텐데 영국에서도 원래 하던 대로 무리한 통치 방식을 고집합니다. 귀족을 마구 휘두르려 들었지요. 하지만 영국이 어떤 나라인가요? 1215년에 이미 왕권을 제

한하는 대헌장을 통과시킨 나라였잖아요?

외국에서 온 왕 주제에 분위기 파악을 참 못 했군요.

그러게 말입니다. 제임스 1세야 스코틀랜드에서 한참 나라를 다스리다 왔으니 그렇다 쳐요. 그런데 아들인 찰스 1세는 왕위를 물려받자 아버지와 똑같이 왕권신수설을 밀고 나갔습니다. 왕은 신이 내린 자리이니 모든 국민이 절대복종해야 한다고 주장한 거죠.

귀족들이 가만히 있지 않았겠는데요?

맞아요. 결국 왕과 귀족 사이에서 종교를 빌미로 내전이 벌어집니다. 그게 바로 1649년에 찰스 1세가 처형되면서 끝나는 청교도혁명입니다.

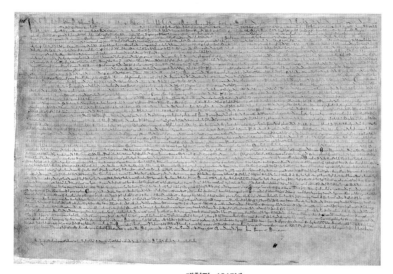

대헌장, 1215년
마그나 카르타라고도 불린다. 1215년 영국의 존 왕이
서명한 문서로, 왕의 권위 역시 법으로 제한됨을
명시했다. 영국도서관에 소장되어 있다.

왕은 신이 내린 거라고 주
장하더니… 끝이 너무 참혹
하네요.

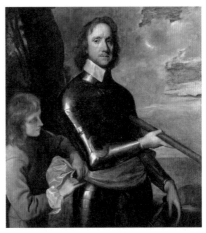

이제 실권은 올리버 크롬웰
에게 돌아갑니다. 찰스 1세
와 귀족들이 대립할 때 의
회파의 지도자였던 크롬웰
이 찰스 1세를 끌어내리면
서 공화정을 선포해요. 그

로버트 워커, 올리버 크롬웰의 초상, 1649년

러고 스스로를 호국경으로 칭하죠. 호국경은 '왕을 보호하는 귀족'이
라는 뜻인데, 왕이 없으니 자연스럽게 최고 통치자 역할을 할 수 있었
습니다.

호국경이 된 크롬웰은 죽을 때까지 '피의 통치'라고 불릴 정도의 공포
정치를 펼쳐요. 그렇게 권력이 하늘을 찌르던 크롬웰이 사망하자 의회
는 몸을 숨겼던 왕족 하나를 찾아와 왕으로 추대합니다. 크롬웰의 공
화정을 겪어보니 차라리 왕정이 낫겠다 싶었나 봐요.

누구를 왕으로 데려왔나요?

아주 의외의 인물이었습니다. 처형된 찰스 1세의 아들을 데려왔거든
요. 아버지의 죽음을 겪고 외국으로 도망갔던 찰스 2세가 돌아와 영
국 왕관을 씁니다.

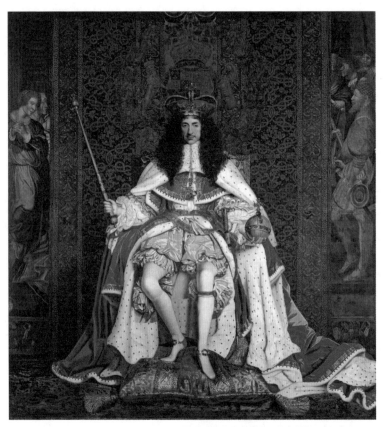

존 마이클 라이트, 찰스 2세의 초상, 1670년경

아니, 아버지가 목이 잘렸는데 어디 무서워서 왕좌에 앉아 있을 수나 있었겠어요?

처음에는 영국 의회도 그래서 데려왔을 겁니다. 게다가 찰스 2세는 영국을 떠나 망명하던 10년 가까운 세월 동안 내내 가난하게 지냈어요. 주로 프랑스에 머물렀는데 끼니를 겨우 해결할 만큼의 지원밖에 받지

못했다고 해요. 그 기억이 남아서였는지 왕이 된 초반에는 의회의 말을 참 잘 들었습니다. 법안을 통과시키거나 세금 걷을 권리 같은 걸 의회에 다 넘겨줬어요. 그러나 핏줄이 참 무섭습니다. 찰스 2세도 아버지인 찰스 1세를 똑 닮아가거든요. 일단 영국에 적응하고 나니까 슬슬 왕권을 확장하려고 시도하죠.

배짱이 대단한데요. 아버지처럼 최후를 맞으면 어쩌려고 그랬을까요?

다행히 그런 불상사가 일어나진 않았습니다. 대신 의회가 두 갈래로 나뉘어요. 토리당과 휘그당으로 말이지요.

토리당 대 휘그당, 피 튀기는 싸움

토리당은 국왕을 지지하던 세력입니다. 토리당이라는 이름은 반대파가 붙인 건데, 아일랜드 해적의 이름을 땄다는군요.

해적이라… 뭔가 악한 느낌을 주고 싶었나 봐요. 그러면 휘그당은 당연히 국왕 반대파겠군요?

그렇습니다. 휘그당의 이름은 스코틀랜드 서부의 청교도 일파인 휘거모어스의 이름에서 유래했다고 합니다.
토리당은 만들어질 당시 왕과 지주 계급, 영국 국교회를 대표했습니다. 휘그당은 영국 국교회를 제외한 다른 종교와 상인 계급을 대표했고

요. 두 당파는 이후 200년 가까이 엎치락뒤치락하며 치열한 싸움을 벌입니다.

아래 그림은 1700년대 중반에 화가 윌리엄 호가스가 그린 풍자화입니다. 선거 연작 중 하나인 '유세'라는 작품이죠. 그림 중앙을 보세요. 두 사람이 한 명을 사이에 두고 종이를 내밀며 뭔가 말하고 있죠? 서로 자기 쪽으로 투표하라는 겁니다. 그 왼쪽에는 꼿꼿하게 선 사람에게 두 사람이 뭔가를 내미는데, 뇌물입니다.

왠지 낯설지 않은데요. 요즘도 선거 시즌이 되면 자기를 뽑아달라며 떠들썩하잖아요. 뇌물까진 아니라도…

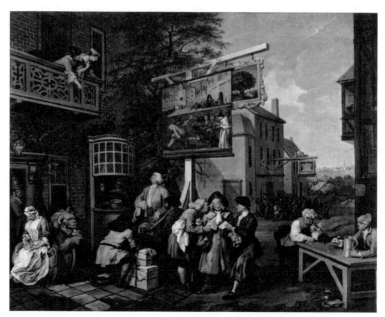

윌리엄 호가스, 선거 연작 중 유세, 18세기
영국의 대표적인 풍속화가인 윌리엄 호가스는 이전까지 서양미술사에 있어 회화의 불모지에 가까웠던 영국을 미술사의 중심으로 끌어올린 미술가 중 하나다. 결혼, 선거 등 당대의 풍속을 풍자한 연작 그림들로 유명하다.

그러게 말이죠. 이 두 사람은 각각 토리당과 휘그당을 뜻합니다. 이 그림은 당시 영국에 깊게 뿌리내린 선거 제도와 치열했던 당파 간의 싸움을 동시에 보여줘요. 심지어 그 싸움의 승패로 목숨도 오갔을 정도였지요.

1679년 선거에서는 휘그당이 압승합니다. 승리의 결과로 시민의 자유가 급격히 확장되었어요. 누구든 사람을 불법으로 감금할 수 없다는 내용의 인신보호법이 제정된 것도 이때의 성과입니다. 하지만 1681년의 선거는 반대였지요. 토리당이 승리합니다. 휘그당의 지도자들은 교수형으로 처벌되거나 자결했어요.

선거에서 졌다고 죽기까지 하다니… 심각한 문제였군요.

찰스 2세는 이 혼란스러운 정치 상황을 타개할 능력이 없었어요. 그저 향락을 좋아하는 바람둥이였을 뿐이죠. 가난한 망명객 처지이던 어린 시절 프랑스 전제 군주의 화려한 궁정 생활을 직접 목격한 탓에 왕위에 오른 후 사치스러운 프랑스 궁정을 흉내 내려 안달이었습니다. 그러니 살얼음판 같은 정국에 자꾸만 궁정 음악회 같은 걸 열고 싶어 했겠죠.

수많은 사람이 죽어가는데 고작 프랑스 왕실 흉내나 내고 싶어 했다는 게 뭔가 씁쓸하네요.

그런 데다가 대를 이을 자식도 만들지 못했습니다. 혼외자는 엄청나

게 많았는데, 정식 부인인 캐서린은 유산을 반복하다가 끝내 아이를 낳지 못하거든요. 그래서 찰스 2세의 동생에게 왕위가 넘어가요. 이 왕이 제임스 2세입니다.

이젠 좀 평화가 찾아와야 할 텐데요. 기대가 너무 큰 건가요?

제임스 2세의 마지막

그런 것 같네요. 제임스 2세가 겁도 없이 가톨릭을 옹호하면서 평화는 한발 멀어져요. 스튜어트 왕조의 시조인 제임스 1세가 원래 스코틀랜드의 왕이었다고 했죠? 스코틀랜드의 국교는 가톨릭이었어요. 제임스 1세의 손자인 제임스 2세 역시 가톨릭 신자였고요. 영국 땅에선 영국 국교회가 공고했는데도 뿌리를 외면하지 못한 겁니다. 그래서 가톨릭의 세력을 키우려고 했습니다. 반발하는 세력은 단호하게 탄압했지요.

고집이 센 건 정말 이 가문 전통이었나 보네요.

끝이 안 좋은 것도 비슷해요. 제임스 2세가 종교관용령이라는 법을 발표하는데요, 이름 그대로인 법입니다. 어떤 종교든 포용하겠다는 거예요. 영국을 손아귀에 쥐고 있던 이 시기 영국 국교회로서는 절대 받아들일 수 없었던 내용입니다. 종교관용령은 결국 가톨릭에 힘을 실어주는 법이니까요. 참다 못한 귀족들의 불만이 폭발하고 맙니다. 영국 귀족들에겐 마음에 안 드는 왕을 금세 숙청해버린 경험이 이미 많았

블루오션에 몸을 던진
젊은 천재

으니 이번에도 어렵지 않았죠.

제임스 2세에겐 빌럼이라는 네덜란드인과 결혼해 네덜란드에서 살고 있는 딸 메리가 있었어요. 그런데 영국 국교회 측에서 몰래 제임스 2세의 사위 빌럼에게 군대를 요청합니다. 지원 요청을 받은 빌럼은 네덜란드에서 대군을 이끌고 영국에 상륙해 제임스 2세를 쫓아내요.

자기 부인의 아버지, 그러니까 장인을 왕좌에서 쫓아냈다고요? 부인이 그걸 두고 봤나요?

종교 때문에 가족을 외면하는 사람들이 가끔 있지요. 제임스 2세의 딸 메리가 바로 그랬습니다. 메리는 아버지와 달리 신교도였고, 마찬가지로 신교도였던 빌럼과 결혼했어요. 그러니 영국 국교회의 요청을 받은 빌럼의 편에서 아버지를 탄핵한 거죠.

명예혁명 그리고 권리장전의 탄생

메리와 빌럼 부부는 공동으로 왕위에 오릅니다. 영국 왕족인 메리만 올라도 되는데, 본인이 남편과 함께 통치하겠다는 뜻을 관철했거든요. 이렇게 메리 2세와 윌리엄 3세 부부 왕을 맞이하게 된 사건이 명예혁명이에요. 유혈사태 없이 통치자가 바뀌었다고 명예라는 이름이 붙었습니다. 윌리엄은 빌럼의 영국식 이름이고요.

공동 왕위에, 한 명은 아예 외국인이라니⋯ 통치가 잘 되었을까요?

미래를 위한
담금질

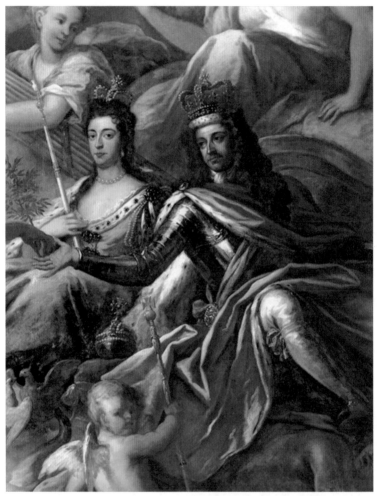

메리 2세(왼쪽)와 윌리엄 3세(오른쪽)의 초상, 18세기
구 왕립 해군대학의 천장에 그려져 있다.

이 부부 왕이 왕과 의회 사이의 긴 싸움에 마침표를 찍으면서 평화가
오긴 옵니다. 이때 왕권을 이어받는 조건으로 승인한 권리선언은 나
중에 법률화되어 권리장전으로 발전하고요. 이 법전은 의회 정치의 기

초가 되지요. 권리장전에서는 시민의 자유를 보장하고, 왕도 법을 따라야 한다는 점을 명시했어요. 의회의 동의 없인 왕이 혼자서 법률을 집행할 수도, 세금을 매길 수도, 군대를 징집할 수도 없게 되었죠. 공공 기금의 관리 역시 의회의 몫으로 돌아갑니다. 이로 인해 다른 나라, 예를 들어 프랑스 같은 곳보다 영국 왕실의 재정은 훨씬 적어져요. 그렇지 않아도 작았던 왕권은 더더욱 축소되었습니다.

약해진 왕권이 좀 아쉬웠을지는 몰라도 선왕들처럼 비참한 최후를 맞는 것보다 낫죠.

데이비드 흄의 「영국사」 중 신으로부터 권리장전을 넘겨받는 메리 2세와 윌리엄 3세를 그린 삽화, 1803년
왼쪽에 선 신이 한 손으로는 메리 2세와
윌리엄 3세에게 왕관을 씌워주면서,
다른 한 손으로는 권리장전을 넘겨주고 있다.

뜻밖에 왕위 계승자가 되어버린 게오르크

메리 2세와 윌리엄 3세 부부는 선왕들보단 훨씬 평화로운 정치를 펼쳤지만 자식은 없었습니다. 그래서 메리 2세의 여동생이 왕위를 물려받아 앤 여왕으로 즉위했죠.

앤 여왕은 영국 국교회를 지지했나 봐요. 왕으로 추대된 걸 보니….

네, 앤은 언니인 메리 2세처럼 신교도였어요. 다만 언니랑 사이는 나빴다고 합니다. 아버지를 쫓아낸 걸 끝까지 용서하지 못했대요.
그런데 앤에게도 후계가 없었어요. 아이를 여럿 낳았지만 다 어린 나이에 죽습니다. 왕좌에 오른 1702년에 앤은 이미 서른일곱 살이었으니 너무 늦은 나이였죠. 결국 세상을 떠날 때까지 자식을 다시 갖지 못합니다.

의회에서 또 왕이 될 사람을 데려오겠네요.

그러려고 했는데, 이젠 정말 마땅한 사람이 없었습니다. 제임스 2세를 추방한 이후 왕가에 아들이 없어서 계속

앤 여왕과 아들 윌리엄의 초상, 17세기
윌리엄은 1689년에 태어나 1700년에 이른 죽음을 맞았다.

164

딸들이 왕위를 이었던 건데 여자마저도 더는 찾기 힘들어진 거예요. 제임스 2세의 재위 중에 재혼으로 얻은 아들이 하나 있긴 했습니다. 제임스 2세가 쫓겨날 때 프랑스로 망명했죠. 이 아들이 돌아와 왕위에 오르면 또다시 가톨릭 신자인 왕이 탄생하는 상황이었습니다. 힘들게 영국 국교회를 지켜낸 의회로서는 불안할 수밖에 없었지요. 그래서 명분이 있는 왕족 하나를 급하게 찾아내 1순위 왕위 계승자로 만들었어요. 그게 제임스 1세 외손녀의 아들이자 하노버의 선제후, 게오르크였습니다.

외손녀의 아들이라니… 너무 먼 것 아닌가요?

아까 헨델이 하노버에 도착하자 하노버 선제후의 어머니가 매우 만족해서 편지를 썼다고 했죠? 그 사람이 제임스 1세의 외손녀인 소피아였고요. 그러니까 소피아의 어머니가 찰스 1세와는 남매 사이고 소피아는 찰스 2세와 사촌간이니, 영국 왕들과 그렇게 멀다고도 할 수 없어요. 분명한 건 하노버의 선제후 게오르크가 영국내 정치 대결 구도 덕분에 어부지리로 영국 왕위를 계승했다는 사실입니다.

영국으로 향하는 징검다리

이 혼란스러운 영국 정치를 뒤로하고 헨델의 마음속으로 들어가 볼 차례입니다. 과연 헨델이 세상이 어떻게 돌아가는지 전혀 관심 없이 고고하게 작곡에 몰두할 사람이었을까요?

지금까지 들은 바로는 절대 아닌 것 같은데요.

저도 그렇게 생각합니다. 나름대로 큰 그림을 그려봤겠지요. 당연히 하노버가 헨델의 최종 목적지는 아니었을 거예요. 오페라에 대한 욕망을 충족해줄 만큼의 직장은 되지 못했으니까요. 게오르크가 영국 왕이 될 수 있다는 사실까지 계산했는지는 알 수 없지만 최소한 하노버의 선제후가 영국 왕실의 핏줄이라는 건 염두에 뒀으리라 봐요. 이 궁정에 취직하면 영국 진출에 도움이 되리라는 생각은 했겠죠. 아마 하노버를 영국으로 가는 징검다리 정도로 여기지 않았을까 싶어요.

헨델은 나름대로 이유가 있어서 하노버를 갔다 치고, 하노버에서 헨델을 데려오고 싶어 한 이유는 뭔가요?

일단 헨델을 적극 추천한 사람이 있었어요. 아고스티노 스테파니라는 사람이었는데, 하노버의 전전 카펠마이스터였습니다. 오페라를 잘 아는 음악가였으니 헨델이 얼마나 능력 있는지도 파악했겠지요. 게다가 마침 하노버 궁정에서도 통치자의 권위를 번듯하게 세우길 원했을 때라서 욕심이 있었어요. 좀 무리해서라도 헨델처럼 공연 기획을 잘하는 카펠마이스터를 잡고 싶었을 겁니다.

권위와 공연 기획이 무슨 관계가 있나요?

당시 궁정 사람들이 단순히 예술을 사랑한다는 이유만으로 오페라를

올린 것은 아니었습니다. 궁정의 재력을 화려한 무대나 의상으로 과시하면서 귀족들을 한자리에 불러 모아 감시까지 할 수 있었어요. 권력을 세우는 데 제격이었죠.

그래도 헨델이 기획한 공연을 직접 볼 수 있었다니 하노버의 귀족들이 부럽네요.

하노버 귀족 부부를 만나다

헨델의 공연을 보러 가게 된 하노버의 귀족 부부를 한번 상상해볼까요. 부부는 아침부터 바쁩니다. 궁정에 들어가 떠오르는 젊은 음악가 헨델의 공연을 볼 예정이거든요.

뭘 하느라 아침부터 바쁘죠? 공연은 보통 오후에나 했을 텐데….

바로크 시대의 패션

양쪽 그림을 보시면 이 시대 복식이 얼마나 화려했는지 엿보입니다. 우리도 지인의 결혼식 같은 행사가 있으면 무슨 옷을 입고 갈지 며칠 전부터 고민하잖아요. 부부는 아마 이날을 위해 옷과 장신구를 미리 주문 제작 해두었을 겁니다.

이 정도면 확실히 아침부터 준비해야 했겠는걸요.

어쩌면 가발 역시 새로 구비해두었을 수도 있겠네요. 오른쪽 판화에서 온갖 종류의 가발을 구경할 수 있습니다. 상류층에게 이 같은 가발 착용은 필수였어요. 서로 얼마나 최신 유행의 가발과 옷을 착용했는지를 곁눈질로 보며 상대가 '패셔니스타'인지 아니면 '패션 테러리스트'인지 가늠했을 거예요.
이 시대 유럽에서 어느 나라가 패션의 유행을 선도했을까요? 혹시 짐작 가는 곳이 있나요?

패션 하면 프랑스 아닌가요?

맞아요. 예나 지금이나 프랑스, 그중에서도 수도인 파리는 유행의 중심이지요. 특히 이때는 태양왕이라 불리는 루이 14세가 통치하던 시절이라 모든 유럽인들이 파리를 주목했어요. 그뿐만 아니라 이 시기는 프랑스가 어마어마하게 화려한 건축 양식을 자랑하던 때기도 하죠. 잘 알려진 베르사유 궁전만 봐도 감이 오죠?
그런데 이처럼 유행의 중심에 설 수 있었던 이유는 심미안이 좋아서라기보다는 왕권이 매우 셌기 때문이에요.

설마 유행과 왕권 사이에도 관계가 있는 건가요?

네, 권력이 있으면 자금도 모이니까 유행을 이끌 수 있거든요. 예를 들

블루오션에 몸을 던진
젊은 천재

어 루이 14세는 하루가 멀다 하고 궁전에서 음악회나 무도회를 열었어요. 귀족들이 거기 안 가면 사회생활이 안 될 정도로요. 왕에겐 또 다른 이득이었죠. 시도 때도 없이 휘황찬란한 옷을 입고 왕궁을 드나들어야 한다고 생각해보세요. 귀족들이 영지를 돌보며 일을 할 시간

다양한 가발의 모습을 담은 판화, 1762년

미래를 위한
담금질

거울의 방, 베르사유 궁전

이 있겠어요? 게다가 매일 왕궁에 드나든다는 건 왕의 감시하에 있다는 뜻도 됩니다. 자연스레 귀족의 힘이 약해질 수밖에 없어요.

지금 보면 바로크 시대의 옷이나 궁정 매너가 너무 과장되어서 우스꽝스럽게 느껴지기도 할 테지만 워낙 보이는 게 중요한 시대였습니다. 쉬는 날 없이 모여 서로 친한 척하며 끊임없이 누가 더 우아하고 부유한지 겨뤄야 했으니 얼마나 피곤했을까요?

그러게요. 앞서 그 부부는 하노버에 살아서 다행이네요. 파리에 비하면 숨은 쉴 수 있을 것 같아요.

하노버 궁정 문화도 프랑스의 영향을 받았어요. 물론 정도는 덜했겠지만요. 아무튼 나갈 채비를 갖춘 부부는 함께 마차에 오릅니다. 하노버 궁전에 도착하기까지는 시간이 조금 걸릴 테니 이런저런 이야기를 나누기 시작하죠. 둘의 화제는 새로 조성한 정원입니다.

정원이요?

정원, 자연을 지배하는 왕의 상징

아까 베르사유 궁전 이야길 했죠? 유럽의 모든 군주들은 다들 루이 14세 같은 절대왕권을 꿈꾸면서 자기가 사는 궁전 역시 그렇게 만들고 싶어 했습니다. 그런 궁전에서는 정원이 아주 중요한 포인트였어요. 하노버의 선제후뿐만 아니라 유럽 전역의 통치자들이 베르사유 궁전의 정원을 모방했습니다.

왜 정원이 중요한 거죠? 건물에 딸린 마당 같은 거잖아요.

정원은 권력의 상징입니다. 자연의 아름다움을 감상하려고 만들어놓은 공간임과 동시에 자연을 자연스럽게 두지 않고 통제하에 둔 결과기도 하지요. 인간이 자연을 좌지우지하려면 그만큼의 힘이 있어야 해요. 반듯이 구획을 나누어 나무와 꽃을 심고, 강이 흐르지 않는 곳에 인공적으로 물을 끌어다가 운하를 만드는 광경을 보면 "아, 우리의 왕께서는 이 정도로 엄청난 인공 자연을 만들 권력이 있으시구나…"

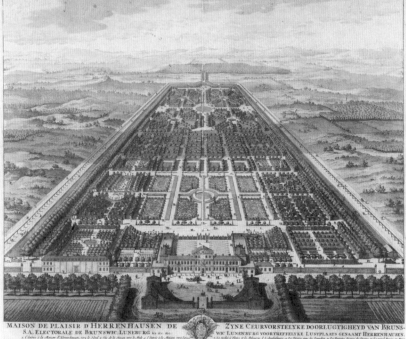

MAISON DE PLAISIR D'HERRENHAUSEN DE
S.A. ELECTORALE DE BRUNSWIC LUNEBURG &c. &c. &c.

ZYNE CEURVORSTELYKE DOORLUGTIGHEYD VAN BRUNS-
WIC LUNENBURG VOORTREFFELYKE LUSTPLAATS GENAAMT HERRENHAUSEN.

(위)베르사유 궁전의 정원
(아래)하노버 궁전의 헤렌하우젠 정원 구조도, 1708년
원래 하노버에서도 대규모 궁전을 건립할 계획을
세웠지만 선제후 게오르크가 영국 왕으로 즉위하며
취소되었다.

하고 경탄할 수밖에 없을 겁니다. 얼마나 큰 권력을 가졌는지가 정원 규모나 화려함으로 표현되는 셈이죠.

하노버 궁전에도 화려한 정원이 있었나요?

네, 베르사유만큼은 아니었지만 말이에요. 사실 게오르크는 정원으로 둘러싸인 대규모 궁전을 새로 건립할 구체적인 계획도 세웠어요. 그러나 나중에 영국 왕으로 즉위하면서 취소되지요. 결국 원래 있던 걸 고쳐 짓기만 합니다.
이제 부부는 정원을 가로질러 하노버 궁전의 내부로 들어섭니다. 다른 귀족들이 모여 떠들썩하게 이야기를 나누고 있네요. 부부는 각자 아는 사람을 만나 인사를 나눕니다. 어쩌면 게오르크 선제후를 알현했을지도 모르겠군요.

특별히 음악을 좋아하는 부부가 아니더라도 사교 활동을 위해 공연에 참석할 필요가 있었겠네요.

맞아요. 안면이 있는 사람들과 한참 안부를 나눈 부부는 자리에 앉습니다. 기대감에 부푼 채로, 유망한 청년 스타 헨델이 등장해 하프시코드를 연주하길 기다리죠.

젊은 헨델이 실제로 감독하는 오페라가 시작되는 건가요?

현재 헤렌하우젠 정원의 모습
이 정원은 1692~1714년에 이르는 기간 동안
조성되었는데, 바로크 양식 정원을 대표한다.
바로크 양식 정원에서는 물을 즐겨 사용했기 때문에
헤렌하우젠 정원 역시 곳곳에
작은 분수들이 설치되어 있다. 여름에는 음악회 등
각종 행사들이 개최되기도 한다.

오페라는 아니었을 겁니다. 당시 하노버 궁정은 오페라 같은 대규모 작품을 소화하기엔 능력이 부족했습니다. 궁정에 소속된 음악가라고는 고작 열여섯 명이었던 데다 오페라 무대를 설치할 만한 건물도 없었어요. 앞서도 말씀드렸지만 헨델을 데려온 게 과욕이긴 했죠.

하노버 궁정에서 인정받다

어쨌든 헨델의 근무 조건은 파격적이었습니다. 일단 1,000탈러라는 후한 급여를 받았어요. 바흐가 쾨텐 궁정에서 일할 때 급여가 400탈러였습니다. 헨델이 정말 좋은 대우를 받은 거죠. 게다가 보통의 궁정 고용인처럼 의무 조항이 시시콜콜 명시되어 있지 않았고요. 어떤 음악 활동을 할지 거의 자율에 맡겼다는 얘깁니다. 다시 말하자면, 돈만 받고 일은 맘대로 해도 됐던 거예요.

와, 신이 내린 직장인데요? 그럼 헨델은 하노버에서 뭘 했나요?

물론 놀게 해준다고 놀기만 할 헨델이 아니겠죠? 카펠마이스터로 오자마자 베네치아에서부터 작곡하고 있었던 칸타타를 완성해 무대에 올리는데요, 〈아폴로와 다프네〉 HWV122라는 굉장히 극적인 칸타타였습니다.

그리스 신화 내용이군요?

카를로 마라타, 다프네를 쫓는 아폴로, 1681년
태양신 아폴로가 사랑의 신 에로스의 작은 화살을
비웃자 에로스는 아폴로의 가슴엔 황금 화살을,
숲의 요정인 다프네에게는 납 화살을 쏜다.
자신을 거부하는 다프네에 대한 아폴로의
이루어질 수 없는 사랑은 결국 다프네가 월계수로
변하면서 끝이 난다.

맞아요. 회화, 조각, 음악 등 여러 장르로 만들어지면서 많은 사람들에게 사랑받은 이야기죠. 태양신인 아폴로가 다프네라는 숲의 요정에게 첫눈에 반해 쫓아가다 마침내 안으려는 순간 다프네가 월계수로 변한다는 내용입니다. 이 칸타타에서 헨델은 두 등장인물의 대화를 음악으로 표현했습니다.

다들 좋아했나요? 당연히 그랬겠죠?

호응이 대단했대요. 특히 선제후 부부가 헨델의 하프시코드 연주를 매우 좋아했다는 기록이 남아 있습니다. 선제후의 아들인 게오르크 아우구스트와 그 아내 카롤리네는 헨델과 비슷한 나이였기에 빠른 속도로 가까워졌어요. 헨델의 사교성도 한몫을 했죠. 특히 음악을 좋아했던 카롤리네는 이때부터 헨델의 중요한 지지자이자 후원자가 되어주었습니다.

헨델을 아낀 하노버 궁정은 헨델이 다른 지역을 여행하는 데 참 관대했습니다. 헨델은 〈아폴로와 다프네〉를 무대에 올린 그해 가을 몇 주간 할레에 들러 어머니와 차호프 선생을 만나고, 뒤셀도르프도 방문했어요. 그리고 하노버에 돌아오자마자 다시 짐을 챙겨 영국 런던으로 여행을 떠납니다.

정말 부지런히도 다녔네요. 런던까지는 왜 갔나요? 좋아하는 오페라를 보러 간 건가요?

당시 영국은 오페라로만 따지면 다른 나라보다 뒤떨어져 있었어요. 그런데 놀랍게도 이게 런던에 간 이유였지요. 이제 하노버를 떠나 헨델의 가장 화려한 시절이 펼쳐질 영국 런던으로 가봅시다.

블루오션에 몸을 던진
젊은 천재

하노버의 카펠마이스터가 된 헨델은 선제후인 게오르크 루트비히와 인연을 맺는다. 하노버를 선택한 헨델의 정치적 안목은 게오르크가 영국의 국왕이 되면서 빛을 발하게 되었다.

영국의 정치 상황	**청교도혁명** 왕권신수설을 내세우던 제임스 1세의 아들 찰스 1세는 청교도혁명으로 처형됨. 이후 올리버 크롬웰이 공화정을 선포함.
	토리당vs.휘그당 찰스 2세가 왕위에 오르자 의회가 국왕 지지 세력이었던 토리당과 그 반대파인 휘그당으로 분열됨. 토리당은 지주 계층과 영국 국교회를, 휘그당은 상인 계층과 기타 종교 신자를 대표함.
	명예혁명 제임스 2세가 종교관용령을 발표하자 의회와 왕 사이의 갈등이 폭발. 딸 메리와 사위 빌럼이 왕으로 등극함.
	메리는 자식이 없어 동생 앤이 왕위에 오름. 앤도 후계자가 없어 결국 하노버에 있던 제임스 1세의 외손녀 소피아의 아들 게오르크가 조지 1세로 왕위를 이음.
정치적 안목이 빛을 발하다	하노버의 카펠마이스터로 채용됨. 권력을 강화하고자 했던 게오르크 선제후는 공연 기획을 잘하는 헨델을 필요로 함.
	⋯› 헨델은 카펠마이스터로 임명되자마자 칸타타 〈아폴로와 다프네〉 HWV122를 선보임.

이 천둥과 빗물은 마침내 몸을 띄워줄 물살이 되어

하노버에 적을 두었지만 자기 가능성을 가장 넓게 펼쳐 보일 무대는 영국에
있다고 여긴 헨델은 오페라의 불모지 런던에서 보란 듯 여러 작품을 흥행시킨다.
정치적으로 불안정하고 시기하는 세력도 많았으나
흥겨운 서곡으로 좌중을 단번에 제압하듯 헨델은 이를 뒤로하고 더 좋은 무대를
만드는 것에 집중했다.

살아남는 종은 가장 강하거나 가장 영리한 종이 아니라,
변화에 가장 잘 반응하는 종이다.

- 찰스 다윈

02
런던 상륙 작전

#여왕 극장 #영국의 공연 예술 #〈수상 음악〉

앞서 헨델이 하노버로 올 때부터 마음은 이미 영국에 가 있었을지 모른다 했지요? 그렇게 생각하는 이유가 있어요. 헨델은 1710년 초가을에 런던으로 여행을 떠나는데요, 하노버에 온 게 같은 해 6월이었으니 정말 얼마 안 되어 바로 떠난 겁니다.

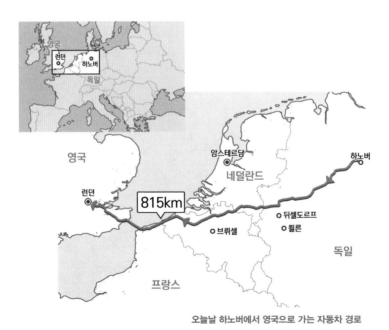

오늘날 하노버에서 영국으로 가는 자동차 경로

지금으로 치면 직장을 새로 옮기자마자 해외여행을 떠난 거잖아요?
하노버 궁정은 굉장히 너그러운 직장이네요.

헤이마켓의 여왕 극장

아무도 그 속을 정확히는 모르지만, 이때 헨델은 혼자 복잡한 계산을
하고 있었을 것 같아요. 앤 여왕의 건강이 계속 안 좋아지던 중이었거
든요. 분명 새 왕을 찾아 추대해야 할 텐데 과연 누가 왕이 될지, 그리
고 어떻게 해야 영국에서 성공할 수 있을지 머리를 굴렸을 겁니다. 게
오르크가 왕위에 오를 수도 있다는 생각을 했을까요? 확실한 증거는
없어도 왠지 헨델이라면 그 가능성을 계산했을 것 같습니다.

템스강을 중심으로 한 런던의 전경
런던의 상징이자 젖줄인 템스강은 헨델의 음악 활동에도 배경으로 자주 등장한 곳이다.

대체 헨델은 런던에 가서 뭘 했나요?

뻔하죠. 헨델이 하고 싶은 건 오직 오페라뿐입니다.

일단 처음 온 곳이니 사전 답사를 했겠죠. 런던의 극장들은 이제 막 오페라에 관심을 보이고 있었어요. 특히 여왕 극장과 드루리 레인이라는 극장이 오페라 상연 권리를 놓고 몇 년간 경쟁했습니다. 그러다가 1709년에 여왕 극장이 런던의 유일한 이탈리아 오페라 극장으로 결정돼요. 이때부터 극장이 있던 거리의 이름을 따 헤이마켓 오페라 극장이라고도 불립니다. 참고로 앤 여왕이 통치하던 시기라 여왕 극장이라 한 거예요. 나중에 왕이 통치할 때는 왕의 극장으로 이름이 바뀌지요. 다만 이름과 달리 왕실 소유의 극장은 아니었어요. 왕실의 후원을 받기는 했지만 실질적인 운영은 귀족 후원자들이 했습니다.

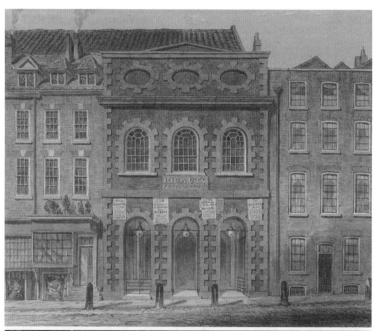

(위)윌리엄 케이폰, 헤이마켓 거리의 이탈리아 오페라 극장, 18세기

여왕 극장은 헤이마켓 거리에 있는 유일한 이탈리아 오페라 극장이었다. 그림 속 극장은 1705년에 지어져 1789년 화재로 소실되었다. 그 뒤로 세 차례 건축과 소실을 반복하며 오늘날 여왕 폐하 극장에 이른다.

(아래)주세페 그리소니, 왕의 극장에서 열린 가면무도회, 1724년

오페라 공연만으로는 계속 적자만 반복되자 왕의 극장에서는 추가 수익을 내기 위해 가면무도회를 개최하기도 했다. 극장에서 무도회를 열기 위해 설치한 촛불로 인한 화재가 당시 여러 오페라 극장이 소실된 주 원인 중 하나였다.

헨델이 런던에 도착하던 바로 그때 여왕 극장은 마침 오페라 상연권을 따내고 작곡가를 물색하고 있었어요.

바로 그때라니 타이밍이 너무 절묘한데요? 헨델이 그 사실을 미리 알았나요?

확인할 방법은 없어요. 계산했을 수도 있고 우연일 수도 있습니다.

불모지 혹은 블루오션

영국에서는 그때까지만 해도 오페라가 제대로 정착하지 못했어요. 오페라는 17세기부터 유럽 무대를 휩쓸었지만 영국에만 들어오면 이상하게도 대부분 실패로 끝났습니다. 런던은 오페라의 불모지에 가까웠죠.

의외예요. 헨델이 런던에 그렇게 가고 싶어 했으니 당연히 오페라가 엄청 유행했을 거라고 생각했는데….

반대로 헨델의 야심만만한 성격을 떠올려보면 왜 런던을 활동 무대로 탐냈는지 이해할 수 있어요. 물론 오페라를 잘 몰랐던 시절에는 오페라가 성행하는 곳에 가서 배우고 싶었을 거예요. 하지만 이미 이탈리아에 다녀왔잖아요? 이제는 배운 기술을 활짝 펼쳐 성공에 도달할 시점이었습니다. 그러니 오페라의 즐거움을 아직 모르는 부유한 사람들이 많은 영국은 헨델에게 가장 탐이 나는 무대였을 겁니다.

그런 '블루오션'은 영국이 유일했나요?

일단 이 시기에 이를 때까지 유럽의 주요 국가 중에서 오페라가 흥행하지 못했던 나라는 영국밖에 없긴 해요. 그런데 의외로 프랑스도 오페라를 받아들이는 데 꽤 난관을 겪었어요.

프랑스요? 워낙 유행을 선도한 나라여서 당연히 오페라도 재빨리 수입했을 줄 알았어요.

영국과 프랑스는 이미 줄거리와 함께 감정을 전달하는 극예술이 발달해 있었다는 공통점이 있어요. 그래서 오페라가 들어갈 틈이 없었죠. 그동안 잘해오던 게 있으니 새로운 방향으로 빨리 걸음을 옮기지 못했습니다. 오페라가 낯설기도 했을 테고요. 아이러니하게도 앞서갔기 때문에 뒤처진 겁니다.

하긴, 낯선 예술에 마음을 여는 건 생각보다 힘들더라고요.

맞아요. 게다가 영국은 위대한 극작가인 셰익스피어의 나라잖아요? 셰익스피어 연극을 보며 자란 영국 사람들은 '진짜 극이라면 말을 해야 이야기가 되지, 어떻게 노래로 극을 해? 우스꽝스럽지 않나?'라며 웬만한 오페라는 거들떠보지 않았습니다.
프랑스도 마찬가지로 일찍이 라신이나 몰리에르 같은 극작가가 나왔으니 극예술에 있어 아쉬울 게 없었어요. 이참에 프랑스의 공연 예술

이 어땠는지 짚고 갈까요? 오페라를 필요 없다고 여길 만큼 재미있던 장르가 무엇이었는지 살펴보도록 하죠.

프랑스의 공연 예술

지금은 발레 하면 흔히 러시아를 떠올릴 텐데요, 사실 프랑스가 원조입니다. 음악과 드라마, 화려한 무용이 결합된 궁정 발레라는 독특한 장르가 프랑스에서 만들어졌거든요. 궁정 발레는 몇 개의 막으로 이루어지고, 각 막마다 독창, 합창과 기악 춤곡이 들어갑니다. 무대장치도 사용하고요. 당시 프랑스의 궁정 발레 공연에는 전문 무용수뿐 아니라 왕족과 귀족까지 무대에 올랐대요.

네? 왕족이나 귀족도 발레를 했나요?

물론입니다. 대표적으로 태양왕 루이 14세가 아주 뛰어난 무용수였어요. 열세 살 때부터 춤을 췄다고 합니다.

왕이 발레를 했다니 놀랍네요.

루이 14세는 무대에 오르는 걸 꽤 즐겼어요. 다음 페이지의 그림에서 **〈밤의 발레〉**라는 작품 속 태양신 아폴로로 분장한 루이 14세를 볼 수 있습니다. 태양왕으로서 정체성을 명확히 규정한 모습이지요.

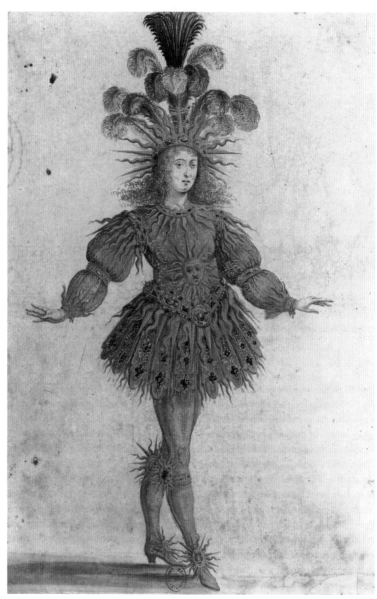

앙리 드 지세, 〈밤의 발레〉에서 아폴로 역을 맡은
루이 14세, 1653년

블루오션에 몸을 던진
젊은 천재

의상이 굉장히 요란하네요. 루이 14세는 화려한 옷도 입고 자기가 그 토록 사랑하는 발레도 하고… 좋았겠어요.

물론 춤을 좋아하기야 했지만 그 이유만으로 춤을 중요시한 건 아닙 니다. 다섯 살에 왕이 된 루이 14세는 어린 시절 프롱드의 난이라는 귀족 반란을 겪어요. 이때 왕족들이 다 파리에서 쫓겨나는 고초를 당 하지요. 그걸 보면서 귀족의 힘을 최선을 다해 꺾지 않으면 자신이 죽 는다는 사실을 깨닫습니다.

그런데 그게 춤이랑 무슨 상관인가요?

하노버를 설명하면서 그런 얘기를 했죠? 각종 문화예술 행사나 모임 의 기회가 궁에 집중되어 있으면 귀족들이 궁을 들락날락하느라 세 력이 약해진다고요. 권력이 점차 왕 쪽으로 넘어가는 거죠. 그게 루이 14세가 잘 썼던 전략입니다. 베르사유 궁전에서는 축제가 엄청 많이 열렸어요. 그 광대한 정원 전체가 다 축제의 장이었습니다. 매일 불꽃 놀이 하고, 무대와 조명이 곳곳에 놓여 있고… 그런 공간에서 춤을 추 도록 한 겁니다.
보통 신화 속 이야기를 춤의 소재로 삼았어요. 줄거리는 각각 달랐지 만, 늘 정상에는 왕이 있다고 교묘하게 위계질서를 각인하며 마무리 되었지요.

화려한 볼거리가 있었으니 새로운 장르가 발붙이긴 힘들었겠네요.

사실 오페라라고 부르진 않았지만 루이 14세 시절에 오페라와 비슷한 장르가 만들어지긴 했어요. 다만 화려한 춤에 더 많은 비중을 둔 것이 이탈리아 오페라와 다른 점이었죠. 잠시 살펴볼까요?

장 바티스트 륄리 그리고 트라제디 리리크

당시 프랑스 궁정의 음악, 무대 예술, 복식 등을 총망라해 감상하고 싶다면 영화 〈왕의 춤〉은 좋은 선택이 될 겁니다. 루이 14세의 총애를 받았던 음악가 장 바티스트 륄리의 불꽃같은 삶을 담은 영화예요. 륄리는 너무나 특별한 생애를 보낸 흥미로운 사람이면서 동시에 프랑스 음악과 공연 예술을 설명할 때 절대 빠지지 않는 인물입니다.

영화는 륄리가 왕에게 총애를 이미 받는 시점부터 시작하지만, 그 전의 과거 역시 그리 평범하진 않았습니다. 륄리는 원래 프랑스가 아니라 이탈리아 출신이에요. 방앗간집 아들로 태어났는데 음악과 무용의 천재였지요. 특히 바이올린을 기막히게 잘 켰습니다. 이 재주가 륄리의 삶을 완전히 바꾸죠. 프랑스 왕족 하

폴 미냐르, 장 바티스트 륄리의 초상, 17세기

블루오션에 몸을 던진
젊은 천재

나가 이탈리아에 방문했다가 륄리의 바이올린 연주를 듣곤 프랑스로 데려와요. 그러고는 자기 조카딸의 시중을 들게 했는데, 공교롭게도 이 조카딸이 프롱드의 난으로 추방되면서 륄리는 왕실에 보내지지요. 그러자 기다렸다는 듯 루이 14세의 마음에 쏙 들 만한 유흥거리를 잔뜩 만들어 낮은 신분에도 불구하고 왕의 사랑을 독차지합니다.

우리나라에도 비슷한 영화가 있는 것 같아요.

네. 〈왕의 춤〉에 대한 관객평을 보면 우리나라에서 천만 관객을 돌파했던 영화 〈왕의 남자〉와 비교하는 내용이 간혹 눈에 띕니다. 왕을 즐겁게 해주면서 사랑받는 천민 출신의 주인공을 다룬다는 점에서 비슷하죠. 〈왕의 남자〉에 나오는 광대 공길과 음악가 륄리 모두 실존 인물이고요.

륄리는 외국인인 데다 문란한 생활 습관으로 추문을 자주 일으킨 탓에 적이 많았습니다. 남녀 가리지 않고 스캔들을 일으켰다고 해요. 하지만 귀족들이 아무리 쑥덕여도 왕은 륄리를 감싸고돌았지요. 물론 그렇다고 륄리가 음악사에서 차지하는 비중을 절대 얕잡아봐서는 안 됩니다.

어떤 작품을 만들었기에 왕이 그렇게 좋아했나요?

몰리에르라는 각본가와 합작한 발레 작품 〈서민 귀족〉을 예로 들어볼까요? 한번은 터키 대사가 루이 14세의 궁정을 방문한 적이 있었는데

오스만제국의 궁전이 더 훌륭하다는 투로 잘난 척을 했대요. 태양왕이라고 자칭하던 루이 14세의 기분이 얼마나 언짢았겠어요? 〈서민 귀족〉은 왕의 마음을 정확히 읽어낸 듯 터키인을 우스꽝스럽게 희화화하고 조롱하는 내용이에요. 왕이 얼마나 만족했을지 상상이 가지요?

요즘 말로 하자면 루이 14세의 취향을 저격한 거군요.

맞아요. 륄리는 루이 14세의 총애를 받아 100년간 오페라 제작을 독점할 권리까지 얻어요. 그렇게 정책 지원을 받으며 안정적으로 프랑스 오페라의 전형을 완성합니다. 그 장르를 트라제디 리리크, 우리말로 서정 비극이라 불러요. 프랑스어로 트라제디는 '비극', 리리크는 '서정

샤를앙투안 쿠아펠, 궁전의 파괴, 1737년
륄리의 마지막 서정 비극인 〈아르미드〉의 장면을
그렸다. 〈아르미드〉의 주요 등장인물은 헨델 오페라
〈리날도〉와 마찬가지로 중세 기독교 십자군 장군인
리날도다. 다만 륄리의 오페라에서는 마녀인
아르미드에 조금 더 초점이 맞춰져 있는 점이 특이하다.

적인'이란 뜻입니다. 그런데 비극이 서정적이라는 말은 결국 음악적 요
소를 이용해 표현한다는 의미예요. 한마디로 음악 비극인 거지요. 프
랑스 사람들은 자존심이 너무 세서 오페라를 만들면서도 이탈리아에
서 수입한 게 아니라 자기네 연극 전통에서 나왔음을 드러내고 싶어
했어요. 그래서 굳이 오페라라는 이름 대신 새 이름을 붙인 거죠.

오페라를 프랑스화하다

아무리 그래도 프랑스 사람들에게 노래로 하는 연극은 낯설었을 텐데
요. 륄리라고 무슨 뾰족한 수가 있었을까요?

프랑스 사람에게 익숙한 무용을 극에 풍성하게 덧붙이는 식으로 문제를 해결했어요. 특히 발레가 중요하게 부각된다는 점이 서정 비극과 이탈리아 오페라의 두드러진 차이입니다. 이탈리아 오페라에서 춤은 부수적인 요소지만 서정 비극에서는 주인공이나 다름없어요. 본격적으로 춤만 보여주기 위해 일부러 넣은 장면이 있을 정도예요.

예를 들어 륄리 이후에 등장한 프랑스 오페라의 최고 작곡가 장 필리프 라모의 서정 비극을 보면 축제 혹은 폭풍우나 **지진과 같은 특별한 상황**을 수십 명의 무용수들이 정말 드라마틱하게 연출합니다. 이러한 자연재해 장면이 들어가면 역동적인 춤을 보여줄 수 있어 굉장히 효과적이에요. 이게 굳어져 서정 비극의 클리셰가 되었죠.

확실히 볼거리가 풍부한 장르였겠네요.

서정 비극에는 작품의 줄거리와 크게 연관없이 갑자기 무용수들이 등장해 화려한 무대를 선보이는 장면이 숱하게 나와요. 이를 기분 전환용 오락이라는 뜻에서 디베르티스망이라 부릅니다. 지금은 다른 극 장르에서도 이 용어를 사용하죠.

많이들 알 만한 예를 들어볼까요. 차이콥스키의 발레 〈백조의 호수〉가 **디베르티스망**을 잘 활용한 작품입니다. 백조가 된 공주와 왕자의 사랑을 다뤘는데 중간에 별로 중요하지도 않은 외국 사절단이 뜬금없이 순서대로 등장해 자기 나라 옷을 입고 춤을 춰요. 이야기의 진행은 좀 끊기지만 관객들의 눈은 아주 즐거워지지요. 공연이 지루해지지 않도록 이런 장치를 사용해 조절한 거예요.

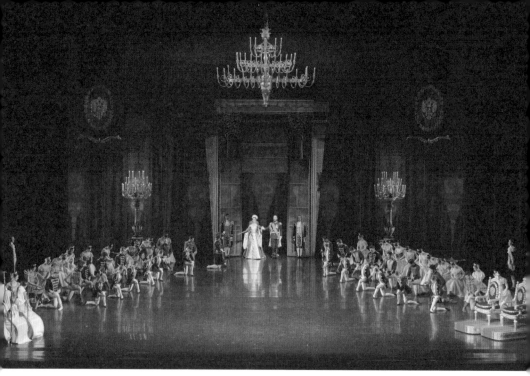

**2017년 폴란드 국립 발레단이 공연한
〈백조의 호수〉의 한 장면**
주역이 아닌 무용수의 기량을 선보이기 위한
디베르티스망을 볼거리로 내세운다.

춤을 그렇게 좋아했다던 루이 14세의 궁정에서 만들어진 장르답네요.

앞서 헨델의 오페라엔 언제나 프랑스 스타일의 서곡이 들어가 분위기
를 띄운다고 했죠? 이 같은 양식의 서곡을 오페라에 처음 쓴 사람도
바로 륄리입니다.

어쩌면 헨델 오페라의 선배라고 할 수도 있겠군요?

직속 선배는 아무래도 이탈리아 오페라겠지만, 륄리가 헨델 오페라에

상당한 영향을 끼쳤다는 것에 이견을 제시할 사람은 없을 겁니다. 륄리는 최후까지도 극적입니다. 왕의 건강을 빌며 만든 곡 〈테 데움〉을 직접 지휘하다가 발을 다쳐요. 그 상처 때문에 파상풍에 걸려 사망하지요.

아니, 어떻게 지휘를 했기에 발을 다치죠?

이 시대에는 지휘법이 오늘날과 달랐어요. 일명 '딱따구리 지휘법'이라고, 길고 육중한 막대기로 쿵쿵 바닥을 내리치며 박자를 맞췄죠. 그러다가 그만 자기 발을 찧고 만 거예요. 발을 자르면 살 수 있었는데, 발 없이는 춤을 출 수 없으니 절대 자를 수 없다고 버텼다는군요.

저로선 이해가 가지 않지만… 뼛속까지 왕의 광대였군요.

영국의 공연 예술

그럼 이제 영국으로 돌아와 볼까요? 영국의 경우도 극예술 전통이 탄탄한 건 프랑스와 마찬가지였습니다. 셰익스피어는 말할 것도 없고,

음악을 곁들여 궁정에서 인기를 끌었던 극 장르도 있었죠. 마스크라고 해서 기악, 춤, 독창, 합창, 화려한 의상, 무대배경, 기계장치까지 다 갖춘 장르였어요. 영어로 'mask'라 쓰지 않고 프랑스어로 'masque'라고 표기합니다. 당시 영국 궁정에서는 우아하게 보이려고 공공연하게 프랑스어로 대화를 했거든요. 마스크를 프랑스어로 적은 게 영국 궁정의 프랑스 선망을 잘 보여줍니다.

오페라랑 거의 똑같은 거 아닌가요?

오페라와 비슷한데 엄청난 극적 긴장감도 없고 성격 묘사 역시 섬세함이 떨어지는 등 구성이 덜 탄탄해요. 음악과 볼거리에만 확실하게 집중했죠. 게다가 오페라와 달리 모든 걸 관장하는 감독이 없었어요. 여러 분야의 예술가들이 동등하게 협업했지요.

그럼 헨델이 오기 전의 영국에는 제대로 된 오페라가 아예 없었던 건가요?

셰익스피어 연극의 등장인물들, 1840년

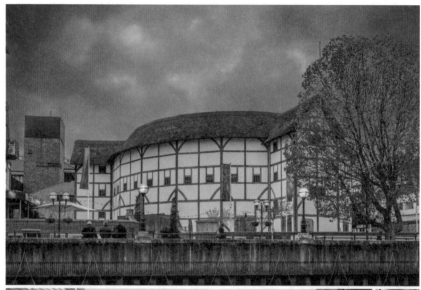

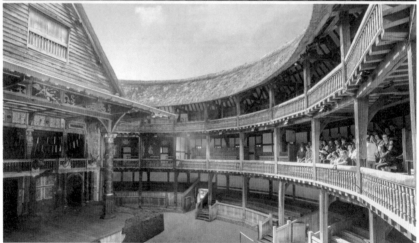

영국 글로브 극장
1599년에 만들어진 이 극장에서 셰익스피어가 직접
극을 올리기도 했다. 청교도혁명 이후 폐쇄되었다가
1997년 다시 개관했으며 오늘날까지도 셰익스피어의
희곡을 비롯해 다양한 연극을 올리고 있다.

블루오션에 몸을 던진
젊은 천재

크게 인기는 끌지 못했지만 영국식 오페라가 있긴 했습니다. 아이러니하게도 연극이 금지되었기 때문에 생겨나요. 앞서 올리버 크롬웰이 영국을 통치했던 시기가 있었다고 말씀드렸죠? 이 크롬웰 정부가 1642년부터 연극을 금지합니다. 정부를 비판하는 저항적인 연극이 나올까 봐 아예 싹을 잘라버린 거예요. 그런데 음악은 금지하지 않았습니다. 아마 '가만히 앉아서 노래를 듣는 게 뭐가 위험하냐'고 생각하고 내버려뒀겠죠.

사람들이 연극 대신 음악이라도 듣고 싶어 했을 것 같은데요.

맞아요. 그래서 연극이 아니라 음악이라고 우길 수 있도록 대사를 말로 하지 않고 레치타티보로 재잘거리는 영국식 오페라가 만들어져요. 공연 자체도 콘서트라 이름 붙였고요.

규제를 피해 틈새시장을 공략한 거군요.

사실 이때 나온 오페라 대다수는 연극과 궁정 발레를 단순히 섞어놓은 수준으로, 이탈리아의 오페라처럼 극과 음악이 완벽하게 조화를 이룬 건 아니었습니다. 하지만 이런 시도들이 영국 오페라의 토대가 된 것만은 분명합니다.

영국 오페라의 전신

드물게 오페라에 가까운 작품들이 나오기도 했어요. 대표적으로 존 블로의 〈비너스와 아도니스〉, 헨리 퍼셀의 〈디도와 아이네아스〉 등이 있습니다. 특히 명예혁명으로 왕위에 오른 메리 2세와 윌리엄 3세의 대관식이 있던 해에 제작된 〈디도와 아이네아스〉는 영어 오페라의 가능성을 확실하게 보여줬습니다. 영국에서 발달한 '에어'라는 노래 양식과 이탈리아식 아리아, 프랑스식 궁정 발레까지 접목한 작품이죠.

내용은 비극적입니다. 용사 아이네아스는 트로이 전쟁에서 패하고 떠돌다 카르타고에 이르러 디도 여왕과 운명적인 사랑에 빠져요. 하지만 새 나라를 세워야 한다는 자신의 소명을 깨닫고 떠납니다. 결국 남겨진 디도는 자살로 생을 마감하고 말지요. 전곡을 감상하기는 어렵더라도 디도가 자살하기 전에 부르는 아리아 **'내가 땅에 묻힐 때'** 는 꼭 들어보라고 권하고 싶어요.

헨리 퍼셀의 초상, 17~18세기
영국 음악사에서 가장 뛰어난 영국 출신 작곡가로 손꼽힌다. 36세에 요절했으나 웨스트민스터 사원과 왕실 예배당에서 오르간을 연주하고 왕의 대관식이나 장례식 음악을 맡아 작곡하는 등 영국 바로크 음악의 발전에 크게 기여했다.

자살하기 전에 부르는 아리 아라니… 슬프겠네요.

이런 작품들이 계속 나왔다

블루오션에 몸을 던진
젊은 천재

헨리 퍼셀의 〈요정 여왕〉 2007년 공연 실황

면 영국도 이른 시기에 특유의 오페라를 발전시켰을지 몰라요. 그러나 연극을 워낙 좋아한 영국 사람들은 그런 본격적인 오페라보다 세미 오페라라는 장르를 더 선호했습니다. 퍼셀만 해도 오페라는 〈디도와 아이네아스〉한 편을 작곡했지만 세미 오페라는 50편이나 작곡했어요. 퍼셀의 꽤 잘 알려진 작품 **〈요정 여왕〉**도 셰익스피어의 『한여름 밤의 꿈』을 기초로 한 세미 오페라입니다. 1692년 작품인데 300년이 지난 지금까지 공연이 되고 있으니 생명력이 대단하죠? 위 사진은 2007년 공연 실황 장면이에요. 아무튼 세미 오페라를 단순히 오페라의 아류라 치부하긴 아깝습니다.

세미 오페라는 오페라와 뭐가 다른데요?

오페라보다 음악의 비중이 낮아요. 음악을 살짝 얹은 연극이라고 할 수 있습니다. 셰익스피어의 희곡을 보면 14행으로 된 짧은 시가 나와요. 소네트라고 부르죠. 세미 오페라는 연극 중간에 소네트를 노래로 만들어 부르는 정도로만 음악을 사용합니다. 오페라랑 다르게 레치타티보가 없고 대사는 그냥 말로 하고요.

이렇듯 영국에서는 오페라 비슷한 작품이 많이 나오긴 했지만 정작 이탈리아 오페라는 그다지 발전하지 못했어요. 하지만 드디어 판세가 뒤집힙니다. 헨델이 런던에 상륙했으니까요.

헨델, 〈리날도〉로 판세를 뒤집다

헨델은 초고속으로 작곡하는 작곡가답게 2~3개월 만에 오페라 한 작품을 다 완성합니다. 그러고는 영국에 도착한 이듬해 2월, 앞서 나온 여왕 극장에서 데뷔 무대를 가져요. 그때 올린 작품이 헨델의 유명한 오페라 중 하나인 **〈리날도〉** HWV7a입니다.

〈리날도〉는 사실상 런던 관객들이 처음으로 만난 제대로 된 이탈리아 오페라였어요. 결과는 대성공이었죠. 영국 사람들은 한 번도 들어보지 못한 정교한 음악과 화려한 무대효과에 완전히 매료되었습니다. 당시 최고의 인기 카스트라토였던 니콜로 그리말디와 발렌티노 우르바니에게 열광했고요.

게다가 〈리날도〉를 초연하던 때는 여왕의 생일과 가까웠습니다. 〈리날도〉를 무대에 올린다는 건 여왕의 탄신을 축하하는 의미로 여겨졌을 거예요.

혹시 일부러 시기를 맞춘 거 아닌가요?

헨델이니까 당연히 그랬을 것 같아요. 헨델은 여왕에게 〈리날도〉의 가사집을 헌정하며 확실하게 마음을 얻었습니다.

아, 가사집을 따로 냈군요?

〈리날도〉는 이탈리아어로 된 오페라였으니 영국 관객 대다수는 가사를 알아듣지 못했기에 필요했지요. 지금도 외국의 오페라나 뮤지컬 작품을 국내에서 상연할 때 똑같은 문제가 생깁니다. 한국에선 무대 위나 옆에 자막을 띄워 대사를 번역해주는 방법을 택해요. 유럽이나 미국의 오페라 전용 극장에서는 비행기처럼 앞좌석 등받이에 작은 스크린을 설치하기도 하죠. 저는 이 방법을 더 선호해요. 아무래도 무대 가까이에 자막이 있으면 오페라의 환상적인 세계에 몰입하는 게 좀 더 어려워지니 말입니다.
헨델은 가사집을 먼저 출판해 영국 관객들이 내용을 미리 숙지할 수 있게끔 했습니다. 그리고 앞서 말했듯 그 가사집을 여왕에게 헌정해요. 정해진 수순처럼, 헨델은 곧 여왕 극장의 상주 작곡가로 임명됩니다.

역시 수완이 좋은데요.

그동안 영국 땅에서 이탈리아 오페라가 별 인기 없었다는 사실을 생각하면 타지에서 온 낯선 작곡가가 〈리날도〉를 성공시켰다는 건 그야

말로 센세이션이었습니다. 〈리날도〉는 그 시즌에만 재공연이 아홉 차
례나 이루어졌어요. 시즌이 끝나고 나서도 오랫동안 여왕 극장의 무
대에 오르는 단골 작품이 됩니다.

'울게 하소서', 성악곡의 최고를 꿈꾸다

〈리날도〉는 십자군 사령관의 딸 알미레나와 리날도 장군의 사랑 이야
기입니다. 〈리날도〉에서 가장 유명한 아리아 **'울게 하소서'**는 알미레
나가 자신을 가둬놓고 추근대는 아르칸테 왕을 향해 부르는 노래예
요. 그냥 들으면 마냥 아름답지만 가사 내용은 비참합니다. '차라리 나
를 울게 해달라, 이 슬픔으로 고통의 사슬을 끊어버리겠다'는 내용이
거든요.

**호주 시드니 오페라 극장에서 2005년에 공연된
〈리날도〉의 실황 장면**
알미레나 역을 맡은 소프라노 에마 매슈스가
아리아를 부르고 있다.

이 곡은 당대에 유행했던 다카포 아리아 형식으로 되어 있습니다. 다카포 아리아는 A를 부르고 B를 부른 후 다시 A로 돌아오는 형식인데 두 번째로 A를 부를 때는 처음과 똑같이 부르지 않고 역량을 총동원해 기교를 뽐내어 부릅니다. 아래 악보 하단의 다카포 알 피네(D.C. al Fine)가 맨 처음으로 돌아간 후 피네(Fine)에서 끝내라는 뜻이에요.

울게 하소서… 어디서 많이 들어본 것 같은데요?

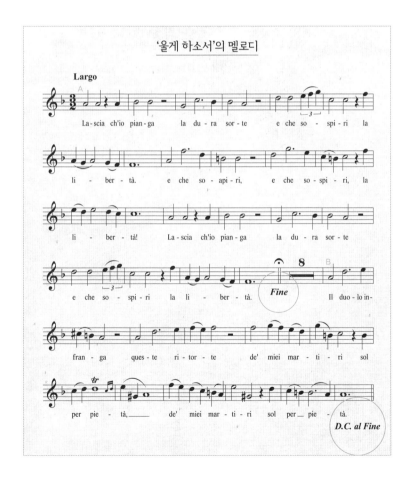

'울게 하소서'의 멜로디

영화 〈파리넬리〉에 나와 큰 인기를 끌었고, 우리나라 가수가 곡 일부를 갖다 쓴 적도 있어서 익숙할 거예요. 사실, 앞서 살펴봤던 헨델의 작품에서 우리는 이미 이 멜로디를 접했습니다.

왠지 이상하다고 생각했어요.

'울게 하소서'의 멜로디는 오라토리오 〈시간과 깨달음의 승리〉에서 거의 똑같이 나와요. 그때의 제목은 '**비탄하게 하소서**'였죠.

아무리 자기 노래라도 이렇게까지 똑같이 재사용하다니 너무한 거 아닌가요?

그 까닭에 어떤 사람은 헨델을 작곡가로서 낮게 평가해요. 새로운 아이디어를 내기보다 계속 스스로를 우려먹었다는 거죠. 그래서 헨델이 나중에 음악 외적인 이유로 엄청 바빠졌을 때조차 작품을 기계처럼 빨리 쓸 수 있었다는 식으로 깎아내려요. 하지만 저는 헨델을 좀 변호하고 싶네요.

그 당시의 관습, 그 시절의 잣대

'울게 하소서'가 '비탄하게 하소서'를 다시 사용한 곡이라고 했죠? 헨델이 자기 차용을 많이 한 건 사실입니다만 헨델을 포함해 다른 작곡가들도 그 시절엔 다 그랬어요. 자기가 작곡한 구절은 물론 남의 것도

블루오션에 몸을 던진
젊은 천재

잘 갖다 썼고요.

그런데 왜 헨델은 거장이고, 다른 사람들은 아닐까요? 이유가 있죠. 헨델은 쉽게 말해 '훌륭한 짜깁기'의 대가였습니다. 당대 발달한 여러 음악 양식과 다양한 작곡가의 작품을 하나의 결과물로 조화롭게 녹여내는 재주가 탁월했죠.

다른 작곡가의 작품도요? 비윤리적이지 않나요?

그 시절의 잣대는 지금과 달라요. 당시에는 음악 작품에 대한 저작권이 없었습니다. 법적으로만 그랬던 게 아니라 사람들의 머릿속에 아예 그런 개념 자체가 없었어요.

아무리 그래도 남의 것을 베낀 작품은 새롭지 않잖아요? 환영받지 못했을 것 같은데요.

이렇게 설명하면 어떨까요? 뮤지컬 중에 소위 '주크박스 뮤지컬'이라고 칭하는 작품 계열이 있습니다. 히트했던 대중가요들을 가지고 만든 뮤지컬을 뜻하죠. 왜 이런 뮤지컬이 흥행할까요? 당연히 사람들에게 그 곡들이 아주 친숙하기 때문입니다.

확실히 모르는 곡이 계속 나오는 것보다 아는 노래가 나오면 좀 더 신이 나긴 하죠.

뮤지컬 〈맘마미아〉
대표적인 주크박스 뮤지컬 작품으로, 스웨덴 출신의
팝 그룹 아바의 히트곡들을 이용해 만들었다.

당시 오페라 작곡가들도 똑같이 생각했어요. 익숙한 선율이 흘러나오면 관객들이 좋아하니까 마케팅 차원에서 넣은 겁니다. 그게 자기 곡이어도 좋고, 남의 곡이어도 문제 되지 않았어요. 저작권 개념이 없었기 때문에 죄가 아니었지요.

그래도 다른 사람이 자기 작품을 위해 내 아이디어를 그대로 활용한다면 기분이 나쁠 것 같은데요.

의외로 환영받기도 했어요. 숨어 있는 보석을 찾아주는 기능을 했거든요. 유명 작곡가가 다른 사람의 작품을 활용하면 그 원작자는 영광스럽게 여겼죠. 마테존이라는 이름 기억나시나요? 헨델의 친구였던

작곡가입니다. 헨델은 마테존의 곡을 차용한 적이 있는데 정작 마테
존은 이렇게 말했습니다. "선율을 훔치는 것이 원작자에게 손해를 가
져다주는 건 아니다. 오히려 유명 작곡가가 원작자의 아이디어를 발견
해 써준다면 매우 영광스러운 일이 아닐 수 없다".

창작자의 사고방식이 지금이랑은 정말 달랐네요.

유명한 음악학자인 알프레드 아인슈타인은 헨델을 가리켜 이렇게 말

했지요. "헨델은 도둑질을 통해 뭔가를 만들어낸 위대한 정복자다. 헨델의 손을 거치면 돌이 금이 된다".

칭찬인지 아닌지 애매하긴 하지만… 어쨌든 남의 작품도 그렇게 쓸 수 있었으니 자기 차용은 더 당연했겠네요.

그렇죠. 자신이 써낸 '비탄하게 하소서'의 멜로디를 헨델 본인이 얼마나 좋아했으면 계속 사용했을까요? 그런 상상을 하면 저는 오히려 헨델이 인간적으로 가깝게 다가와요.

영국 고유의 교회음악, 앤섬

영국에서 성공한 건 좋지만 카펠마이스터가 이렇게 남의 나라에서 활동해도 괜찮나요? 하노버 궁정에서 단단히 화가 났겠어요.

그랬을 듯한데 특별한 기록은 없습니다. 9개월 만에 하노버로 돌아와 게오르크와 귀족들을 어떻게 설득했는지, 1712년 말 두 번째 런던 여행을 허락받기까지 하거든요. 물론 적당한 시간 내에 돌아와야 한다는 조건이 붙었지만요.

'적당한 시간 내'요? 좀 애매하군요.

그런 애매한 조건이 통할 정도로 헨델과 게오르크 사이가 돈독했던

거겠죠. 아무튼 헨델은 다시 여왕 극장으로 복귀해 영국에서의 두 번째 오페라로 〈충직한 목자〉 HWV8a를 올렸습니다. 제목에서도 느껴지듯 〈충직한 목자〉는 화려한 〈리날도〉에 비해 평범한 전원풍이었기에 큰 흥미를 끌지 못해요. 그래서 곧이어 바로 웅장하고 화려한 〈테세오〉 HWV9를 만들어 무대에 올렸지만 역시 반응이 미적지근했어요. 〈리날도〉 재상연 때가 되어서야 명성을 유지할 만큼의 호응을 겨우 얻었습니다.

뭐, 좀 반응이 없는 게 대수인가요? 돌아갈 데가 없는 것도 아니고….

글쎄요. 헨델은 하노버로 영원히 돌아가지 않았습니다. 복귀하라는 명령을 여러 번 받았는데도 버텼어요. 아무리 생각해도 런던이 낫다고 판단했을 거예요. 런던에는 오페라를 정기 상연할 수 있는 극장도 있고 자신을 총애하는 앤 여왕도 있었으니까요.

이때부터 한 2년간은 오페라를 쓰지 않고 재충전하는 시간을 갖기도 해요. 대신 종교음악에서 능력을 발휘했지요. **〈테 데움〉 HWV278**이나 〈유빌라테〉 HWV279 같은 곡이 이 시기에 만든 대표적인 종교음악입니다. 둘 모두 합창음악으로, 영국에서는 앤섬이라고 해요. 단순하게 보자면 가톨릭의 모테트에 상응하는 장르긴 한데 영국 국교회 예배뿐 아니라 국가 행사에서도 중요하게 불렸던 노래예요. 그것도 굉장히 '영국적인' 노래죠.

모테트가 뭔가요?

모테트를 부르는 토마스 교회 소년 합창단
가톨릭 합창음악으로 시작한 모테트는 몇백 년 동안
변형과 발전을 거치며 그 주제와 지역을 넓혀
서양 고전음악사의 중요한 뿌리가 되었다. 지금도
대형교회에서 자주 합창되곤 한다.

모테트는 라틴어로 된 종교적인 내용의 합창음악인데요, 보통 성부가
여러 개 있는 다성음악입니다. 영국 국교회는 가톨릭으로부터 모테트
를 가져오면서 가사를 영어로 바꿨어요. 그리고 내용이 잘 전해지도록
한 성부가 주선율을 맡고 나머지 성부는 그를 받쳐주는 스타일로 변
형했죠. 영어 합창음악이라고 생각하면 쉽습니다.

화려하고 떠들썩한 오페라를 만들다가 갑자기 경건한 종교음악을 들
려줬다니 런던 사람들이 좀 지루해했겠는데요?

글쎄요, 영국 사람들은 유난히 합창음악을 좋아해요. 합창음악의 역사도 길고요. 중세 말에 프랑스와 영국은 백년전쟁을 벌이며 싸워요. 그런데 이 전쟁 중에 영국의 합창음악을 들은 프랑스 사람들이 그 음악을 어찌나 좋아했던지 포부르동이라는 스타일을 만들어 유행시키기도 했죠. 영국은 섬나라여서 유럽 음악의 발전을 주도한 적은 없었지만, 그래서 반대로 대륙에는 없는 자기만의 새로운 음악 양식을 고안해내기도 했던 겁니다.

잠시만요. 헨델은 독일인이었잖아요. 이탈리아어로 오페라를 쓰다가 이번엔 영어로 합창음악을 썼다는 건가요?

그렇죠. 어느새 영어를 배워서 가사까지 쓴 겁니다. 그러니 앤 여왕은 헨델이 얼마나 기특했겠어요? 심지어 음악도 너무 좋으니까요. 런던에서 활동 기반이 필요했던 헨델이 왕실의 환심을 사기 위해 쓴 앤섬이었던 만큼 그 노력은 성과가 있었어요. 이때부터 여왕이 주도하는 여러 행사의 음악을 담당하고, 연금까지 받는 혜택을 누립니다.

이 정도면 그냥 영국 왕실의 음악가라고 할 수 있지 않을까요?

하지만 아직까진 공식적으로 하노버의 카펠마이스터였습니다. 몸과 마음은 모두 런던에 있는데 소속만 하노버에 묶여 있던 상태였죠.

하노버 사람들은 헨델이 직무 유기를 한다고 생각할 법한데…?

하노버의 게오르크와 재회하다

1713년 6월 헨델은 하노버의 카펠마이스터 자리에서 해고되었다는 통보를 받아요. 너무 오래 런던에 머물렀다는 것 외에 다른 사유도 있었습니다. 아까 헨델이 앤섬을 작곡했다고 했죠? 하노버 사람이라면 이 노래에 큰 배신감을 느꼈을 겁니다. 그 앤섬에는 위트레흐트 평화 조약을 축하하는 의미가 있었거든요.

당시 유럽은 스페인 왕위 계승 전쟁을 거치며 진영이 둘로 갈려 있었어요. 그 전쟁이 1713년에 위트레흐트 평화 조약을 맺으며 끝이 납니다. 그런데 문제는 이때 영국과 하노버가 서로 다른 진영을 지지했었다는 거예요. 껄끄러운 관계인 영국에 가서 찰싹 달라붙어 있고 심지어 위트레흐트 평화 조약을 축하하는 음악까지 만든 헨델이 하노버 사람들 눈에는 좋아 보였을 리가 없습니다.

명색이 하노버의 카펠마이스터인데, 런던에서 적국을 위한 음악까지 만들다니… 큰 도시에서 활동하고 싶던 헨델의 마음도 이해가 안 가는 건 아니지만요.

아무튼 헨델은 하노버의 카펠마이스터 자리를 잃죠. 그리고 나서 이듬해 앤 여왕이 사망합니다. 뒤를 이은 왕은 앞서 말한 대로 하노버의 선제후 게오르크였습니다. 게오르크가 영국 왕 조지 1세로 즉위하면서 스튜어트 왕조가 끝나고 하노버 왕조가 시작됩니다. 이제부터는 게오르크를 조지 1세라고 부르겠습니다.

블루오션에 몸을 던진
젊은 천재

아… 헨델은 큰일 났네요. 불성실하게 일해서 쫓겨난 전 직장의 고용주가 왕이 되어 나타났군요.

다들 그렇게 생각하는데, 조지 1세가 헨델의 입장을 이해했던 건지 특별히 괘씸하게 여기지는 않은 듯해요. 해고한 건 맞지만 징계를 내린 기록도 없고요. 오히려 하노버 궁정이 헨델에게 밀린 급료를 전부 지불했다는 기록도 있어요. 그런데 왜 사람들은 그렇게 오해를 할까요? 이유가 있습니다. 차근차근 짚어보죠.
당시 런던에서는 새로 온 왕 조지 1세에 대한 반감이 있었어요. 일단 외국인이니까요.

저 같아도 미심쩍을 거 같아요. 자기가 다스리는 나라의 말을 못하는 왕이라니….

게다가 토리당과 휘그당은 여전히 갈등 중이었고 추방당한 제임스 2세의 아들을 옹위하려는 반란 세력까지 설치는 통에 영국 사회는 잔뜩 예민해져 있었습니다. 조지 1세로서는 충분히 몸을 사려야만 하는 상황이었죠.

정말 게오르크는 얼떨결에 영국 왕이 됐을 텐데… 뭔가 초대받지 못한 손님이 된 기분이었겠어요.

맞아요. 세금을 걷어 다 하노버로 가져가는 거 아니냐는 의심도 받았

으니 그 적대감을 짐작할 만합니다. 그럼에도 조지 1세는 간신히 찾아 낸 왕이니 없어선 안 될 인물이었죠. 갓 즉위한 왕에게 화살을 돌릴 수 없던 영국인들은 대신 돈이 많거나 인기가 있는 다른 외국인을 표적으로 삼았습니다. 헨델이 그런 외국인 중 하나였어요. 이탈리아 출신의 유명 성악가들도 덩달아 미움을 좀 샀고요.

그래서 조지 1세가 헨델에게 즉위식 음악을 부탁하지 못했어요. 명성으로만 따지면 당연히 헨델이 할 일인데, 외국인 왕이 외국인 작곡가를 편애한다고 욕 먹을까 봐 윌리엄 크로프트라는 영국인 음악가에게 의뢰합니다.

그래도 조지 1세가 헨델의 입장을 생각해준 것 같네요. 헨델은 자기

왜 무심한 세상은 우리를 갈라놓을까?

블루오션에 몸을 던진
젊은 천재

음악을 못 들려줘서 좀 아쉬웠겠지만요.

헨델의 음악 실력을 잘 알았던 조지 1세는 얼른 헨델을 다시 쓰고 싶었을 겁니다. 하지만 런던 시민들은 헨델이 외국인이라고, 또 하노버에서 불성실하게 일한 과거가 있다고 싫어했어요. 당연히 왕을 거역한 벌을 받아야 한다 주장하는 이들도 있었을 테고요.

그런 헨델을 조지 1세가 곁으로 불러들이기 위해서는 명분이 약간 필요했습니다. 헨델의 충성심과 재능을 만인에게 보여줄 수 있는 명분 말이죠. 헨델과 관련된 일화 중 유명한 '템스강의 수상 음악' 에피소드가 바로 여기서 나옵니다.

수상 음악이요? 어떤 뜻인가요?

말 그대로 물 위의 음악이라는 뜻입니다. 헨델의 전기를 쓴 메인웨어링은 〈수상 음악〉을 왕과 헨델의 화해라고 해석했어요. 일리야 있지만 저에게는 **〈수상 음악〉 HWV348~350**이 조지 1세가 헨델을 기용하고 싶어 꾸민 연극이라는 이야기가 더 설득력 있게 들립니다.

물 위의 음악

머릿속에 이런 장면을 그려보세요. 장소는 런던의 템스강입니다. 시종들을 이끌고 나간 조지 1세는 강에 배를 띄우고 놀고 있어요. 날씨도 좋고 바람도 선선합니다. 말 한마디 할 줄 모르는 나라의 왕이 되어

잔뜩 스트레스를 받던 차에 바깥바람을 쐬니 좀 나아지는 기분이 들죠. 그런데 뭔가 알맹이가 빠진 느낌입니다. 즐겁긴 한데 아직 이렇다 할 흥이 나지 않습니다.

그때 어디선가 음악 소리가 들려요. 관악기와 현악기가 함께 어우러진 소리인데 물 위에서 들으니 더 기막힙니다. 조지 1세와 다른 사람들은 모두 그 음악을 듣고 감탄해요. "어떻게 이렇게 좋지?" 사람들이 웅성거리는 찰나, 배 하나가 왕을 향해 둥실둥실 떠내려 옵니다. 그 배 위에서 50명으로 구성된 오케스트라의 연주에 맞춰 무용수들이 발레를 하고 있죠.

각본이 훌륭한데요. 마치 영화의 한 장면 같아요.

현재의 템스강
런던의 중심인 템스강 유역에서는 매년 9월이면 템스강 축제가 열린다. 중세에 최고의 기사를 뽑던 전통에서 출발한 이 행사는 오늘날 런던 최대의 야외 축제로 손꼽힌다.

그래서 지휘자가 누군지 봤더니 헨델이에요. 신하들이 일제히 조지 1세의 눈치를 보는데, 정작 조지 1세는 그 음악에 취해 황홀해하며 헨델에게 손을 내밀어요. 사람들이 "왕께서 음악에 감동해 헨델을 용서했구나!"라고 수긍합니다. 이제 조지 1세가 원했던 대로 헨델을 왕실에서 쓸 수 있게 된 거예요.

정말 음악이 좋아요. 설령 조지 1세가 진짜 화났다 하더라도 이걸 들으면 풀렸을 것 같네요.

풀릴 만하죠. 연주 장소를 고려한 세심함도 돋보여요. 배 위라는 특수한 상황에 맞춰 하프시코드같이 무게가 많이 나가는 악기 대신 가벼운 악기만으로 오케스트라를 편성했어요. 트럼펫이나 호른처럼 음량

에두아르 하만, 템스강 위에서 수상 놀이를 즐기는 헨델과 조지 1세, 19세기
19세기의 상상화로, 당시의 예의범절을 미루어보건대 그림처럼 헨델이 왕 옆에 앉아 있지는 않았을 것으로 추측된다.

이 큰 금관악기들의 활약도 풍경과 잘 어우러졌을 겁니다. 조지 1세는 〈수상 음악〉을 너무 좋아한 나머지 헨델에게 세 번이나 더 연주를 명령했다고 해요.

이 사건 덕분에 이제 조지 1세는 영국 신하들 눈치 안 보고 마음껏 헨델을 곁에 둘 수 있게 되었습니다. 〈수상 음악〉 이외에도 헨델은 왕실이 야외에서 쓰기 좋은 음악을 한 곡 더 작곡해줘요. 그게 나중에 살펴볼 〈왕실의 불꽃놀이〉 HWV351입니다. 이 곡도 정말 걸작이니 뒤에서 더 자세히 소개해드릴게요.

아무튼 헨델은 〈수상 음악〉을 통해 새 왕실의 신임을 얻고 입지를 다질 수 있었습니다. 하지만 여전히 음악을 안정적으로 할 수 있는 상황은 아니었어요. 오페라를 만들고 싶어 영국까지 온 헨델 앞에는 난관이 남아 있었죠.

공연, 결국 자본의 문제

음악 시장에서 시대가 아무리 흘러도 변하지 않는 안타까운 점이 있습니다. 공연 그 자체로는 수익을 내기가 어렵다는 거예요. 어떤 음악 장르든 마찬가지지요.

의외인데요? 저는 공연 수익이 꽤 날 줄 알았어요.

지금 우리나라에서 클래식 공연 하나를 무대에 올린다고 치고 단순 계산을 해봅시다. 적게 잡아도 공연 준비에만 500만 원쯤 들 텐데, 관객이 100명 온다고 가정해보죠. 한 사람당 5만 원씩 내야 손해를 안보는 거예요. 5만 원을 내고 500만 원 정도 경비를 들인 클래식 공연을 본다… 쉽지 않습니다. 저렴한 초대권에 익숙해진 우리나라 공연 문화에서는 더더욱 어렵지요. 오페라처럼 각종 무대장치며 그 많은 성악가들의 의상까지 생각해야 하는 공연 예술 분야는 비용 자체가 훨씬 더 드니까 입장권 수익만으로 돈을 버는 건 불가능에 가까워요.

대중음악은 좀 다르지 않을까요?

대중음악도 수익을 내기 쉽지 않습니다. 조명에 앰프까지 설치하다 보면 공연을 치르는 비용이 엄청 들어요. 잘나간다는 케이팝 시장에서도 수익 대부분이 공연 자체보다는 관련 상품 또는 광고와 협찬으로 발생합니다.

헨델 때도 똑같았어요. 오페라의 인기는 높았지만 수익을 내기는 힘들었죠. 결국 그때나 지금이나 공연 예술을 위해서는 후원이 필요한 겁니다. 재정 지원 없이는 공연을 무대에 올릴 수 없어요.

그럼 헨델도 후원을 받느라 애를 썼겠군요.

그렇습니다. 자본은 곧 권력이에요. 권력이 있는 곳에선 사람들이 정치를 시작하기 마련이고요. 결국 헨델은 정치에 발을 담그게 될 수밖에 없었습니다.

오페라를 런던 무대에 올리려면 조용히 음악만 작곡한다고 되는 게 아니었네요. 헨델이 골치 좀 썩었겠는데요?

더 큰 문제는 왕실의 부자 관계가 점점 꼬이고 있었다는 거예요. 헨델은 조지 1세와도 좋은 관계를 유지했지만, 그 아들인 왕자와 더 친밀했습니다. 나중에 조지 2세가 되는 사람이죠. 그런데 정작 이 부자끼리의 사이가 나빴어요. 조지 1세는 1717년에 아들 부부를 아예 왕궁에서 쫓아냈습니다. 그러니 어디 궁전에서 음악회를 즐길 분위기였겠어요? 신경을 곤두세우고 있던 귀족들 역시 음악가를 후원하거나 오

페라를 즐길 여유가 없었습니다.

오페라를 만들고 싶어 런던에 왔던 헨델은 속이 시커멓게 탔겠어요.

1717년부터 1719년까지는 후원금과 관객이 대폭 줄어 경영난을 겪고
있던 오페라 극장이 아예 문을 닫았습니다. 남의 나라에 적응하느라
바빴을 조지 1세로서는 아들과 사이도 안
좋은 마당에 극장까지 돌볼 여유가 없었
던 것 같아요. 오페라 작곡가로 활동하고
싶어 런던에 온 헨델의 상실감은 꽤
컸을 겁니다.

수입이 없었을 테니 당장 먹
고살 길을 걱정할 처지가
되었겠네요.

수입이 아주 없지는 않
았어요. 극장은 문을 닫
았지만 헨델의 자금줄은
끊기지 않았거든요. 일단
앤 여왕 시절부터 받던 연금
이 있었어요. 그리고 마침 제임
스 브리지스 카나본 백작이란 후

**헤르만 판 데르 메인, 제임스 브리지스 카나본 백작의
초상, 18세기**
1717년부터 1719년까지 헨델은 이 백작 저택에 손님
으로 머물며 백작을 위한 음악을 작곡해줬다.

원자를 만나면서 작품 활동을 지속할 수 있는 기회가 생겼고요. 나중에 챈도스 공작이 되는 이 백작은 공직자 지위를 이용해 큰 부를 축적한 사람으로, 이름난 건축가들을 불러다 지은 거대한 바로크 양식 저택에서 살았습니다. 그 카나본 백작이 자기 저택으로 헨델을 불러 음악을 만들어주기를 요청했던 거예요. 헨델은 한동안 이 사람의 저택에 머물며 하프시코드 음악을 여러 곡 쓰고 출판도 했습니다. 그렇게 오페라가 없는 보릿고개를 넘겼지요.

궁하면 통한다더니, 카나본 백작이 헨델에겐 귀인이었겠어요. 그런데 설마 헨델이 이대로 오페라를 못 쓰게 되는 건 아니겠지요?

당연하죠. 언제까지나 상실감에만 빠져 있을 헨델이 아니었습니다. 헨델은 기어이 런던에서 다시 오페라 극장을 열 방법을 찾아냈어요. 왕만 하염없이 바라보기보다 여러 사람들과 손을 잡는 방법을 택했지요.

블루오션에 몸을 던진
젊은 천재

헨델은 하노버의 카펠마이스터로 임명된 지 몇 달 지나지 않아 오페라의 불모지였던 런던에서 활동을 시작한다. 영국에서도 이탈리아 오페라로 성공을 거두고, 영국의 왕 조지 1세가 된 게오르크에게 〈수상 음악〉을 계기로 신임을 얻는다.

프랑스와 영국의 공연 예술	**프랑스**

프랑스
❶ 궁정 발레 루이 14세 시대에 번성. 음악과 드라마, 발레가 합쳐진 프랑스만의 장르. 예 장 바티스트 륄리와 몰리에르가 합작한 〈서민 귀족〉
❷ 트라제디 리리크 장 바티스트 륄리가 탄생시킨 장르. 우리말로 서정 비극. 연극과 발레를 뿌리로 하며 춤이 강조됨. 예 장 필리프 라모의 〈우아한 인도의 나라들〉
참고 디베르티스망: 갑자기 무용수들이 등장해 화려한 무대를 선보이는 부분.

영국
❶ 마스크 음악과 볼거리에 집중해 오페라보다 극 구성은 덜 탄탄함.
❷ 세미 오페라 오페라와 비슷하지만 음악의 비중이 오페라보다 적음. 음악을 살짝 얹은 연극에 가까움. 예 헨리 퍼셀의 〈요정 여왕〉
❸ 콘서트 크롬웰 정부의 연극 규제를 피해 만든 영국식 오페라 공연을 콘서트라 함. 예 존 블로의 〈비너스와 아도니스〉, 헨리 퍼셀의 〈디도와 아이네아스〉

영국에서의 활동
❶ 오페라 〈리날도〉 십자군 사령관의 딸 알미레나와 리날도 장군의 사랑을 다룬 이야기. 이탈리아 오페라가 인기 없던 영국에서 정교한 음악과 화려한 무대효과로 관객의 마음을 사로잡음.
참고 '울게 하소서'는 오라토리오 〈시간과 깨달음의 승리〉의 '비탄하게 하소서'와 멜로디가 같음. 당시에는 자기 차용이 흔했음.
❷ 앤섬 영어로 부른 교회용 합창음악. 가톨릭의 모테트에 상응하는 장르. 예 〈테 데움〉 HWV278, 〈유빌라테〉 HWV279
❸ 야외 음악 템스강의 〈수상 음악〉으로 조지 1세에게 다시 신임을 얻는 모습을 보임.

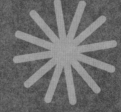

IV

분쟁의 소용돌이 속에서
– 영국 오페라의 유행과 쇠퇴

우리가 함께 설 땅은 우리의 힘을 모아 찾는다

그저 오페라, 음악 그리고 무대를 사랑했을 뿐인데
어느새 정상에 도달한 헨델의 주위에는 몸을 휘청이게 만드는 거센 바람이 분다.
그러나 결국 거기까지 자신을 올리기 위해 노력하며
자연스레 강해진 몸과 마음의 근육을 형체 없는 바람은 이겨낼 수 없었다.
헨델은 자기를 따르는 사람들과 함께
땅을 단단히 고르고 다지며 런던의 거리를 흐르는 음악을 낳는다.

가장 중대한 인생의 문제들은
근본적으로 해결이 불가능하다.
그런 문제들은 절대 해결될 수 없으며
다만 성숙하게 됨에 따라 털어낼 수 있다.

- 카를 구스타프 융

01

정상에선 언제나
바람이 불고

#왕립 음악 아카데미 #보논치니의 재등장
#〈오토네〉 #〈줄리어스 시저〉

헨델은 살면서 아주 강력한 라이벌을 몇 번 맞닥뜨립니다. 특히 오페라 작곡가로 이름을 날리고부터는 매 시즌마다 자신의 오페라를 라이벌보다 성공시키기 위해 신경을 곤두세우는 모습을 볼 수 있어요.

고상해 보이기만 했던 클래식 세계에도 라이벌 관계가 제법 많은 것 같아요. 헨델만 해도 젊은 시절에 마테존과 그랬고….

아마 클래식계에서는 모차르트와 살리에리의 관계가 가장 유명할 거예요. 영화로도 만들어져 아카데미 작품상까지 받았지요. 그러고 보면 어떤 분야에서건 사람들은 라이벌 구도를 참 재미있어 해요. 1인자를 시기하는 2인자 얘기도 좋아하고, 비슷한 역량을 가진 이들끼리 엎치락뒤치락 싸우는 이야기도 좋아하죠. 그래서 일부러 작은 걸 크게 부풀려서 경쟁을 붙이기도 하고요.

스포츠 얘기 같네요. 라이벌이 있으면 더 흥미진진하거든요. 저는 응

원하는 팀과 전력이 비슷한 팀의 경기 결과는 시즌 내내 꼭 확인해요.

헨델의 승패에 일희일비했던 지지 세력도 그랬어요. 아래를 보세요.
이번에 어떤 인물이 나와서 헨델과 경쟁하고 얽히는지 간단한 관계도
로 표현했습니다.

영국 음악계의 트위들디와 트위들덤

그런데 스포츠도 아니고 음악과 같은 예술에서 이기고 지는 게 그렇
게 중요했을까요?

물론입니다. 승패에 따라 자본은 물론 유능한 인재들이 왔다 갔다 했거든요. 여러 가지가 걸려 절대 가볍게 여길 수 없는 승부였습니다. 게다가 주위에서 싸움을 부추겼어요. 그 모습이 얼마나 화제가 되었으면 시인 존 바이롬이 헨델과 그 라이벌 사이를 풍자하는 시를 썼을 정도입니다. 한번 찬찬히 읽어보죠. 익숙한 이름들이 등장할 겁니다.

> 누군가는 말하지, 보논치니와 비교하면
> 헨델 씨는 그저 멍청이일 뿐이라고
> 다른 사람들은 말한다네, 보논치니는 헨델에게
> 감히 촛불 하나 대기도 힘들다고
> 이상한 일이지, 이 모든 차이가 있다니
> 그 둘은 트위들디와 트위들덤인걸!

보논치니란 이름은 분명 앞에서 들었던 것 같고, 트위들디와 트위들덤도 어디서 들어본 것 같은데….

잘 기억하고 있네요. 일단 보논치니와는 1702년 베를린에서 만났었지요. 헨델은 아직 대학생이었고요. 보논치니 덕분에 오페라의 세계에 눈떴지만 훗날 라이벌이 된다는 언질을 그때 살짝 드렸습니다. 거물이 된 헨델이 드디어 자기를 오페라의 운명으로 끌어들인 선배 작곡가와 한데서 만나게 되는 거지요.

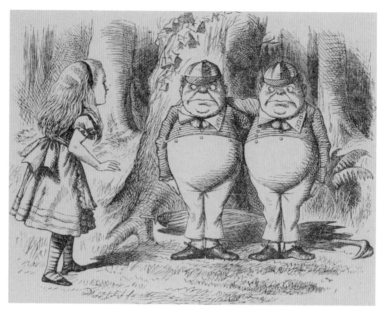

존 테니얼이 그린 루이스 캐럴의 『이상한 나라의 앨리스』 속 트위들디와 트위들덤 삽화

그럼 트위들디와 트위들덤은 뭘 뜻하는 건가요?

루이스 캐럴의 동화 『이상한 나라의 앨리스』의 등장인물이에요. 쌍둥이 트위들디와 트위들덤은 거울처럼 서로를 따라 합니다. 둘은 계속 언쟁을 벌이는데, 제삼자가 보기엔 양쪽 다 똑같이 말도 안 되는 이야기 하고 있어요. 사실 이 이름은 존 바이롬의 시에서 먼저 나왔습니다. 나중에 루이스 캐럴이 갖다 쓴 거죠.

그러니까 존 바이롬은 헨델과 보논치니를 트위들디와 트위들덤이란 말로 풍자한 거죠?

그렇죠. 헨델이나 보논치니나 오십보백보인데 뭘 잘났다고 싸우는지 이해가 안 된다는 겁니다. 어쨌든 풍자시의 소재로 등장할 정도니 이 라이벌 구도에 사람들이 얼마나 주목했는지 짐작이 가죠?

헨델은 단순히 클래식 작곡가가 아니라 연예인 같아요.

바흐와 비교되죠. 평생 성실하게 고용주가 하라는 대로 작곡하는 삶을 살았던 바흐와는 사뭇 달라요. 야망의 크기만큼이나 삶도 스펙터클하게 흘러갔던 것 같습니다.

왕립 음악 아카데미의 탄생

앞서 이야기했듯 왕의 극장이 1717년부터 2년 동안 경영난으로 문을 닫는 바람에 헨델은 졸지에 무대를 잃습니다. 대부분의 음악가라면 이쯤에서 좌절하고 다른 지역으로 떠나거나 했겠죠. 하지만 애써 영국에서 다진 기반을 아무것도 해보지 못한 채 손 놓고 포기할 헨델이 아니었습니다. 직접 오페라단 설립에 나서지요.
그동안 맺은 인간관계가 이때 빛을 발해요. 헨델이 새로운 오페라단을 설립한다는 소식에 부유한 귀족 60명가량이 투자를 약속합니다. 그 귀족들은 각자 200파운드씩 출자하기로 했고, 조지 1세도 연간 1,000파운드를 지원하겠다며 도움의 손길을 내밀었죠.
이렇게 사람들이 하나둘 모여 합동 주식회사 형태로 오페라단을 만들게 된 겁니다. 헨델은 왕의 지지를 기반으로 설립됐다는 점을 강조하

기 위해 오페라단의 이름을 왕립 음악 아카데미라 지었지요.

왕립 음악 아카데미요? 이름만 들으면 교육 기관 같네요.

이름이 그런 인상을 주는 건 사실이지만 일단은 회사였습니다. 그런데 일반 회사처럼 수익이 목적인 단체는 아니었어요. 최고 수준의 이탈리아 오페라를 꾸준히 만들어 왕의 극장 무대에 올리는 걸 가장 큰 목표로 했지요. 출자한 귀족들에겐 예술 후원자라는 명예를 얻는 것도 못지않게 중요했을 테고요.

나름 오페라 애호가 소리를 듣기 위해 큰돈을 낸 거네요. 이런 식으로 오페라 회사가 만들어질 수 있다는 건 처음 알았어요.

영국이 늦었던 거지 이탈리아나 프랑스에서는 오래전에 만들어졌어요. 오페라는 수많은 사람이 투입되어 만들어지는 만큼 문제없이 지속적으로 상연되려면 운영진을 잘 조직해야 합니다. 성악가, 합창단, 무용수, 오케스트라를 관리하고 그 외 공연과 관련된 업무를 맡을 숙련된 운영진이 필요한 거예요. 그래서 보통 대도시에 오페라 극장이 지어질 때 그 극장을 운영할 회사도 함께 만들어졌습니다.

오페라 회사 대부분은 극장에 자리를 잡고 있어요. 다음 페이지에서 사진으로 볼 수 있는 프랑스 파리의 '파리 오페라'나 이탈리아 밀라노의 '라 스칼라'는 오페라 극장이면서 동시에 극장을 운영하는 회사의 명칭이죠.

오페라에 목숨을 건 헨델은 왕립 음악 아카데미를 탄탄한 토대 위에 올려놓기 위해 최선을 다했습니다. 1718년에는 누이가 세상을 떠났는데도 가보지 못할 정도로 바빴어요. 그다음 해가 되어서야 매제에게 "그때 못 가서 미안하네. 하지만 내겐 운명이 걸린 일이었어"라고 사과하는 편지를 보냈습니다.

오페라가 다시 활발하게 만들어질 참인데 혹시 자기가 빠지면 문제가 될까 싶었던 거군요.

그랬던 듯해요. 아무튼 결국 헨델은 왕립 음악 아카데미의 음악 감독이 됩니다. 음악 감독에겐 공연을 기획하고 가수를 캐스팅할 권한이 있었으니 실질적으로 왕립 음악 아카데미를 이끄는 수장이 된 겁니다.

(위)프랑스 파리의 파리 오페라 극장
건물을 지은 건축가 샤를 가르니에의 이름을 따
가르니에 궁이라고 불리곤 한다. 소설 『오페라의
유령』의 배경이 되기도 했다.
(아래)이탈리아 밀라노의 라 스칼라 극장
라 스칼라 극장은 14세기에 건축된 산타 마리아 알라
스칼라 성당을 허문 자리에 지어졌다. 자코모 푸치니,
주세페 베르디 등 여러 유명 오페라 작곡가의
작품 초연이 이 극장에서 이뤄졌다.

의욕적인 시작, 〈라다미스토〉

헨델은 감독으로 취임하자마자 바로 일을 벌이기 시작해요. 우선 스타 가수를 캐스팅하기 위해 먼 길을 떠났습니다. 당시 오페라의 성패는 어떤 가수가 무대에 서느냐로 좌우되곤 했기 때문에 캐스팅이 중요했거든요. 취임하고 얼마 지나지 않은 1719년 2월 21일 런던에서 발행된 신문에는 헨델이 가수를 섭외하러 출국했다는 내용의 기사가 났습니다.

일거수일투족을 보도하는 기사가 나올 정도라니 확실히 헨델이 유명 인사란 증거네요.

런던 사람들이 헨델에게 거는 기대가 아주 컸던 것 같아요. 다행히도 헨델의 여정은 매우 성공적이었습니다. 헨델은 일단 작센 선제후국의 수도 드레스덴으로 향했어요. 유럽 전역에서 명성을 떨치던 이탈리아 성악가 여러 명이 드레스덴 궁정 무대에서 활약하는 중이었거든요. 헨델은 그들 중 상당수를 거의 사재기 수준으로 스카우트했습니다. 그 가운데에는 유명 카스트라토 세네시노, 베르셀리, 소프라노 마르게리타 두라스탄티, 살바이, 테너 귀차르디, 베이스 보스키 등이 있었죠. 그중에서도 거만하기로 소문난 세네시노를 섭외한 건 가장 큰 수확이었어요.

두라스탄티는 이탈리아에서 만났던 그 소프라노 아닌가요?

맞아요. 〈부활〉에 출연했던
소프라노였죠. 그때 두라스
탄티의 실력을 확실히 신뢰
하게 되었던 것 같습니다.
물론 훌륭한 가수들만으로
는 충분하지 않았어요. 시
즌 내내 무대를 다채롭게 꾸
미기 위해선 뛰어난 작곡가
가 더 필요했습니다. 아무리
헨델이라도 공연 기획과 연
주자 섭외까지 하면서 상연

세네시노의 초상, 18세기
세네시노는 활동을 위한 예명이며,
본명은 프란체스코 베르나르디였다.

될 모든 작품을 작곡한다는 건 불가능했으니까요. 그래서 젊은 시절
자신에게 오페라의 즐거움에 눈뜨게 해준 조반니 보논치니와 아틸리
오 아리오스티를 전속 작곡가로 초빙합니다.

그렇게 엄청난 인재들을 한 번에 섭외하는 데 성공하다니 캐스팅 디렉
터로서도 능력이 있었나 봐요.

헨델의 능력이야 의심할 여지 없죠. 또 회사 차원에서 최정상급 가수
에게 걸맞는 처우를 보장하기도 했을 겁니다. 아무튼 이렇게 성공적인
여정을 끝내고 런던에 돌아온 게 1719년 말이었습니다. 돌아온 직후
헨델은 여느 때처럼 빠른 속도로 작곡을 끝내고 1720년 4월 27일에
왕립 음악 아카데미의 첫 오페라 **〈라다미스토〉** HWV12a를 왕의 극

장 무대에 올렸죠. 그리고 이변 없이 성공합니다.

출발이 참 좋았네요.

애초에 막이 오르기 전부터 이미 공연은 대성공이었어요. 사이가 매우 안 좋던 조지 1세 부자가 함께 초연을 보러 올 정도였으니까요. 이어진 재공연도 표를 구하기가 어려울 정도로 매회 객석이 가득 찼습니다. 헨델 작품 특유의 장엄하고 화려한 아름다움에 런던 대중이 꼼짝없이 사로잡히고 만 거예요. 공연 도중에 여러 명이 기절했다는 기록까지 남아 있어요.

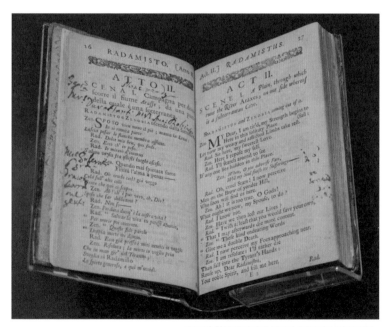

1720년 왕의 극장에서 상연된 〈라다미스토〉의 대본
빅토리아앨버트미술관에 소장되어 있다.

정상에선 언제나
바람이 불고

헨델은 〈라다미스토〉의 가사집을 왕에게 헌정합니다. 왕이 전폭적으로 후원해 만들어진 오페라 회사의 첫 공연이었으니 당연한 일이었죠.

조반니 보논치니, 런던에서 존재감을 키우다

잠시만요. 헨델이 보논치니를 섭외해 온 것 맞죠? 그런데 나중에 라이벌 관계가 된다고 하셨잖아요. 설마 헨델이 자기 무덤을 판 건가요?

그렇다기보단 왕립 음악 아카데미를 위해 최고의 작곡가를 데려오려 했던 마음이 컸을 거예요. 곧 라이벌이 되긴 했지만 저는 헨델이 처음부터 보논치니에게 경쟁심이 있었을 거라고 생각지 않습니다. 자신에게 오페라를 처음 맛 보여준 선배 작곡가로 존중했을 가능성이 커요. 보논치니보다 더 멋진 오페라를 만들고 싶었을 수는 있겠지만 그 정도는 예술가로서 당연한 욕심이 아닐까요. 그런데 관객과 언론이 둘의 라이벌 구도를 부채질했습니다. 거기다 나중엔 음악 외적인 정치 문제까지 얽히고요. 그러다 보니 어느 순간 자연스럽게 라이벌 관계로 굳어져버려요.

헨델이 런던에서 탄탄히 커리어를 쌓는 동안 보논치니는 어디서 뭘 하고 있었나요?

보논치니도 못지않게 열심히 오페라를 만들었습니다. 헨델이 바다 건너 런던에 자리 잡았던 것과 달리 보논치니는 로마, 베네치아, 빈 등

대륙을 종횡무진하며 활동했어요. 당시 유럽에서 가장 잘나가던 오페라 작곡가였지요. 그런 보논치니를 헨델이 어렵게 런던으로 모셔 온 거예요.

어쨌든 하늘 아래 태양이 두 개일 수 없는 법이죠. 이제 두 작곡가 사이에 피할 수 없는 인기 경쟁이 시작됩니다.

시즌 스코어, 몇 대 몇?

이 시기 런던의 오페라는 시즌제로 운영되었어요. 보통 한 시즌이 가을에 시작해 이듬해 6월까지 지속되었습니다. 다음 페이지의 목록을 보면 런던에서 작곡된 헨델의 오페라를 시즌별로 한눈에 살펴볼 수 있습니다.

시즌제로 운영되는 것도 스포츠 같아요.

시즌제다 보니 어떤 시즌에 누가 주도권을 낚아챘는지도 가늠하기 쉬워요. 스포츠 경기에서 시즌 스코어를 따져 그 시즌 승자를 결정하는 것처럼 몇 회 공연되었는지 세어보면 금방 답이 나오거든요.

이 싸움의 최종 승자를 미리 말씀드리자면 당연히 헨델이에요. 1729년 왕립 음악 아카데미가 해체되기 전까지 총 461회 공연을 했는데, 헨델은 13편의 오페라로 235회, 보논치니는 8편의 오페라로 114회, 아리오스티는 7편의 오페라로 54회 공연을 했어요. 하지만 1720~1721년 시즌에는 보논치니가 이기죠. 헨델이 개작한 〈라다미스토〉가 잘되긴 했

런던에서 상연된 헨델과 라이벌 작곡가들의 오페라

시즌	장소	작품명	라이벌의 작품
1710~11년	여왕 극장	〈리날도〉	
1711~12년			
1712~13년	여왕 극장 / 개인 의뢰(추정)	〈충직한 목자〉, 〈테세오〉 / 〈실라〉	
1713~14년			
1714~15년	왕의 극장	〈가울라의 아마디지〉	
1715~16년			
1716~17년			
1717~18년	왕의 극장 오페라 상연 중단		
1718~19년			
1719~20년		〈라다미스토〉	〈누미토르〉(포르타) 〈나르치스코〉(도메니코 스카를라티)
1720~21년		〈라다미스토〉(개작) 〈무치오 세볼라〉(3막)	〈아스타르토〉, 〈두려움과 사랑〉(보논치니) 〈무치오 세볼라〉(아마데이, 보논치니, 헨델 합작)
1721~22년		〈플로리단테〉	〈크리스포〉, 〈그리셀다〉(보논치니)
1722~23년		〈오토네〉, 〈플라비오〉	〈코리오라노〉(아리오스티)
1723~24년	왕의 극장	〈줄리어스 시저〉	〈파르나체〉, 〈칼푸르니아〉, 〈아스티아낙스〉(보논치니) 〈베스파시아노와 아르타세르세〉, 〈아퀼리오의 위로〉(아리오스티)
1724~25년		〈타메를라노〉, 〈로델린다〉, 〈엘피디아〉(파스티슈)	〈아르타세르세〉, 〈다리우스〉(아리오스티)
1725~26년		〈시피오네〉, 〈알레산드로〉	
1726~27년		〈아드메토〉	〈루치오 베로〉(아리오스티)
1727~28년		〈리카르도 프리모〉, 〈시로에〉, 〈톨로메오〉	〈테우초네〉(아리오스티)
1728~29년	왕립 음악 아카데미 해체		
1729~30년	왕의 극장	〈로타리오〉, 〈파르테노페〉	
1730~31년		〈포로〉	
1731~32년	왕의 극장	〈에치오〉, 〈소사르메〉	
1732~33년		〈오를란도〉	
1733~34년		〈크레타의 아리안나〉	
1734~35년		〈아리오단테〉, 〈알치나〉	
1735~36년	코번트 가든 극장	〈아탈란타〉	
1736~37년		〈아르미니오〉, 〈주스티노〉, 〈베레니체〉	
1737~38년	왕의 극장	〈파라몬도〉, 〈세르세〉	
1738~39년		〈아르고의 조베〉(파스티슈)	
1739~40년			
1740~41년			
1741~42년	링컨스 인 필즈 극장	〈이메네오〉, 〈데이다미아〉	

런던의 오페라 시즌은 보통 가을에서부터 이듬해 6월까지 진행되었다.

어도 같은 시즌 무대에 올라온 보논치니의 〈아스타르토〉만큼 대박은 아니었습니다. 〈라다미스토〉가 일곱 번 상연되는 동안 〈아스타르토〉는 스물세 번이나 무대에 오릅니다.

왕립 음악 아카데미는 이미 보유한 작곡가들에 만족하지 않고 필리포 아마데이라는 작곡가를 또 영입했습니다. 그러면서 셋이 경쟁할 수 있는 판이 본격적으로 깔립니다. 아예 3막짜리 오페라 〈무치오 세볼라〉 HWV13를 1막은 아마데이, 2막은 보논치니, 3막은 헨델, 이렇게 각각 한 막씩 맡아 만들기도 했지요.

누가 이겼나요? 아니, 그 전에 승패는 어떻게 가렸죠? 관객들의 환호성이 얼마나 큰지로 알 수 있었을까요?

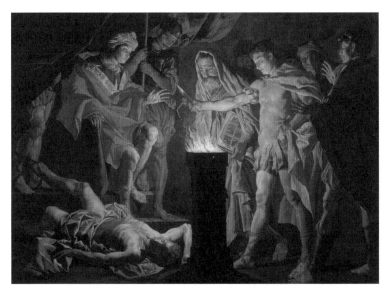

마티아스 스톰, 포르세나 앞의 무치오 세볼라, 1640년경
오페라 〈무치오 세볼라〉는 기원전 509년의 로마를 배경으로 한 오페라다.

정상에선 언제나
바람이 불고

아쉽게도 셋 중 누가 이겼는지 알 수 없습니다. 사실 〈무치오 세볼라〉 공연에서 작곡가들은 큰 주목을 못 받았어요. 관객들은 온통 스타 성악가끼리의 경쟁에만 관심을 기울였거든요. 가수들 사이에 있었던 치열한 싸움에 대해서는 곧 이야기하겠습니다.

스타 마케팅의 효과

아무튼 보논치니와의 첫 번째 경쟁에서는 헨델이 패배한 듯 보였어요. 헨델의 작품이 흥행에 실패한 건 아닌데 보논치니가 워낙 잘되었으니까요. 헨델은 다음 시즌에도 총력을 기울였지만 세상만사가 뜻대로 풀리지 않았습니다.

또 보논치니에게 지나 보군요?

결론부터 이야기하면 그렇습니다. 일단 헨델이 신뢰하는 소프라노 두라스탄티가 임신과 출산으로 무대에 당분간 오르지 못하게 된 게 큰 원인이었지요. 여담이지만 이때 왕이 두라스탄티에게 딸의 대부가 되어주겠다고 제안해요.

왕이 대부라니… 두라스탄티의 인기가 정말 대단했나 봐요.

두라스탄티가 아주 특별한 인기를 누린 스타는 아니었는데도 그 정도였던 거죠. 이런 일화를 보면 당시 유명 성악가들의 입지가 어느 정도

였는지 쉽게 짐작할 수 있어요.

그런데 두라스탄티가 쉬는 동안 새로운 소프라노 아나스타샤 로빈슨이 나타납니다. 헨델에게는 악재였죠. 왜냐하면 로빈슨이 보논치니의 오페라 〈**그리셀다**〉의 주연을 맡아 런던의 관객들을 완전히 홀려버리며 새로운 스타로 등극했거든요.

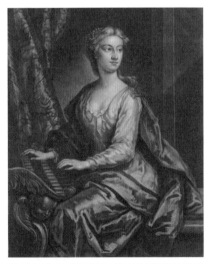

로빈슨이라는 가수가 노래를 잘했나요?

노래도 잘했지만 그 인기몰이엔 음악 외적인 이유가 더 컸습니다. 오페라의 주인공 그리셀다와 그 배역을 맡은 로빈슨의 인생이 꽤 비슷해서 호소력을 더했죠.

극 중 천민에서 왕까지 오르는 인물인 그리셀다처럼 로빈슨 역시 높은 신분의 귀족과 비밀 결혼을 해 큰 스캔들을 일으킨 전적이 있었던 거예요. 그런 스캔들의 장본인이 비슷하게 신분 상승을 한 역할을 연기한다니 흥미진진하지 않았을까요? 시즌 내내 관객들은 온통 로빈슨에게만 집중했습니다. 결국 두 번째 시즌도

존 밴더뱅크·존 페이버 주니어, 아나스타샤 로빈슨의 초상, 1727년
초상화가인 아버지 밑에서 자라 일찍이 예술 재능을 발견했다. 악기 연주 또한 능해 하프시코드를 연주하며 노래하는 콘서트를 선보이며 데뷔했다.

보논치니의 판정승으로 끝나요.

헨델이 이렇게 오랫동안 고전하는 모습은 처음 보는 것 같네요.

이 경쟁이 흥미롭긴 하지만 무조건 경쟁 구도로 몰아가기엔 두 작곡가의 음악이 아까워요. 둘은 실력 차가 있던 게 아니라 애초에 스타일이 완전히 달랐어요. 보논치니는 이탈리아 작곡가답게 가볍고 아름다운 선율 작곡에 뛰어났고, 헨델은 스케일이 큰 작품을 독특한 개성으로 다채롭게 엮어내는 능력이 탁월했습니다. 그 당시 대중들이 어떤 음악이 더 우월한지보다 어떤 식으로 서로 다른 매력이 있는지에 주목했으면 어땠을까요? 저는 가끔 그런 상상을 하곤 합니다. 이미 지나간 일이지만요.

적어도 저만큼은 이번 기회에 보논치니의 선율을 처음 들을 수 있게 되어 좋은걸요. 시대는 지났지만 음악은 살아남았으니 재평가될 기회는 언제나 있을 것 같아요.

승리를 위해, 명예를 향해

1722년 12월 헨델에게 드디어 기회가 찾아와요. 왕립 음악 아카데미가 명성이 자자했던 당대의 슈퍼스타 소프라노인 프란체스카 쿠초니를 영입하는 데 성공한 겁니다. 헨델은 그 기회를 놓치지 않았죠. 곧바로 쿠초니에게 새 오페라 〈**오토네**〉 HWV15의 주인공을 맡깁니다.

(왼쪽)〈오토네〉대본 표지
(오른쪽)프란체스카 쿠초니의 초상, 18세기
바이올리니스트였던 아버지를 둔 쿠초니는
열여덟의 나이에 소프라노 가수로 데뷔했다.
이탈리아에서 오를란디니, 비발디 등 유명
오페라 작곡가의 작품에 출연하다가 왕립 오페라
아카데미에 캐스팅된다.

〈오토네〉는 장안의 화제가 되었습니다. 모두들 이번엔 헨델이 보논치
니의 인기를 누를지 궁금해했지요. 그 열기가 얼마나 뜨거웠던지 마
치 아카데미 안에 토리당과 휘그당이 존재하는 것 같다고 비유한 당
시의 자료가 발견되기도 했습니다. 헨델 대 보논치니, 세네시노 대 쿠
초니로 맞서고 있는 걸 부각하려고 토리당과 휘그당까지 끌어들인 거
예요. 어쨌든 이 작품을 통해 마침내 헨델은 보논치니의 인기를 앞설
수 있었습니다.

사람들은 새로운 스타가 궁금해서라도 극장을 더 찾았겠군요.

그렇습니다. 이전 시즌에서 보논치니의 작품 〈그리셀다〉가 로빈슨 덕에 흥행한 것과 비슷한 이치죠. 하지만 당대의 슈퍼스타와 호흡을 맞추는 과정이 순탄치만은 않았어요. 작품을 준비하면서 쿠초니와 헨델이 얼마나 싸웠는지 짐작할 수 있는 대표적인 일화가 있습니다.

〈오토네〉에서 쿠초니가 부르는 첫 번째 아리아가 **'거짓 이미지'**란 곡이었는데 막상 그 곡의 악보를 받고 쿠초니가 몹시 분개합니다. 감히 자신에게 너무 쉬운 곡을 줬다면서요. 헨델이 자기 능력을 무시했다며 이 아리아를 부르지 않겠다고 선언해버려요.

대단한 성격인데요. 노래 실력에 자부심이 엄청났나 봐요.

목소리 하나로 슈퍼스타가 된 소프라노니 그럴 만하죠. 그런데 알다시피 헨델도 만만한 성격은 아니잖아요? 그 말을 듣고 화가 나서 맞섭니다. 노래를 안 부르면 창밖으로 쿠초니를 던져버리겠다고 위협해요.

에이, 말뿐이었겠죠… 설마 진짜로 던졌나요?

확실히 시도를 했던 모양입니다. 쿠초니에게 달려드는 헨델을 주변 사람들이 완력을 써서 저지했다는 기록이 전해와요.

성질 있는 사람들끼리 부딪혀서인지 정말 살벌했네요.

그래도 헨델은 이 일로 교훈을 얻은 게 분명해요. 그다음부터 쿠초니

**왕립 음악 아카데미의 주요 스타들을 담은 캐리커처,
18세기**
맨 왼쪽이 세네시노, 그 옆이 쿠초니다.
1723년 왕의 극장에서 상연된 헨델 오페라
〈플라비오〉의 한 장면을 묘사하고 있다.

를 작품에 쓸 때면 쿠초니만을 위해 아리아를 새로 작곡해주거든요.
가수가 최대한 능력을 뽐낼 수 있도록 배려한 거죠. 이 시점을 계기로
특정 가수를 염두에 두고 곡을 쓰는 습관이 생깁니다.

원래도 곡을 어렵게 쓰는 편이었는데 이젠 더 심해졌겠어요.

이 시기 영국에서 나온 오페라의 특징이 바로 어려운 기교가 돋보이
는 아리아예요. 화려한 고음을 자랑하는 소프라노를 간판 삼아 관객
을 끌어들이는 모습은 극장에서 당연한 풍경이 되었지요.

〈줄리어스 시저〉, 쐐기를 박다

〈오토네〉의 성공으로 보논치니와의 경쟁에서 승기를 잡은 헨델은 이후 이어진 1723~1724년 시즌에서도 보논치니보다 더 사랑받아요. 이때 〈줄리어스 시저〉 HWV17를 상연합니다.

만약 제가 헨델의 오페라 중 하나만 무대에 올릴 수 있다면 〈줄리어스 시저〉를 택할 겁니다. 지금도 헨델의 작품 가운데 가장 많이 상연될 정도로 인기가 많아요. 오페라 작곡가로서 헨델의 기량이 정점에 올랐다는 걸 보여주는 작품이기도 하고요.

제목을 보아하니 익숙한 주인공이 나오겠군요?

예상할 수 있듯 주인공은 로마의 줄리어스 시저예요. 역시 잘 알려진 이집트의 클레오파트라가 시저와 엮이는 상대로 나옵니다. 극은 크게 두 갈래의 이야기가 번갈아가며 동시에 진행돼요. 하나는 로맨스고, 하나는 복수극이죠.

오페라의 배경은 남매 사이인 톨로메오와 클레오파트라가 주도권 싸움을 하던 때의 이집트예요. 남동생인 톨로메오는 아주 잔인한 인물로 묘사됩니다. 시저에게 정적 폼페이우스의 머리를 베어 선물이라고 가져가는 사람이죠. 문제는 시저가 예전에 폼페이우스를 용서하고 화해한 뒤였다는 거예요. 시저가 되려 톨로메오의 잔혹함을 비난하자 앙심을 품은 톨로메오는 시저를 파멸시킬 계략을 세웁니다.

그 와중에 톨로메오와 대치하던 클레오파트라는 리디아라는 가명의

〈줄리어스 시저〉의 런던 초연 악보 표지
오페라 〈줄리어스 시저〉는 기원전 49~45년
로마와 이집트 사이에 있던 역사적 사건을 배경으로
삼았으나 각색이 더해졌다. 세네시노가 시저 역을,
쿠초니가 클레오파트라 역을 맡았다.

시녀로 변장하고 시저를 찾아가요. 그러고는 톨로메오가 얼마나 잔인한지 호소하면서 무찔러달라고 간청합니다.

그러다가 사랑이 싹트나 보군요.

그렇습니다. 결국 시저는 클레오파트라와 사랑에 빠져 그 편에 서서 톨로메오와 전쟁을 치르지요. 우여곡절 끝에 역사에 적힌 것처럼 전투는 시저의 승리로 끝나요. 시저는 클레오파트라에게 이집트의 왕관

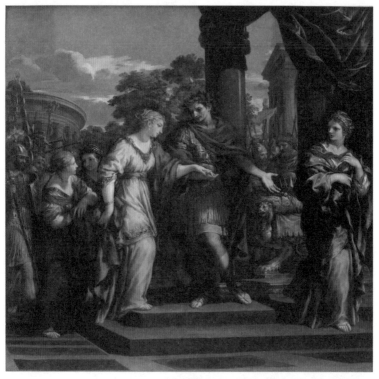

피에트로 다 코르토나, 클레오파트라에게 이집트의 왕좌를 주는 시저, 1637년

을 씌워주죠. 오페라 내용만으론 사랑을 쟁취하고 정의도 구현한 것처럼 보이죠? 하지만 실제 이집트 역사의 입장에서 보자면 유구한 아프리카의 제국이 한낱 로마의 속국으로 전락해버리는 비극적인 순간이기도 합니다.

로맨스는 이제 알겠어요. 복수극은 뭔가요?

죽은 폼페이우스의 아내 코르넬리아와 아들 세스토가 톨로메오에게 복수하려고 일으키는 사건이 중심입니다. 복수는 성공하긴 하는데 그 과정에서 참 많은 난관을 겪어요. 코르넬리아는 시녀가 되더니 심지어 원수인 톨로메오의 후궁이 될 위기에 몰리고, 세스토는 감옥에 갇힙니다. 결국엔 시저의 도움으로 세스토가 톨로메오를 죽이면서 아버지의 원수를 갚죠.

로맨스와 복수극을 다 담았다니… 지금도 일일 드라마에서 가장 인기 있는 내용이잖아요. 사람들이 좋아할 수밖에 없었겠어요.

내용도 재미있지만 음악이 워낙 아름답습니다. 그중에서도 클레오파트라가 시녀로 변장해 시저를 유혹하며 부르는 아리아 **'사랑하는 그대 눈동자'**가 유명해요. 비단결 같다는 표현에 딱 어울리는 아리아가 아닐까 싶어요.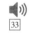

〈줄리어스 시저〉 중 '사랑하는 그대 눈동자'의 도입부

몸이 녹아내릴 것 같은데요. 과하지는 않은데 정말 로맨틱하네요.

들으면 안 넘어갈 방도가 없을 것 같은 유려한 멜로디가 헨델 아리아의 특징이에요. 당시 관객들도 모두 여기에 넘어갔겠죠. 당연히 이 시즌 역시 헨델은 보논치니에게 또다시 승리합니다.

오페라 안의 두 당파

그런데 사람들이 어쩌다 헨델과 보논치니의 경쟁에 관심을 과도하게 쏟게 된 건지 궁금해지네요.

아까 〈오토네〉 개막 때의 자료를 보여드렸죠? 휘그당과 토리당으로 비유한 것 말입니다. 그게 단순한 비유는 아니었죠. 각자의 정치적인 상

징성이 이 둘의 불꽃 튀는 경쟁에 기름을 부은 건 맞아요. 헨델은 하노버 왕가와 가까웠고, 이 시기 하노버 왕가를 지지하던 당은 휘그당이었어요. 그러니 사람들에게는 헨델이 휘그당의 음악가처럼 보였을 겁니다. 보논치니는 반대파인 토리당 쪽의 음악가로 위치를 잡았고요.

헨델이야 그렇다 쳐도 보논치니는 선배기도 했으니 절대 지고 싶지 않았을 것 같아요.

그렇습니다. 서로의 음악을 존중하는 것과는 별개로, 헨델은 절대 안지는 성격이었으니 보논치니에게 고분고분했을 리가 없어요. 보논치니도 속으로는 쾌씸하지 않았을까요.
테너 알렉산더 고든과의 일화는 헨델의 성격을 잘 보여줘요. 먼저 싸움을 걸어온 건 고든이었습니다. 헨델의 하프시코드 연주가 썩 맘에 들지 않았던지 이런 말을 했대요. "감히 나 같은 스타 앞에서 한 번만 더 그따위로 치면 내가 뛰어들어 악기를 부숴버릴 거요". 그러자 헨델이 뭐라고 맞받아친 줄 아세요? "그렇게 하든가! 관객들이 아주 좋아하겠군그래. 난 그 덕분에 더 유명해지고 더욱 성공하겠지".

왕립 음악 아카데미를 장악하다

1724년, 헨델은 보논치니와의 경쟁에서 완전히 승리를 거둡니다. 보논치니가 왕립 음악 아카데미에서 해고되거든요.

인기 작곡가였잖아요. 갑자기 해고되다니 무슨 일인가요…?

보논치니 스스로 무덤을 팠어요. 왕립 음악 아카데미에 너무 많은 요구 사항을 들이밀어서라는 설도 있지만, 그보다는 표절 사건 때문이었다는 게 정설입니다.
고음악 아카데미란 곳에서 연주했던 〈그늘진 나무울타리 안에서〉라는 작품이 보논치니 것이 아니라 작곡가 안토니오 로티의 작품이었다는 게 밝혀지는 사건이 일어나거든요. 남의 곡을 자기가 쓴 것처럼 굴었는데 현장에서 들통나고 만 겁니다.

잠시만요, 그런데 표절은 당대의 관습이라고 하지 않으셨나요?

거짓말은 전혀 다른 문제입니다. 헨델은 남의 작품을 쓸 때 원래 주인이 누구인지 알게 썼어요. 누구의 작품인지 다 아는 선율을 사용했고, 설사 그렇지 않을 때도 자기 거라 우기진 않았고요. 그러나 보논치니의 경우는 아니었어요. 당시 사람들이 다른 사람의 작품을 베끼는 데 관대했다지만 그래도 이렇게 완전히 자기 이름을 붙여놓고 거짓말하는 행위는 비난을 면치 못했습니다.

그래도 해고라니 좀 과한 처사인 것 같기도 하네요.

분명 정치적인 이유도 있었을 거예요. 앞서 살펴본 영국 왕실의 가계도를 떠올려보세요. 제임스 2세에겐 프랑스로 망명한 아들이 하나 있

었지요. 하노버 왕조의 조지 1세 대신 그 아들이 영국 왕이 되어야 한다고 투쟁하는 세력이 여전히 영국 내부에 남아 있었습니다. 이들을 자코바이트라 불러요. 자코바이트가 프랜시스 애터버리라는 주교의 주도하에 하노버 왕가의 주요 인사들을 저격하려다 발각되는 게 2년 전인 1722년의 일입니다. 이 일로 나라가 뒤집히고 대대적인 자코바이트 탄압이 벌어졌죠.

이런 상황인 만큼 왕가에 비협조적이었던 토리당 역시 숨죽이고 있을 수밖에 없었어요. 그런데 보논치니가 토리당 쪽에 자리를 잡고 있었다고 했잖아요? 가뜩이나 눈치를 보는 중인데 이런 잘못을 저질렀으니 더 심하게 문책당한 겁니다. 보논치니로서는 억울했을 수도 있겠지만 어쩔 수 없는 일이지요.

어쨌든 헨델은 드디어 명실공히 왕립 음악 아카데미의 1인자가 되었습니다. 왕실의 총애도 변함없었죠. 이 시기에 왕실 예배당의 작곡가로 임명됩니다.

그게 대단한 건가요?

왕실 예배당은 쉽게 말해 왕족들만 들여보내 주는 교회거든요. 신분제 사회의 꼭대기에 있는 왕족만 드나들 수 있는 왕실 예배당의 작곡가란 아주 명예로운 자리였을 겁니다. 사실 헨델은 자기 일 하기에 너무 바빠서 교육 활동도 물론 거의 안 했는데, 헨델에게 음악을 배운 그 드문 제자 중 대다수가 왕족이에요. 훗날 캐럴라인 왕비가 되는 조지 1세의 며느리가 이즈음 자기 딸들의 음악 교육을 전적으로 헨델에

베르사유 궁전의 왕실 예배당
왕실 예배당은 영국뿐 아니라 프랑스, 스페인,
오스트리아 등 유럽 전역의 왕궁에 있다.
스페인의 그라나다와 프랑스의 베르사유 궁전에
위치한 예배당이 유명하다. 특히 베르사유 궁전의
예배당에서는 바로크 건축 양식의 진수를 살펴볼 수
있다. 이 예배당에서 루이 16세와 마리 앙투아네트의
결혼식이 거행되기도 했다.

게 맡기거든요. 그만큼 헨델이 왕실로부터 많은 신임을 받았다는 뜻이지요. 그 외에 크리스토퍼 스미스라는 사람 정도가 자주 언급되는 편입니다. 그런데 이 사람 역시 필사가의 아들이라는 인연이 있어 받은 제자라 일부러 발굴한 건 아니에요.

고독하고 고단한 1인자의 위치

아무튼 보논치니가 쫓겨나고 왕립 음악 아카데미의 최고 음악가가 되긴 했는데, 문제가 생겼습니다. 막상 보논치니 없이 프로그램을 채우려니 힘이 들었던 거예요. 한 시즌에 공연을 총 50회 올려야 했으니 말이에요. 아리오스티가 있었지만 보논치니만큼 인기는 없었으니 한 시즌의 성패가 오로지 헨델에게 달려 있었죠. 그래서 이때 고육지책으로 파스티슈라는 장르를 적극적으로 활용합니다.

파스티슈요? 처음 들어봐요. 어떤 장르인가요?

이름이 멋있어 보이지만 한마디로 짜깁기예요. 다른 작곡가가 쓴 아리아를 모아서 배치한 다음, 그걸 연결하는 레치타티보를 만드는 식으로 작곡하는 장르입니다.

그럼 새로 작곡한 건 레치타티보밖에 없네요?

그렇습니다. 그러니 파스티슈 같은 경우 헨델의 작품이라고 보기가 어

렵죠. 실제로 헨델의 파스티슈에는 HWV 번호를 매기지 않고요.

헨델이 처음 만든 파스티슈는 1725년에 초연된 〈엘피디아〉예요. 베네치아에서 잘나가던 작곡가인 빈치와 오를란디니의 아리아를 주로 갖다 썼습니다. 당대 가장 유행했던 선율을 짜깁기했으니 아무래도 그 시대에는 흥행이 잘됐을지 몰라도 후대에 다시 찾아 듣게 되는 작품은 아니에요. 독창성이 떨어지니까요. 실제로 〈엘피디아〉는 초연 이후 한 번도 재상연되지 않다가 무려 2016년에야 무대에 올라왔습니다. 물론 파스티슈를 헨델만 애용했던 건 아닙니다. 우리가 아는 바흐의 아들, 요한 크리스티안 바흐도 파스티슈를 만들었어요.

정말 지금과는 작곡 관습이 많이 다른 것 같아요.

그렇죠. 어쨌든 거의 어려운 게 없었던 헨델도 이 시기만큼은 정말 힘들었을 겁니다. 이때 왕립 음악 아카데미도 큰 문제에 부닥쳐 있었어요. 두라스탄티가 떠나면서 소프라노 한 자리가 비었거든요. 헨델은 두라스탄티의 노래가 쿠초니보다 훨씬 품격 있다고 여겼어요. 두라스탄티 역시 헨델을 무한히 존경하고 믿었고요. 하지만 대중들은 쿠초니의 노래에 환호했죠. 결국 두라스탄티는 쿠초니에 밀려 왕립 음악 아카데미를 떠납니다. 두라스탄티의 자리를 대신할 사람이 절실한 상황이었어요.

헨델이 고군분투하는 모습을 보다 못한 조력자가 나타났어요. 오언 스위니란 사람이 배우 캐스팅만이라도 대신해주겠다며 나섭니다. 원래는 헤이마켓의 오페라 회사에서 총괄 매니지먼트를 하던 사람이에요.

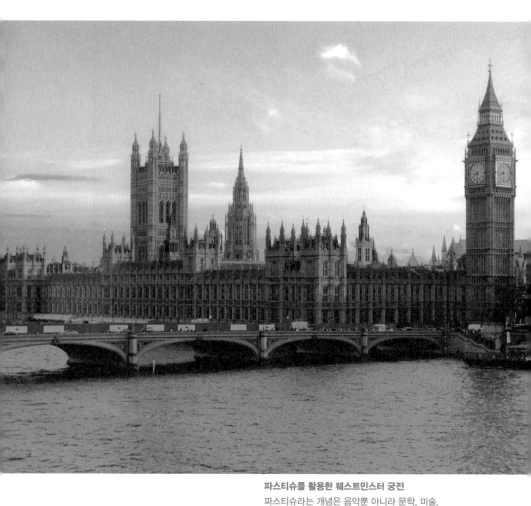

파스티슈를 활용한 웨스트민스터 궁전
파스티슈라는 개념은 음악뿐 아니라 문학, 미술,
건축, 무용 등 여러 예술 장르에서 활용되었다.
웨스트민스터 궁전은 다양한 시대의 양식과 스타일이
함께 어우러진 대표적인 파스티슈 건축물이다.
중세에 처음 지어졌으며 화재나 공습 등을 겪고
재건을 거치며 고딕 양식이나 고전주의 양식이
덧입혀졌다.

도와주겠다고 발 벗고 나선 사람도 나왔으니 일이 잘 풀린다면 좋을 텐데요….

막중한 임무를 진 오언 스위니는 여기저기 유럽을 누비다가 유명한 소프라노인 파우스티나 보르도니를 섭외하는 데 성공합니다. 그런데 뜻밖에도 이 섭외가 헨델에게 악재가 되고 말아요.

바르톨로메오 나차리, 파우스티나 보르도니의 초상, 1730년경
이탈리아 베네치아에서 태어났다. 1718~1719년 베네치아에서 나중에 자신의 라이벌이 될 쿠초니를 처음 만난다. 유명 오페라 작곡가 요한 아돌프 하세와 부부 관계기도 했다.

잘나가는 소프라노를 데려왔는데 악재가 됐다고요?

네, 의도와는 한참 다른 결과죠. 파우스티나는 들어오면서부터 왕립 음악 아카데미를 떠들썩하게 만들었습니다. 이미 아카데미에 한 성질 하는 스타 소프라노 쿠초니가 있었잖아요. 두 소프라노들끼리 경쟁이 붙은 거예요. 치열한 정도가 헨델과 보논치니의 경쟁을 훌쩍 초월했지요. 둘 모두 무대에서 더 많은 비중을 차지해 돋보이고 싶어 했으니 함께 무대에 올리려면 등장 시간, 비중, 음역대 등을 균등하게 맞춰야 했습니다. 심지어는 음표 수까지도요. 두 소프라노 사이에서 애꿎은 작곡가들의 고충만 깊어갔지요. 오페라의 본질과 상관없는 것들에 신경

을 쓰다 보니 정작 중요한 줄거리는 어처구니없는 방향으로 흘러가는 경우가 많았죠.

산 넘어 산, 위기의 시작

결국 1726~1727년 시즌에 대형 사건이 터져요. 쿠초니와 파우스티나의 혈투가 벌어진 겁니다. 혈투란 표현이 헨델과 보논치니 때처럼 비유로 쓰인 게 아닙니다. 쿠초니와 파우스티나는 정말로 싸웠어요. 그것도 공연하던 도중에 말이죠.

공연 도중에 싸웠다니… 그래도 무대 뒤에서 싸웠겠죠?

안타깝지만 무대 위에서 보란 듯 다퉜습니다. 자기가 먼저 노래를 부르겠다며 서로 억지를 부리다가 싸움이 났지요. 그걸 어떻게 잘 수습해 중단된 공연을 겨우 다시 이어갔는데, 이번에는 불난 데 부채질하는 격으로 팬들이 말썽이었어요. 쿠초니가 노래를 부르면 파우스티나의 팬들이 야유를 보내고, 파우스티나가 노래를 시작할라치면 쿠초니의 팬들이 시끄럽게 구는 식으로요. 곧 극은 중단되고 맙니다. 그 자리에서 감정이 격해진 나머지 칼을 빼든 사람도 있었다는군요. 심지어 왕족들이 보는 앞이었는데도요. 오페라 극장에서 벌어지는 이 소동이 왕실 인사들 눈에 좋게 보였을 리가 없었겠죠? 사건의 파장이 커지자 왕립 음악 아카데미의 오페라 공연이 무기한 중단되는 사태가 벌어집니다. 공연 수입이 끊기니 재정도 금세 적자로 돌아섰고요. 두

소프라노의 싸움 때문에 시즌 전체를 말아먹은 겁니다.

순수하게 오페라를 사랑하는 관객들에게는 못 볼 꼴이었겠네요… 겨우 정상에 도달했는데 헨델로서는 답답했겠어요.

그래도 개인적으로는 큰 경사가 하나 있었죠. 헨델은 1727년 2월에 영국 시민권을 얻어요. 드디어 외국인이 아니라 진정한 영국인으로 인정받은 거예요. 그래서 오페라는 못 썼지만 대신 대관식 음악을 쓸 수 있게 돼요.

진정한 영국인으로 거듭나다

1727년 6월 조지 1세가 서거하고 조지 2세가 왕위에 오릅니다. 헨델이 영국 시민권을 얻었으니 조지 2세는 아버지와 달리 대관식 음악을 헨델에게 요청할 수 있었어요. 이때 만들어진 대규모 앤섬 네 곡 중 〈사제 사독〉 HWV258은 이후 영국 왕실의 모든 대관식에서 연주됩니다. 2002년 버킹엄 궁전에서도 이 곡이 연주되었습니다. 엘리자베스 2세 여왕의 즉위 50주년을 축하하는 자리였지요.

300년 가까운 시간 동안 모든 대관식에서 연주되었다니 어마어마한 작품이었나 봐요.

〈사제 사독〉에 대한 평은 예나 지금이나 한결같아요. '위대하다' 혹은

'숭고하다'라는 표현이 절로 나옵니다. 누구나 느낄 수 있겠지만 오락이란 느낌이 한 톨도 안 나요. 지금까지 들었던 오페라 작품과는 사뭇 다릅니다.

정말요. 듣고 있자니 가슴이 벅차올라요.

그러고 보니 베토벤이 최고로 인정했던 과거의 작곡가가 바로 헨델이란 걸 아시나요? 베토벤과 헨델, 이미지가 전혀 겹치지 않는 것 같은데 의외죠? 그런데 이 앤섬을 들어보면 헨델의 숭고한 분위기가 베토벤 음악의 뿌리와 이어지는 느낌이 들어요. 실제로 베토벤은 헨델이 오라토리오 〈유다스 마카바이우스〉 HWV63에서 선보인 곡 '보라, 승리의 영웅이 오는 것을'의 주제를 가지고 〈헨델의 주제에 의한 12개 변주곡 G장조〉 WoO45를 썼지요. 🔊

35

버킹엄 궁전 앞에서 열린 엘리자베스 2세 여왕의
즉위 50주년 축하 행사 모습

잠시 이야기가 샜는데, 눈길을 헨델의 왕립 음악 아카데미로 다시 돌려볼까요. 두 소프라노가 시즌을 날렸지만 다행히도 다음 시즌의 후원자 수에는 영향이 없었습니다. 사람들의 오페라 사랑이 식지 않은 거죠. 쿠초니와 파우스티나 사이도 좀 잠잠해졌어요.

비 온 뒤 드디어 하늘이 개는 건가요….

아직 헨델의 삶에서 위기와 경쟁을 떼어놓긴 이릅니다. 이번에는 왕립 음악 아카데미의 경쟁 극장이 헨델의 길에 장애물을 놓아요.

분쟁의 소용돌이
속에서

헨델은 왕립 음악 아카데미의 음악 감독으로 임명된다. 당시 유럽에서 유명한 오페라 작곡가였던 보논치니가 왕립 음악 아카데미에 영입되면서 자존심을 건 경쟁이 시작된다.

왕립 음악 아카데미 설립	부유한 문화 애호가들이 모여 만든 합동 주식회사. 수익 창출보다는 최고 수준의 오페라를 왕의 극장에 꾸준히 올리는 것이 목적. 귀족들의 후원으로 운영되었음. ⋯ 헨델은 왕립 음악 아카데미의 음악 감독이 되어 스타 성악가 여럿을 섭외함.

보논치니와 헨델의 경쟁

시즌	히트작(작곡가)	결과
1720~21	〈아스타르토〉 (보논치니)	개작한 〈라다미스토〉는 7회, 〈아스타르토〉는 23회 상연됨.
1721~22	〈그리셀다〉 (보논치니)	아나스타샤 로빈슨의 활약으로 보논치니 승리.
1722~23	〈오토네〉 (헨델)	스타 소프라노 쿠초니를 영입하면서 주도권 경쟁에서 이김.
1723~24	〈줄리어스 시저〉 (헨델)	완전한 승리. 로맨스와 복수극을 모두 담고 있어 현재까지도 인기 있는 작품.

⋯ 보논치니는 가볍고 아름다운 선율 작곡에 뛰어났고, 헨델은 큰 스케일의 작품을 독특한 개성으로 다채롭게 엮어내는 능력이 탁월했음.

참고 헨델과 보논치니의 경쟁은 정치적 상징성이 있었음. 헨델은 휘그당, 보논치니는 토리당의 지지를 받았음.

헨델의 승리	**보논치니의 해고** 타 작곡가의 작품을 자신의 것처럼 연주하다가 들통남. 토리당의 열세라는 정치적 상황까지 얽힘. ⋯ 헨델은 왕실 예배당의 작곡가로 임명되고 왕족의 음악 교육을 맡게 되며 위신이 더욱 높아짐. **오페라 대신 앤섬으로** 유명 소프라노 파우스티나를 캐스팅했지만 쿠초니와의 과열된 경쟁으로 무대에서 혈투를 벌여, 오페라 시즌 전체가 실패로 돌아감. ⋯ 이 시즌, 영국 시민권을 받은 헨델은 대관식 음악을 작곡함. 그중 〈사제 사독〉은 이후 영국 왕실의 모든 대관식에서 연주됨.

세상은 제멋대로 비쭉거리며 삶을 주저앉히려 들겠지만

이탈리아 오페라에 점점 마음이 식은 관객들은
자신들이 사랑했던 음악과 무대 자체를 조롱하는 자극적인 작품에 열광하며
헨델과 오페라단에 등을 돌린다.
그러나 헨델은 좌절하지 않고 꾸준히 작품 활동을 하며
자신을 배신하려 드는 생의 훼방을 막기 위해 직접 변화와 발전을 모색한다.

우리의 운명은 겨울철 과일나무와 같다.
그 나뭇가지에 다시 푸른 잎이 나고 꽃이 필 것 같지 않아도,
우리는 그것을 꿈꾸고 그렇게 될 것을 잘 알고 있다.

- 요한 볼프강 폰 괴테

02
화려한 커튼의 안과 밖

#〈거지 오페라〉 #오라토리오 #〈에스더〉
#귀족 오페라단

영국 공영방송 BBC의 라디오에서 헨델을 '올해의 작곡가'로 선정해 특집방송을 한 적이 있어요. 진행자가 런던을 돌아다니며 아래 지도처럼 헨델에게 중요한 곳들을 콕 찍어 안내해주죠. 그중 하나가 링컨스 인 필즈 극장인데요, 다음 페이지의 그림이 당시 모습입니다.

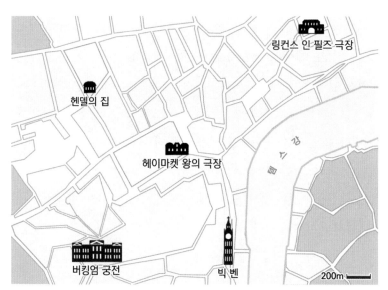

링컨스 인 필즈 극장

헨델의 집

헤이마켓 왕의 극장

버킹엄 궁전

빅 벤

200m

헨델의 주요 활동 장소
왕의 극장은 헨델이 왕립 음악 아카데미 소속일 적에 활발히 활동했던 곳으로, 1789년 화재로 소실되었으나 1791년 재건되었다. 현재는 여왕 폐하 극장이라 불린다. 링컨스 인 필즈는 본디 광장으로, 광장 내에 위치했던 링컨스 인 필즈 극장은 경쟁 극단의 본거지였다. 헨델의 마지막 두 오페라를 상연하기도 한 이 극장은 1848년 철거되었다.

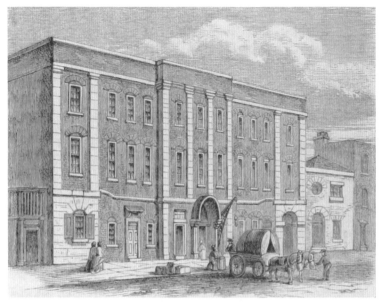

링컨스 인 필즈 극장, 19세기

원래 링컨스 인 필즈는 런던에서 가장 큰 공공 광장의 이름이에요. 오늘날도 광장에는 찾아갈 수 있지만, 극장은 1848년에 철거되었습니다. 아쉽게도 더 이상 실제 모습을 볼 수 없지요.

링컨스 인 필즈 극장은 지어진 뒤 초반에는 그다지 잘 운영되지 않다가 1726~1727년 시즌에 왕립 음악 아카데미에서 퇴출된 보논치니의 〈카밀라〉를 올려요. 뜻밖에도 이게 큰 인기를 끌면서 헨델의 경쟁사가 됩니다. 그리고 바로 다음 시즌에는 아주 파격적인 작품을 선보여 대중의 관심을 완전히 자기 쪽으로 돌려버리죠. 그 작품이 바로 존 게이의 〈**거지 오페라**〉입니다.

제목부터 특이한데요?

거지들이 하는 거지들의 오페라

오페라란 장르의 역사를 한번 머릿속에 떠올려보세요. 언제나 왕과 귀족, 학자, 자본이 얽혀 있었습니다. 주로 성경이나 신화의 내용을 다뤘으니 주제가 다양하진 못했죠. 특히 이 시기에는 여러 작품을 빠르게 써서 무대에 올려야 하니까 작품의 내용과 수준까지 다 비슷비슷해집니다. 관객들이 조금씩 지루해하기 시작하던 찰나였어요.

그런데 〈거지 오페라〉는 달랐습니다. 현실의 지하 세계에서 벌어지는 소동을 담았어요. 아래 그림을 보세요. 그림 '유세'가 기억나나요? 윌리엄 호가스란 화가의 그림이었죠. 호가스는 〈거지 오페라〉의 3막 11장 역시 그림으로 담아냅니다. 이 그림 속 등장인물들은 장물 매매업자, 도둑, 간수 등의 역할을 맡고 있습니다.

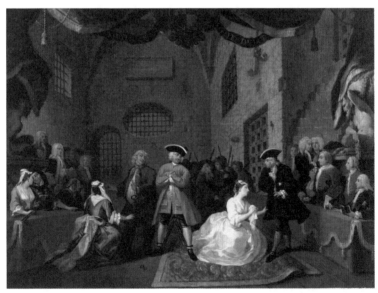

윌리엄 호가스, 〈거지 오페라〉의 한 장면, 1728년경
그림 왼쪽에 앉아 있는 인물들은 당시 오페라를 보러 온 관객들로, 〈거지 오페라〉를 만든 존 게이와 이 극이 상연된 링컨스 인 필즈 극장의 소유주인 존 리치의 모습이 그려져 있어 주목할 만하다.

그런 인물이 나오는 오페라가 예전에도 잘 만들어졌나요?

아닙니다. 그러니 파격적이죠. 〈걸리버 여행기〉를 쓴 조너선 스위프트가 죄수들만으로도 좋은 연극이나 오페라를 만들 수 있을 거라 말한 데서 착안해 제작했다는군요. 이 시도에 관객들이 제대로 호응했어요. 헨델의 작품을 누르며 흥행몰이를 합니다.

〈거지 오페라〉는 엄밀하게 따지면 오페라라 볼 수 없어요. 음악이 딸린 연극에 가까웠지요. 존 게이는 오페라 전문 작곡가가 아니라 극작가였거든요. 음악 또한 이탈리아 아리아와 근본적으로 달랐죠. 요한 크리스토프 페푸슈라는 작곡가와 협업해 쉽게 따라서 흥얼거릴 수 있는 노래 위주로 구성했습니다. 사람들이 잘 아는 민요의 멜로디뿐만 아니라 헨델의 곡도 두 곡이나 갖다 썼고요.

예술성 없이 짜깁기한 작품에 헨델이 지고 만 건가요? 정식 오페라도 아닌데…

예술성이 없다고 치부하기엔 〈거지 오페라〉는 나름의 의미가 있습니다. 왕립 음악 아카데미나 상류층의 위선에 대한 해학적인 풍자와 고발이 주된 내용이거든요. 관객들이 왕립 음악 아카데미 내부에서 서로 치고 받고 싸우던 모습에 질려 마음을 돌리던 차에 속 시원하고 특이한 풍자극을, 그것도 잘 알아들을 수 있는 영어 가사로 공연한 거예요. 열광하지 않을 이유가 없었어요. 왕립 음악 아카데미는 〈거지 오페라〉의 엄청난 흥행 때문에 치명상을 입습니다.

치명상을 입힐 정도였다니 어떤 내용이었는지 좀 궁금해지네요.

그러면 〈거지 오페라〉가 통렬하게 시대를 풍자한 몇 장면을 살펴보도록 할까요?

오늘날까지 유효한 그들의 매력

일단 시작하자마자 거지라는 인물이 나와요. 이 극을 쓴 작가를 상징하는 배역인데, 1막이 오르기 전 이런 대사를 하죠.

> 거지: 배역을 설정할 때, 나는 우리의 두 숙녀 분들 중 어느 누구도 기분이 상하지 않도록 공평함을 지키려고 노력했습니다. 제가 요즘 유행하는 것처럼 부자연스러운 오페라를 만들지 않은 것을 너그럽게 용서하고 이해해주시기를 바랍니다. 전 오페라에 서곡과 맺음말을 덧붙이는 것에 동의할 수 없었기 때문에 그 부분들을 생략했어요.

완전히 대놓고 오페라를 비판하네요.

맞아요, 알고 보면 첫 문장부터 풍자고요. 이 오페라에는 두 여자주인공 폴리와 루시가 등장합니다. 그런데 누구의 기분도 상하지 않도록 폴리와 루시의 지분을 거의 똑같이 했다고 거지가 못을 박아요. 관객

들이 쿠초니와 파우스티나의 싸움을 연상하게끔 말입니다.

아, 그러네요. 그 두 소프라노는 서로 더 많이 출연하고 싶다고 싸웠으니까요.

참고로 극 중간에는 둘이서 서로의 머리카락을 잡고 욕설을 퍼붓는 장면도 나와요. 서곡과 맺음말을 언급하는 부분도 다시 보세요. 아예 오페라의 허세 부리는 형식에 반기를 들고 있죠? 서곡은 헨델이 왕의 입장을 화려하게 꾸미고 분위기를 들뜨게 하기 위해 자주 사용한 장치였는데, 이 작품에선 그런 장치를 사용하지 않겠다고 선언한 거죠. 심지어 헨델의 〈리날도〉에 나오는 곡은 건달들이 행진할 때 사용된답니다. 콧대 높은 귀족들이 후원하던 왕립 음악 아카데미를 이렇게 조롱거리로 만들면서 영국 사람들이 엄청난 쾌감을 느꼈던 것 같아요. 이번엔 이 장면을 볼까요. 두 매춘부가 맘에도 없는 예의범절을 지키는 상류 사회의 귀부인들을 우스꽝스럽게 흉내 내고 있습니다.

슬램킨: 부인 먼저 가시지요, 부인….

달리: 절대로 제가 먼저 갈 수는 없지요….

슬램킨: 저보고 먼저 가라니요, 그건 불가능한데….

달리: 글쎄, 먼저 가시라니까요, 부인….

슬램킨: 정 그러시면 저는 오늘 밤 내내 여기서 머물러야겠군요….

재미있네요. 요새의 코미디 프로에서도 볼 수 있을 법한 장면인 것 같아요.

확실히 그렇지요. 이제 오페라가 끝날 무렵의 장면을 한번 봅시다. 아까 등장했던 거지와, 그 옆에서 장단을 맞추는 플레이어라는 인물이 나누는 대화입니다.

> 플레이어: 그런데, 정직한 친구여, 자네는 맥키스가 정말로 처형당하는 걸 바라는 건 아닐 테지.
>
> 거지: 당연히 그러길 바라지요. 작품을 완전하게 만들려면 엄격한 인과응보가 당연한 거 아니겠습니까? 맥키스는 교수형에 처해져야 합니다.
>
> 플레이어: 저런, 이보게 친구, 이 작품은 순전히 통렬한 비극이로군. 대단원이 완전히 잘못되었단 말일세. 왜냐하면 오페라는 행복한 결말로 끝나야 하니까 말일세.
>
> 거지: 당신의 이의는 물론 옳습니다. 하지만 그 이의는 쉽게 없어질 겁니다. 이런 종류의 드라마에서는 사건들이 아주 개연성 없이 일어난다는 사실을 알잖아요. 거기 폭도들! 달려가서 집행 연기를 큰 소리로 알려라! 죄수가 의기양양하게 아내에게 가도록 만들자!
>
> 플레이어: 마을 사람들의 입맛에 맞추기 위해서 우리가 해야 할 일은 바로 이것이라네.

〈거지 오페라〉의 각본은
『영국고전희곡선 2』(디오니소스드라마연구회 편, 도서출판 동인)에서 발췌·인용했습니다.

화려한 커튼의
안과 밖

이 부분은 어떤 의미인가요?

오페라의 억지스러운 해피 엔딩을 비꼬는 겁니다. 분명 남자주인공인 맥키스는 사형에 처해질 위기였어요. 그런데 갑자기 플레이어가 난입하더니 거지에게 관중들은 해피 엔딩을 좋아한다고 말합니다. 그 얘기 들은 거지가 아무 맥락 없이 맥키스를 사면해요. 빈약한 줄거리를 대놓고 풍자한 거죠. 실제로 이어지는 엔딩 장면에서 맥키스는 여자주인공 중 한 명인 폴리에게 청혼하지만 마지못해 한다는 뉘앙스를 대놓고 표현합니다.

오페라의 단점을 오페라로 비튼 거네요. 되게 현대적인 위트 같아요.

그래서인지 〈거지 오페라〉의 생명력은 어마어마해요. 예를 들어 초연된 지 200년이 지난 1928년에 독일의 극작가 베르톨트 브레히트가 작곡가 쿠르트 바일과 함께 〈서푼짜리 오페라〉라는 제목으로 〈거지 오페라〉를 패러디합니다. 대공황 시기 부랑자들의 이야기인데, 이 작품이 엄청나게 유명해져요. 지금도 현대극으로 각색되어 올라올 정도입니다. 영화로도 나와 있고요.

시대를 막론하고 사람들의 마음을 움직이는 힘이 〈거지 오페라〉에 있었나 보네요.

**미국 뉴욕에서 2014년 공연된
〈서푼짜리 오페라〉 실황 장면**
베르톨트 브레히트는 〈거지 오페라〉의 내용이
20세기에도 적용된다고 봤고, 쿠르트 바일은
당대 유행가, 재즈 등을 차용해 〈서푼짜리 오페라〉의
음악을 작곡했다. 계급 갈등과 정치 문제를 풍자한
이 작품은 오늘날까지도 강렬한 울림을 지닌다.

왕립 음악 아카데미의 해체

왕립 음악 아카데미는 첫해에만 흑자였고 계속 적자로 운영되었습니다. 앞서 이야기했듯 공연 자체만으로 수익을 내기 어려우니까요. 게다가 아무리 적자여도 스타 성악가들은 계속 어마어마한 돈을 요구해 받아갔고요. 이렇게 손해를 보면서 10년 가까이 끌어가다 보니 오페라에 대한 애정이 아무리 커도 다들 견딜 수 없는 지경이 되고 맙니다. 지원금을 퍼붓던 왕실은 물론 거액의 돈을 후원하던 귀족들도 마찬가지였죠.

떨어진 위신도 문제가 되었어요. 왕립 음악 아카데미의 출자자들은 예술 애호가이자 후원자라는 평판을 원했잖아요? 하지만 쿠초니와 파우스티나가 편을 갈라 싸워대서 이미 여론은 왕립 음악 아카데미에 등을 돌린 상태였습니다. 이젠 돈은 돈대로 써도 좋은 평판을 기대할 수 없게 된 거죠.

아무리 헨델이라도 명분이 없으면 투자고 후원이고 받기 어렵겠지요….

재정난이 계속되자 먼저 높은 연봉을 받던 카스트라토 세네시노와 소프라노 쿠초니가 떠났습니다. 연이어 일어나는 악재를 지켜보던 후원자들은 1729년 1월 18일 총회를 열어 대책을 논의한 끝에 결국 왕립 음악 아카데미를 해체하기로 결정 내립니다. 약 10년 동안 헨델이 정성을 쏟아 키웠던 오페라단은 이렇게 사라지고 만 겁니다.

헨델은 어떻게 되나요? 머릿속에 오페라밖에 없는 사람인데요.

머릿속에 오페라밖에 없으니 다시 작품을 올릴 길을 찾아야지 않겠어요?

새로운 회사를 만들다

왕립 음악 아카데미가 해체되자 헨델은 존 제임스 하이데거라는 사람

과 새로운 회사를 차립니다. 스위스 출신인 하이데거는 영국에 와서 공연 기획자로 활동하고 있었죠. 회사를 새로 차린 후엔 왕의 극장을 5년 더 사용하겠다는 계약을 맺습니다. 헨델은 그동안 열정적으로 활동했던 이 극장에 정이 들어 여기서 조금 더 머물며 오페라를 계속하길 원했던 거지요.

그러고 나서 성악가를 캐스팅하기 위해 이탈리아로 떠나요. 새로운 회사에서 일할 새 사람을 찾으러 간 겁니다. 이때도 왕립 음악 아카데미가 처음 세워졌을 때와 같이 헨델의 일거수일투족이 신문을 통해 다 공개됩니다. 오페라의 열기가 한풀 꺾였다 해도 헨델의 유명세는 변함없었던 거예요.

이번엔 좀 말썽을 피우지 않는 성악가를 데려왔으면 좋겠어요.

이 시기에 가장 잘나가던 성악가는 파리넬리예요. 헨델도 당연히 파리넬리에게 먼저 접근했지만 영입에 실패합니다. 대신 안나 마리아 스트라다라는 소프라노를 데려와요. 다행히 스트라다는 쿠초니나 파우스티나처럼 사고를 치는 성격은 아니었습니다. 헨델의 지시를 잘 따랐고 실력도 뛰어났어요. 몇 년 후 쿠초니가 잠시 헨델의 곁으로 복귀할 때 스트라다에게 밀려 조연을 맡았죠. 그땐 스트라다의 입지가 워낙 확고했기 때문에 파우스티나 때와는 달리 쿠초니도 순응했다고 합니다. 이렇게 새 사람을 데려와 새로운 회사의 명예를 걸고 1729년 말에 오페라 〈로타리오〉 HWV26로 시즌을 엽니다. 이때 왕의 재정 지원도 받습니다. 보조금 1,000파운드를 받았다는 기록이 있어요.

화려한 커튼의
안과 밖

존 페렐스트, 안나 마리아 스트라다의 초상, 1732년
1720년에 베네치아에서 비발디가 작곡한 오페라의
주연을 맡으며 데뷔했다. 그로부터 9년 뒤 헨델에게
스카우트되어 런던으로 온다.

헨델은 신났겠네요. 이제 다시 자기 마음대로 오페라를 만들 수 있었을 테니까요.

글쎄요··· 금전적으로나 심리적으로 모두 힘들었을 거예요. 이 시기에 헨델의 어머니가 세상을 떠났는데 장례식에도 못 가봐요. 오페라를 올리느냐, 그러지 못하느냐의 갈림길에 서서 온 힘을 기울여야 하니까 여력이 아예 없었습니다. 어머니가 돌아가시고 나서 매제에게 보낸 편지가 남아 있어요. 검은 테두리를 두른 노트에 쓴 이 편지는 내용이 참 비통합니다. 평소 매제에게 정말 유쾌한 편지를 쓰던 헨델이라고 믿기지 않을 정도예요. 직장 일이 지나치게 바빠 어머니의 장례식에 참석하지 못했다고 상상해보세요.

아, 정말 힘들었겠어요.

일에 미쳐서 가족도 챙기지 않은 사람이라고 오해할까 싶어 덧붙이지 자면, 헨델 자신은 가정을 이루지 않았어도 여동생과 그 밑의 조카들을 마치 아버지처럼 세심하게 보살폈어요. 재정 지원도 아끼지 않았지요. 조카가 결혼할 때 시계나 보석 같은 예물을 보내면서 쓴 편지도 전해와요. 이 정도로 가족을 아끼던 헨델이 장례식조차 가지 못했으니 이때 회사를 둘러싼 상황이 얼마나 급박했는지 짐작할 수 있습니다.

과도기에 접어들다

헨델은 이즈음 고민이 참 많았을 겁니다. 오페라를 보러 오는 관객들은 꾸준히 있었지만 열광하는 정도는 예전보다 훨씬 덜했어요. 게다가 〈거지 오페라〉의 홍행만 봐도 당시 대중이 정통 오페라와 점점 멀어지고 있다는 사실은 확실히 느낄 수 있었습니다. 관객들은 이제 가사집 없이도 내용을 이해하고 싶어 했어요. 이탈리아어 노래에 싫증을 느낀 거죠.

그렇게 오페라를 사랑하던 헨델인데… 마음이 아팠겠어요.

그랬던 것 같아요. 1741년까지 꾸준히 이탈리아 오페라를 작곡했던 건 분명 남아 있는 미련 때문이었겠죠. 그래서 이 시기에 헨델을 '옛날 사람'이라고 조롱하는 내용의 기사가 종종 나와요. 인기가 다 떨어

진 이탈리아 오페라에 아직도 매달려 있으니 우습다는 거죠. 헨델의 주변 사람들도 상황을 걱정하긴 마찬가지였어요. 〈리날도〉의 대본을 써줬던 에런 힐이라는 극작가는 헨델에게 영어가 대세니까 영어로 오페라를 작곡해보라고 독려하는 편지를 써요.

이렇게 헨델의 전성기가 다 가버린 건가요….

그럴 리가 없죠. 지금까지 우리가 본 헨델은 적응의 귀재였잖아요? 너무 줏대를 꼿꼿이 세우거나 고집을 부리지 않고 시대의 흐름에 스스로를 맡기는 스타일이었지요. 그래서 이탈리아 오페라가 아닌 새로운 시도를 10년 가까이 병행하며 스스로 서서히 변화해나갑니다. 1732년까지는 영어로만 된 작품을 올린 시즌이 한 번도 없었지만, 1741년 이후엔 이탈리아 오페라를 아예 만들지 않죠.

대중이 원하는 방향으로 조금씩 옮겨간 거군요.

맞아요. 그리고 그 판단은 틀리지 않았어요. 헨델은 이탈리아 오페라를 대체할 만한 주력 분야를 찾기 위해 새로운 시도를 시작합니다. 그중 먼저 반응이 온 건 영어 오라토리오였습니다.

오라토리오, 새로운 가능성

헨델이 처음으로 영어 오라토리오를 무대에 올린 해가 1732년입니다.

오른쪽 그림이 당시의 광고입니다. 내용을 한번 볼까요.

"전하의 명령으로 헤이마켓에 있는 왕의 극장에서 5월 2일 화요일, 〈성스러운 에스더 이야기, 영어 오라토리오〉가 연주됩니다. 헨델이 예전에 작곡한 작품을 다시 큰 규모로 개작했습니다. 수많은 최고의 가수와 연주자가 참여합니다".

By His MAJESTY's COMMAND.

AT the KING's THEATRE in the HAY-MARKET, this present Tuesday, being the 2d Day of May, will be performed,

The SACRED STORY of ESTHER:
AN
ORATORIO in ENGLISH.

Formerly composed by Mr. HANDEL, and now revis'd by him, with several Additions, and to be performed by a great Number of the best Voices and Instruments.

N. B. There will be no Action on the Stage, but the House will be fitted up in a decent Manner, for the Audience. The Musick to be disposed after the Manner of the Coronation Service.

Pit and Boxes to be put together, and no Persons to be admitted without Tickets, which will be deliver'd This Day at the Office in the Hay-Market, at Half a Guinea each. Gallery 5 s.

To begin at 7 o'Clock

헨델 최초의 영어 오라토리오 〈에스더〉 광고

여기까진 별로 특이하진 않아요. 눈여겨봐야 할 건 그다음입니다.

"주의 사항: 무대 연기는 없을 것이며 무대는 청중들에 맞춰 적절하게 조정될 예정입니다. 음악은 대관식 미사 스타일로 연주됩니다. 티켓은 이전과 같은 값에 박스오피스에서 판매합니다".

이걸 왜 눈여겨봐야 하나요?

조금 뒤에 답을 말할 테니, 일단 잘 기억해두세요. 우선 왜 갑자기 오라토리오를 돌파구로 삼았는지에 대해 이야기할까요?

여성 지도자를 노래하다, 〈에스더〉와 〈드보라〉

오페라 시즌은 사순절이 시작되는 여름 전에 끝이 납니다. 사순절은

예수가 세례를 받은 뒤 백성의 잘못을 대신해 황야에서 고난을 겪은 40일의 기간을 뜻해요. 신자들은 매년 그 기간 동안 예수의 고난을 기리며 최대한 금욕적인 생활을 해야 합니다. 금욕적인 생활의 기준은 시대마다 조금씩 달라지긴 했지만 아직까지 이 전통이 유지되고 있어요.

다른 유럽 국가에서처럼 영국 역시 사순절에는 오페라를 올릴 수 없었습니다. 화려한 오페라가 경건한 마음가짐을 유지하는 데 방해가 된다고 여겨졌으니까요. 하지만 〈에스더〉 HWV50b는 사순절에 상연될 수 있도록 만들어진 작품이에요. 어떻게 그럴 수 있었을까요? 혹시 아까 광고에서 본 주의 사항을 기억하나요?

무대 연기가 없다는 거 말인가요?

네, 생각해보세요. 무대 연기가 없다는 말은 볼거리가 줄어든다는 얘기예요. 무용도 없고 의상도 화려하지 않겠지요.

볼거리가 없어서 사순절에도 공연할 수 있었군요!

그렇습니다. 앞서 오라토리오가 '얌전한 오페라'라고 했죠? 춤도 안 추고 무대장치도 줄어들었으니 경건한 마음에 해가 되지 않는다고 받아들여진 겁니다. 내용도 성경에서 가져왔고요.

마치 크롬웰이 통치하던 때에 연극을 금지하니 콘서트란 이름의 영국식 오페라가 나왔듯, 사순절에 오페라를 올릴 수 없으니 경건한 내용

의 오라토리오가 성행한 겁니다.

그런데 티켓 값은 똑같았다고요?

그 점도 재미있죠? 헨델은 볼거리가 별로 없다 하더라도 사람들이 똑같은 값에 자기 공연을 볼 거라고 생각한 거예요. 작품 흥행에 대한 헨델의 자신감이 드러나는 대목이지요.
이때부터 거의 매해 사순절마다 영어 오라토리오가 무대에 올라옵니다. 〈에스더〉는 그 첫 작품이었어요. 이스라엘 백성을 구하는 여성 에스더에 대한 줄거리를 구약성경에서 따왔죠.

역시 헨델은 일거리가 떨어져도 돌파구를 잘 찾는군요.

그것도 보통 돌파구가 아니라 아주 성공적인 돌파구였죠. 여기에 탄력을 받아서 다음 해에는 오라토리오 〈드보라〉 HWV51를 올려요. 드보라 역시 구약성경에 등장하는데요, 가나안 땅에 정착하고 초대 왕을 세우기 전까지 이스라엘 민족을 앞서서 지도했던 여성입니다. 보통 성경에서는 여성의 역할이 굉장히 한정되어 나오는데, 드보라는 지도력이 도드라지는 예외적인 여성 등장인물이지요.

그러고 보니 〈에스더〉와 〈드보라〉 모두 강인한 여성을 다룬 이야기네요. 그 시대의 여성관과는 거리가 있지 않나요? 헨델이 특이했던 건가요?

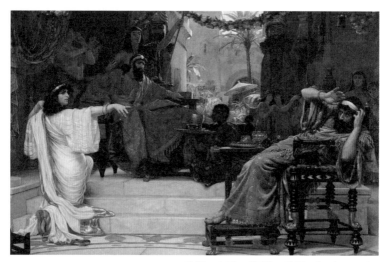

어니스트 노먼드, 하만을 고발하는 에스더, 1888년
〈에스더〉는 유대인을 전멸시키려는 하만의 음모를
고발하고 민족을 지키는 에스더를 주인공으로 한
오라토리오다.

물론 헨델은 이후에도 다양한 주제의 오라토리오를 워낙 많이 작곡했
으니 이 두 작품만으로 그 시대의 성 역할 관념에 반대했다고 결론 내
릴 순 없습니다.

다만 성소수자였다는 설이 많긴 합니다. 결혼도 안 하고 여성과의 스
캔들도 전혀 없는 데다 사생활 자체가 별로 드러나지 않았거든요. 지
금도 헨델을 연구하는 사람들은 자료가 부족해 애를 먹을 정도니까
요. 만약 성소수자였다면 그 시대의 여성관에서 자유로울 수도 있었
겠죠. 어디까지나 추측일 뿐이니 넘겨짚어선 안 되는 이야기지만요.

귀족 오페라단, 태클을 걸다

참 희한합니다. 이탈리아 오페라의 인기가 조금씩 사그라들던 이때 굳이 헨델의 바짓가랑이를 잡고 늘어지는 경쟁 세력이 등장해요. 런던에 이탈리아 오페라 회사가 하나 더 생긴 겁니다.

네? 이해가 안 되는데요. 관객이 줄고 있는데 왜 오페라 회사가 또 생기죠?

헨델이 왕의 총애를 받았잖아요? 왕을 좋아하지 않는 세력에게는 눈엣가시였죠. 그래서 이번에도 정치 세력이 얽혀요. 순전히 헨델을 견제해 조지 2세에 대항할 의도로 반대 세력이 오페라 시장에 발을 들여놓은 거지요.
그 중심에는 조지 2세의 아들인 프레더릭 왕자가 있었습니다. 조지 1세와 조지 2세의 사이가 서로 나빴다는 얘길 한 적이 있었죠? 조지 2세와 프레더릭 왕자도 그랬습니다.

부자 관계가 나쁜 것까지 대를 이어 닮다니… 그럼 조지 2세는 아버지에 이어 아들과도 사이가 안 좋았던 거군요?

조지 2세가 왕이 된 아버지를 따라 영국으로 오면서 겨우 일곱 살이었던 아들 프레더릭 왕자만 하노버에 남겨둔 게 화근이었어요. 자기 혼자 버려졌단 생각을 한 것 같아요.

자코포 아미고니, 프레더릭 왕자의 초상, 1735년

하긴, 일곱 살에 홀로 남겨졌으면 그럴 만도 하네요.

조지 2세가 프레더릭 왕자를 떼어놓고 간 이유가 있긴 했습니다. 본인은 영국 왕위를 물려받을 후계자가 되어 영국으로 떠나지만, 자기 아들은 하노버라는 나라를 지켜야 한다고 생각했기 때문이에요. 그러나

결국 쓸데없는 처사였죠. 어차피 프레더릭 왕자가 아버지보다 먼저 죽거든요.

어쨌든 프레더릭은 스물한 살이 되어서야 처음으로 영국에 와서 아버지를 만납니다. 그런데 막상 와서 보니 헨델이라는 음악가 따위가 아버지의 총애를 받으며 휘그당의 마스코트 역할을 하고 있는 거예요. 이 시대에 음악가는 보통 귀족이나 교회가 고용한 하인이었습니다. 하지만 헨델은 음악가인데도 무시할 수 없는 런던의 유력 인사로 여겨지고 있었지요.

그래서 헨델에게 질투심을 품는군요.

주변 사람들의 중상모략이 영향을 많이 미쳤을 겁니다. 특히 조지 2세를 달가워하지 않는 세력이 프레더릭 왕자 옆에 붙어 부채질을 했어요. 차기 왕이 될 재목이라고 떠받들면서 말입니다. 그러나 술, 도박, 여자를 심하게 좋아해서 좋은 왕이 될 인재는 아니었습니다. 심지어 어머니 캐럴라인 왕비의 시녀와 스캔들이 나서 아들까지 있었죠.

그런데도 왕의 재목이라고 떠받들었다니 정치라는 건 알 수가 없어요.

끝나지 않는 적들의 등장

프레더릭 왕자를 필두로 한 귀족 세력은 헨델의 회사에 맞서기 위해 오페라단을 창립해요. 이 새로운 회사를 귀족 오페라단이라고 부릅니

다. 왕의 극장은 헨델에게 5년간 독점 사용권이 있었으니 귀족 오페라
단은 〈거지 오페라〉가 상연됐던 링컨스 인 필즈 극장을 본거지로 삼
아요. 그리고 이탈리아 출신의 니콜라 포르포라를 간판 작곡가로 영
입하죠. 포르포라는 〈바실리오〉나 〈베레니체〉를 성공시킨 유명 작곡
가인데, 파리넬리의 성악 선생님으로 더 잘 알려져 있어요.

설마 이렇게 급조된 오페라단에 헨델이 타격을 받았을까요?

생각보다 만만치 않았습니다. 귀족 오페라단은 스타 성악가의 라인업
이 중요하다는 점을 간파해 헨델의 회사에서 스타를 모조리 빼갑니다.
뿐만 아니라 헨델이 섭외에 실패했던 파리넬리를 데려오는 데 성공해
요. 영화 〈파리넬리〉의 한 장면에선 파리넬리가 '울게 하소서'를 부를
때 숨이 막힌 헨델이 가발까지 벗어 던질 정도로 감탄합니다. 그렇게

영화 〈파리넬리〉의 한 장면
오른쪽이 파리넬리, 왼쪽이 헨델이다. 당시
파리넬리는 모든 오페라 제작자가 탐내는
카스트라토였지만 헨델은 파리넬리를 영입하는 데
실패한다.

탐내던 카스트라토인데 경쟁사가 보란 듯이 데려왔으니 아마 속이 뒤집혔겠지요.

헨델은 왜 그렇게 스타 성악가들을 모조리 빼앗긴 건가요? 돈 때문인가요?

귀족 오페라단이 돈을 엄청나게 쏟아붓기도 했죠. 하지만 음악 작업을 할 때마다 독재적이고 다혈질로 굴었던 헨델의 성격도 스타들의 이탈에 단단히 한몫을 했으리라고 봅니다. 실제로 쿠초니도, 세네시노도 오랫동안 헨델에게 쌓아온 반감 때문에 귀족 오페라단에 합류했죠. 헨델에겐 스트라다밖에 안 남아요. 쿠초니에게 밀려 떠났던 두라스탄티가 의리를 지켜서 다시 돌아오긴 하지만 나이가 들었으니 스타성 면에서 많이 모자랐습니다.

반대파도 인정하는 음악가

왕족과 귀족의 합동 공세를 받았으니 당연히 헨델이 혹독한 시련을 겪었으리라 보는 분이 많을 텐데, 회사는 휘청였어도 헨델을 주저앉힐 만큼은 아니었어요. 헨델 개인적으로는 돈을 잘 벌었고 명성도 탄탄하게 유지했지요. 옥스퍼드 대학 음악 축제에 초청되어 공연을 한 적도 있었습니다. 오라토리오 세 편을, 공연 횟수로 따지면 다섯 번 무대에 올렸죠. 〈에스더〉 2회, 〈아달랴〉 HWV52 2회, 〈드보라〉가 1회 공연되었어요.

대학 음악 축제에서 공연하는 게 대단한 일인가요?

당시 옥스퍼드 대학은 토리당의 본거지였거든요. 하노버 왕조에 충성 서약을 하지 않은 영국 국교회의 성직자들이 여기 다 모여 있었어요.

토리당이면 휘그당의 반대파 아니었나요? 헨델은 휘그당의 마스코트라고 하셨던 것 같은데….

맞아요. 자존심을 접으면서까지 헨델을 섭외해 옥스퍼드 대학 음악 축제에서 공연을 해달라고 부탁한 겁니다. 한 번도 아니고 다섯 번이나 말이지요. 원래 〈드보라〉도 2회 공연될 예정이었는데 현지 사정으로 한 회가 취소되었다는군요. 시내는 공연을 보러 온 관광객들로 꽉 찼다고 합니다. 정치의 틀에 갇히기에는 너무 매력적인 음악이었달까요. 모두가 헨델의 음악 앞에서는 당파 싸움도 잠시 잊었습니다. 적어도 음악은 토리당과 휘그당 양측에 다 인정받았다고 볼 수 있어요.

듣고 보니 확실히 명예로운 일이었겠어요.

명예도 명예고, 수입도 어마어마했습니다. 신문 기사에 따르면 이 다섯 번의 공연에 3천 7백 명이 몰려들었고 헨델은 2,000파운드를 벌었다고 해요. 왕립 음악 아카데미 시절에 왕이 지원하던 금액이 연간 1,000파운드잖아요? 그 두 배나 되는 금액을 반대파의 본거지에서 벌어들인 거예요.

이때 공연했던 곳이 아래 사진의 셸도니언 극장입니다. 헨델이 직접 작품을 상연했던 극장 중에서는 그 시기 모습 그대로 남아 있는 유일한 곳이에요. 나머지 극장은 그림으로만 전해옵니다.

새로운 극장에서 방어전을 펼치다

헨델과 하이데거가 새 회사를 처음 세웠을 때 왕의 극장을 5년간 사용하기로 계약했지요. 5년이 지나자마자 귀족 오페라단이 이 극장을 빼앗습니다. 프레더릭 왕자가 주도하는 귀족 오페라단의 정치 권력이 헨델의 회사보다 더 셌던 거죠.

옥스퍼드 대학의 셸도니언 극장
고대 로마의 건축 양식을 본떠서 17세기 중반에 세워진 극장으로, 기둥을 하나도 사용하지 않아 건축학적으로 손꼽히는 건물이다. 현재까지도 강의, 음악회, 학위 수여식과 같은 중요한 행사들이 열린다.

그럼 이제 어디에서 공연을 올리죠? 귀족 오페라단이 쓰던 링컨스 인 필즈 극장으로 가나요?

존 리치의 초상(추정), 18세기
18세기 런던의 연극 문화에 중요한 영향을 미친 감독이자 자본가로, 흔히 '스펙터클'이라 불리는 특수효과를 주특기로 내세운 작품을 올리기 적합한 극장들을 건립했다.

아니요, 이 시기에 새로운 극장 하나가 더 생깁니다. 귀족 오페라단이 쓰던 링컨스 인 필즈 극장의 소유주 존 리치가 새로 건립한 코번트 가든 극장이에요. 다음 페이지 그림에서 당시 코번트 가든으로 들어가는 존 리치의 모습을 보세요.

왜 저렇게 사람들로 붐비나요?

존 리치의 이름값 때문입니다. 링컨스 인 필즈 극장에서 〈거지 오페라〉를 상연했잖아요? 〈거지 오페라〉가 벌어다 준 돈으로 코번트 가든 극장을 세웠거든요. 오늘날로 치면 케이팝 그룹을 만들어 성공한 엔터테인먼트 기획자가 새 사업을 벌이기 시작하는 현장인 겁니다. 과연 극장을 어떻게 지었을지 궁금해하는 사람들이 많았지요.

지금도 런던에 가면 코번트 가든 극장을 볼 수 있어요. 오늘날의 정식

토마스 쿡, 1732년 12월 리치의 의기양양한 코번트 가든 입성, 1809년
윌리엄 호가스의 원본 그림을 바탕으로 제작된 판화. 요란한 입장 행렬에서 당시 존 리치의 명성이 얼마나 높았는지 엿볼 수 있다.

명칭은 왕립 오페라 극장이죠. 1808년 화재로 소실된 후 다시 지은 건물이지만, 영국 왕립 오페라단, 발레단과 오페라 극장 오케스트라가 상주하는 상징적인 곳입니다.

코번트 가든 극장은 원래 연극을 상연했는데 왕의 극장을 뺏긴 헨델이 1734년에 본거지를 옮겨 오면서부터 오페라 전용 극장이 됩니다. 나중에 여기서 대표적인 오라토리오도 많이 올려요.

〈거지 오페라〉로 조롱을 당했었는데 〈거지 오페라〉로 벌어들인 돈으로 만든 극장으로 쫓겨나다니… 우연치고는 조금 가혹하네요.

맞아요. 기분이 좋지 않았을 거예요. 하노버의 카펠마이스터였던 헨

델이 런던에 처음 왔을 때를 기억하나요? 온통 여왕 극장에 마음이 쏠려 있었잖아요. 그때가 1710년이었으니 20년 넘는 시간 동안 쭉 작품을 올렸던 극장을 정치 싸움으로 뺏긴 겁니다.

그러게요. 꿈을 이룬 곳이었는데 말이에요.

그래도 코번트 가든 극장 자체는 다른 극장보다 훨씬 발전된 형태였습니다. 더 많은 관객을 수용할 수 있었고 오케스트라를 위한 공간 역시 넓어졌죠. 연주자뿐 아니라 동료, 극장 관리자, 출연하지 않는 배우에게까지 모두 자리가 돌아갈 정도였다는군요.

코번트 가든의 왕립 오페라 극장
코번트 가든은 본래 런던의 특정 지역을 부르는 이름으로, 13세기경에는 농지로 사용되었으며 17세기에는 청과 및 꽃 시장이 들어섰다. 오늘날에도 인근의 특색 있는 시장과 왕립 오페라 극장을 보기 위해 많은 관광객들이 방문하고 있다.

오페라 극장의 구조

코번트 가든 극장의 구조를 그린 오른쪽 페이지의 그림을 한번 볼까요? 당시 오페라 극장 무대와 객석이 어떤 구조로 이루어졌는지 이해할 수 있는 좋은 예입니다.

일단 무대를 먼저 봅시다. 맨 뒤편에 분장실이 있고, 중간엔 배경무대가 있는데 나중에 추가로 지은 무대예요. 그 앞의 본무대를 보시면 배경그림이 여러 장 준비되어 있는 게 보이죠? 이 그림을 밀면 이야기의 배경이 바뀔 때마다 배경그림을 바꿀 수 있어요. 다양한 배경그림을 활용할 수 있도록 만든 무대장치죠.

앞무대는 프로니시엄 형태로 되어 있어요. 프로니시엄은 관람석에서 바라봤을 때 액자처럼 보여서 흔히 액자무대라고도 부르는 구조입니다. 보통 가장 일반적인 앞무대 형태지요.

관객이 앉는 좌석은 오케스트라석부터입니다. 그 앞에 오케스트라라는 이름의 공간이 있죠? 오늘날 오케스트라가 그 이름을 가지게 된 건 연주자가 들어가던 자리 이름이 '오케스트라'였기 때문이에요.

오케스트라가 특별한 뜻을 가진 게 아니라 그냥 연주자들이 앉던 자리를 가리키는 단어였군요? 신기한데요.

오늘날 음악에서 쓰이는 용어를 돌이켜보면 그런 단어가 종종 눈에 띄어요. 앞서 말씀드렸듯 오페라도 그냥 작품이라는 뜻만 가리켰던 단어가 다른 의미로까지 확장된 거고요. 아무튼 오케스트라석이나

분장실

배경무대

공중 무대장치를
위한 공간

목공소 의상실 화실

특별
관람석

박스석

객석

무대

앞무대

오케스트라

오케스트라석

객석

벤치석

배우
휴게실

코번트 가든 극장의 구조

설계도로 미루어보아 당시 코번트 가든 극장은 가로 53미터, 세로 29미터 정도 크기로 추정된다.
배경무대 뒤의 분장실은 주연 배우들이 사용했고, 벤치석과 가까워 관객들과 섞일 가능성이 있는
배우 휴게실은 어린 조연 배우들이 대기하는 공간이었다. 리허설을 위한 공간은 아래층에 위치했다.
앞무대 쪽으로 돌출된 특별 관람석은 일반 박스석보다 화려하게 장식되었다.

벤치석, 그리고 위층에 있는 객석들은 지금 극장에 가도 그대로예요. 전체 형태 역시 현대의 일반 공연장처럼 부채꼴 모양입니다. 부채꼴 모양의 설계가 음향이 퍼지기에도, 시선을 무대로 집중하기에도 탁월해요. 무대 설계자들이 아무리 특이한 구조를 고안해내려고 노력해도 시선이나 음향을 세심하게 고려하면 결국 부채꼴 형태의 변형으로 그친다네요.

앞무대 옆에 있는 구조물은 뭔가요?

특별 관람석입니다. 그 옆에도 박스석이 쭉 이어져 있죠. 발코니 형태로 되어 있는데, 특별 관람석에는 특히 화려한 장식을 더했지요. 좌석은 왕의 전용 좌석으로 쓰였습니다.

그런데 좀 이상해요. 박스석에 앉아 있으면 공연이 눈에 잘 들어올까요? 배우들의 옆모습만 보게 되는 거 아닌가요?

맞아요. 박스석이 비싸고 인기가 많았단 사실은 많은 귀족들이 극장을 찾은 이유가 단순한 공연 관람만이 아니었다는 걸 뜻합니다. 공연 중에 자기들끼리 박스석을 오가며 사교 활동에 신경을 썼던 거지요. 특별 관람석의 기능도 재미있어요. 거기 앉으면 자신의 모습을 모든 관객에게 전시할 수 있거든요. 사람들은 공연 내내 왕의 모습까지 함께 보게 되는 겁니다.

분쟁의 소용돌이
속에서

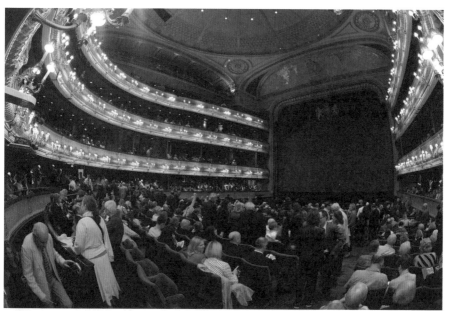

(위)왕립 오페라 극장 내부
(아래)오페라 극장 박스석 시야
박스석에서 공연을 보면 배우들의 옆얼굴만 보게 된다.

권위를 선전하는 용도로 쓰였군요.

목공소나 화실, 의상실이 모두 지붕에 위치했다는 것도 흥미로워요. 무대효과를 제어하는 장치들도 천장에 많이 설치되어 있었습니다. 옛날 오페라 극장을 다룬 영화를 보면 지붕에서 얼기설기 얽은 목재 구조 사이로 무대를 내려다보는 시점이 자주 등장해요. 무대 기술자의 시점인 거죠.

끝나지 않는 귀족 오페라단의 공세

귀족 오페라단의 공세는 끝날 줄 모르고 계속돼요. 본거지를 코번트 가든 극장으로 옮긴 1734~1735년 시즌에 헨델은 〈아리오단테〉 HWV33와 **〈알치나〉 HWV34**를 작곡해 무대에 올려요. 여기에 귀족 오페라단이 〈오토네〉로 맞불을 놓습니다.

아니, 〈오토네〉는 헨델의 작품 아닌가요?

그렇습니다. 헨델의 최신작 대 옛 히트작의 경쟁 구도가 된 거예요. 게다가 귀족 오페라단이 올린 〈오토네〉의 수익 중 헨델이 챙길 수 있는 이익은 하나도 없었어요. 요즘 상식으로는 있을 수 없는 일이죠. 지금은 어떤 작품이 공연되면 보통 작곡가에게 저작권료가 돌아가잖아요. 최근의 대중음악도 저작권을 꽤 까다롭게 적용하고요.

자기 작품끼리의 경쟁이라니… 제가 헨델이었다면 너무 슬펐을 것 같아요.

무척 괴로웠겠지요. 그래도 경쟁에서 이기기 위해 안간힘을 썼습니다. 이를테면 사순절에 귀족 오페라단은 문을 닫았지만 헨델은 쉬지 않고 오라토리오를 올렸어요. 40일 동안 〈에스더〉를 6회, 〈데보라〉를 3회, 〈아달랴〉를 5회 공연했죠. 다음 시즌에도 새 오페라를 세 편이나 더 작곡해 상연하고요. 이 시즌부터는 막간에 헨델이 직접 나서서 오르간 협주곡을 연주하기까지 해요.

헨델이 직접 무대에 등장했다고요?

당시 런던에서 모르는 사람이 없을 정도로 유명 인사였으니 직접 오르간을 연주하는 모습을 보여주는 게 흥행에 확실히 도움이 되었을 겁니다. 게다가 바로크 시대 협주곡은 독주자가 솔로 부분에서 즉흥적으로 기량을 마음껏 뽐낼 수 있거든요. 어려서부터 오르간 연주에 뛰어났던 헨델은 틀림없이 청중들을 즐겁게 해주었을 거예요.

오페라에 오르간 협주곡까지… 반응은 좋았겠어요.

맞습니다. 다음 시즌에는 오페라뿐 아니라 협주곡 **〈알렉산더의 향** **연〉** HWV318도 작곡해 1736년 2월 19일부터 상연했는데 아주 큰 성공을 거둡니다. 3월 16일에는 프레더릭 왕자 부부가 공연을 보고 얼

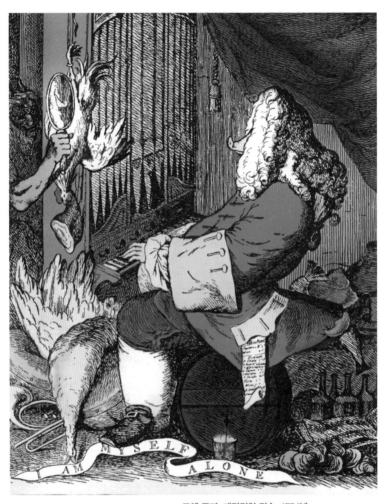

조셉 구피, 매력적인 짐승, 1754년
헨델과 사이가 틀어진 화가 조셉 구피는 헨델의
폭식을 조롱하는 캐리커처를 그렸다.

마나 좋아했던지 헨델이 오르간 협주곡을 한 번 더 연주했다는 기록
도 있습니다. 헨델은 여기서 만족하지 않고 〈알렉산더의 향연〉에 이
탈리아 노래를 넣는 각색도 해요. 이즈음 회사에 합류한 카스트라토

아니발리를 등장시키기 위해서였죠.

이 정도면 귀족 오페라단도 타격을 입었겠네요.

그래도 헨델은 방심하지 않았어요. 1736~1737년 시즌에는 그 어떤 때보다 야심차게 열두 편의 작품을 무대에 올립니다.

헨델이 엄청 빠르게 작곡하는 편인 거 맞지요?

그렇긴 한데, 사실 그럴 만도 해요. 당시 오페라는 오늘날의 막장드라마와 꽤 닮은 부분이 있기 때문입니다. 드라마마다 삼각관계나 출생의 비밀 같은 요소가 계속 나오는 것처럼 오페라도 다 내용이 비슷비슷했어요. 등장인물도 많지 않았고요.
이탈리아 오페라 각본가 피에트로 메타스타시오의 예를 들어볼까요. 원래 변호사 사무실에서 일하다가 니콜라 포르포라에게 오페라의 대본을 써주면서 명성을 떨치게 된 인물이지요. 메타스타시오의 대본은 인기가 어찌나 많았던지 대본 하나에 열 편이 넘는 오페라가 나왔다고 해요. 특히 〈올림피아드〉라는 대본의 경우 60여 명의 작곡가가 그 대본으로 오페라를 만들었습니다.

와… 공장처럼 작품을 계속 찍어내는 게 가능했군요.

대중적으로 성공한 대본이 있으면 그걸 여럿이서 계속 돌려쓴 거죠.

부디 그 대본을 제게도 주시겠습니까!

청중들은 당연히 이 사실을 이미 다 알고 보는 거고요. 그때는 통했을지 모르지만 안타깝게도 지금은 그게 바로크 시대 오페라의 한계라고 지적 받습니다.

상처뿐인 승리

그런데 언제까지 이렇게 싸우는 건가요? 분명 이탈리아 오페라의 인기가 한풀 꺾였다고 하셨던 것 같은데요.

맞아요. 오래가지 못합니다. 특히 귀족 오페라단은 탄생부터 음악보다 정치에 초점을 두었잖아요. 과연 좋은 작품이 나올 수 있었을까요?

그렇지 않았습니다. 소모적인 경쟁만 계속하던 두 회사 모두 재정난에 시달렸죠. 결국 귀족 오페라단이 1737년에 먼저 파산해요. 설립된 지 겨우 5년 만의 일입니다.

헨델이 이겼군요!

이겼다고 하기엔 헨델이 입은 상처 역시 이만저만이 아니었죠. 일단 건강이 몹시 나빠집니다. 1737년 52세의 헨델은 급성 발작을 일으키며 쓰러졌습니다. 신문에는 류머티즘성 관절염이라고만 보도됐는데, 정확하게는 마비였다는군요. 오른손 네 손가락을 못 썼대요. 한동안 정신이 오락가락하는 등 심리적으로도 불안정했다는 설이 있어요.

얼마나 스트레스를 받았기에 그랬을까요….

헨델의 건강 악화는 전 유럽에서 화제가 되었어요. 헨델에 대해 프로이센과 네덜란드의 왕족끼리 주고받은 편지가 남아 있는데, "헨델의 전성기가 끝났고, 영감도 바닥났으며 취향은 시대에 뒤떨어진다"라는 내용이에요. 그렇게 오페라를 잘 써내고 활력이 넘치던 사람까지 방전시킬 만한 싸움을 해왔던 거예요.

모든 증상이 과로에서 온 게 분명했으니, 헨델은 프로이센의 아헨 지방으로 휴가를 떠났습니다. 그곳에서 온천욕을 하며 좀 쉬었죠. 다행히 좀 쉬고 나니 놀라울 정도로 빠르게 건강을 되찾았습니다. 발작을 일으킨 지 1년 만에 건반 악기를 연주할 수 있을 정도로 회복했어요.

스웨덴 스톡홀름에서 2009년 공연된 〈세르세〉 실황
스웨덴 스톡홀름에 위치한 극장 스웨덴 왕립
오페라에서 메조 소프라노 카타리나 카르노스가
남자주인공인 세르세 역을 연기하고 있다.
〈세르세〉는 고대 페르시아의 왕 세르세가 자신의
약혼자 아마스트레 공주를 배신하고 동생의 연인인
로밀다를 사랑하게 되면서 벌어지는 이야기를
다룬다.

정말 스트레스는 만병의 근원이군요. 이제 헨델도 좀 편해지나요?

이탈리아 오페라의 인기는 완전히 꺾인 후였으니 잠깐 쉬어갈 법도 한데, 헨델은 쉽사리 포기하지 못하고 1741년까지 오페라를 계속 만들었어요. 〈세르세〉 HWV40가 이때 나왔죠.

이 작품은 1738년 초연 당시엔 실패합니다. 그래도 지금은 〈리날도〉, 〈줄리어스 시저〉와 함께 가장 많이 상연되는 헨델 오페라 중 하나예요. 들어보면 이해가 가요. 선율이 무척 아름답거든요. 짧은 레치타티보와 이어지는 '**그 어떤 나무 그늘도**'라는 아리아가 특히 유명합니다. 당시엔 카스트라토가 불렀어요. 지금은 소프라노가 부르고요. 다음의 가사를 한번 살펴볼까요? 왠지 헨델이 처한 상황을 빗대는 듯도 합니다.

'그 어떤 나무 그늘도(라르고)' (〈세르세〉 중에서)

내 사랑하는 플라타너스의	Frondi tenere e belle
아름답고 부드러운 잎사귀들이여,	del mio platano amato,
그대를 위해 운명은 반짝인다.	per voi risplenda il fato.
천둥, 번개, 태풍이라 할지라도	Tuoni, lampi e procelle
그대의 고귀한 평화를 범하지 못하리,	non v'oltraggino mai la cara pace,
사나운 남풍도 그대를	nè giunga a profanarvi austro
모욕하지 못하리.	rapace.

그 어떤 나무 그늘도	Ombra mai fu
이토록	di vegetabile
고귀하고 다정하며	cara ed amabile,
상냥하지 않았네.	soave più

아무튼 그 왕족들의 편지는 너무 섣부른 이야기였다는 게 현대에 와
서 증명이 되었네요.

헨델의 화려한 재도약을 미리 알았다면 결코 그런 편지를 쓰지는 못
했겠지요. 당시 사람들은 이제 헨델의 전성기가 끝났다고 여겼습니다.
그러나 헨델이 진정 위대한 대가로 자리매김하는 건 지금부터입니다.

헨델은 보논치니와의 경쟁에서 승리했지만 오페라의 인기가 식어가고 경쟁사들이 등장하면서 위기를 맞이한다. 그러나 음악의 거장답게 새로운 시대의 요구에 빠르게 적응하며 도약을 시도한다.

왕립 음악 아카데미의 해체	보논치니의 〈카밀라〉로 인기를 얻은 링컨스 인 필즈 극장이 왕립 음악 아카데미의 경쟁사로 등장. ⋯→ 존 게이의 〈거지 오페라〉는 왕립 음악 아카데미와 상류층을 풍자하고 해학적으로 고발해 큰 인기를 끌게 됨. 참고 1928년 극작가 베르톨트 브레히트는 작곡가 쿠르트 바일과 함께 〈거지 오페라〉를 패러디한 〈서푼짜리 오페라〉를 만듦. 적자로 운영되던 왕립 음악 아카데미는 왕실과 귀족의 후원이 중단되고 위신이 떨어지면서 1729년에 해체됨.
헨델 음악의 변화	헨델은 공연 기획자 존 제임스 하이데거와 새로운 회사를 설립. ⋯→ 관객은 여전히 있었지만 점차 정통 오페라의 인기가 식어감을 느낌. 변화에 적응하기 위해 10년 가까이 이탈리아 오페라와 영어 오라토리오를 병행함. 오라토리오 〈에스더〉, 〈드보라〉가 큰 성공을 거둠. ⋯→ 옥스퍼드 대학 축제에 초청되는 등 음악만큼은 당파 싸움을 뛰어넘을 정도로 인기 얻음. 참고 사순절: 예수의 고난을 기리며 금욕적인 생활을 하는 시기. 이때 오페라는 올릴 수 없었지만 무대 연기 없이 경건한 성경 메시지를 전달하는 오라토리오는 상연할 수 있었음.
귀족 오페라단의 등장	조지 2세의 아들 프레더릭 왕자를 필두로 한 귀족 세력이 헨델을 견제하기 위해 설립. 링컨스 인 필즈 극장을 본거지로 함. 파리넬리를 영입하며 성공 가도를 달림. ⋯→ 귀족 오페라단에게 왕의 극장을 뺏긴 헨델은 코번트 가든 극장으로 옮겨 음악 활동을 시작함. 참고 코번트 가든 극장은 오늘날 왕립 오페라단, 발레단, 오페라 극장 오케스트라가 모두 상주하는 상징적인 극장이 됨. 소모적인 경쟁 끝에 귀족 오페라단은 파산하고 헨델은 건강이 악화됨.

V

쇼비즈니스의
꺼지지 않는 불꽃
- 영원히 사랑받는 거장의 음악

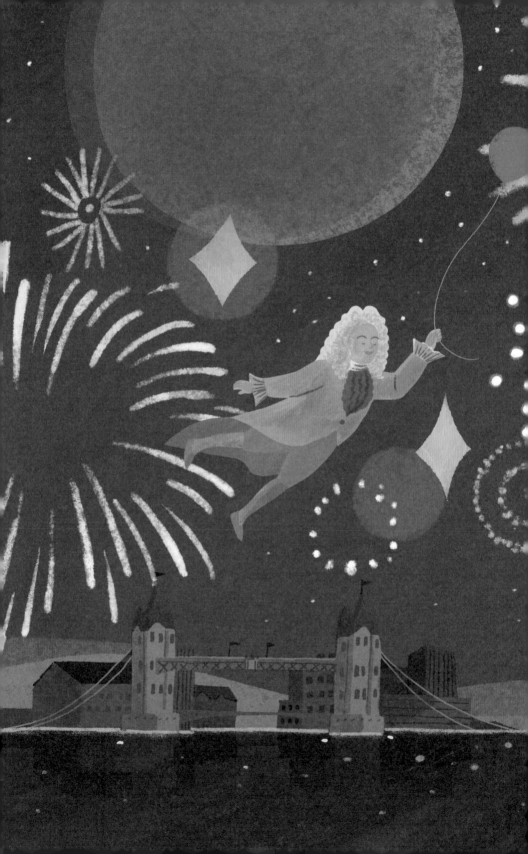

색색의 불꽃들이
넓은 강의 수면에 반사되는 모습을 봐

런던의 상징인 템스강 기슭에 모인 사람들의 마음에 음악으로 만들어진 불꽃을
터뜨리며 헨델은 위대한 영국 작곡가로 자리매김한다.

결국 헨델이 그려낸 음표 하나하나는 길고 매끄러운 오선지를 타고 흘러
영국 전역에 퍼질 수 있었다.

이는 사랑과 진심, 그리고 진실이 한데 모여 서로의 손을 단단히 맞잡고 이뤄낸
찬란함이었다.

버려진 노래여, 너는 남았구나!
이제 너도 흩어져
사라진 지 오래인 꿈의 영상을 찾아라.

－ 하인리히 하이네, 「꿈의 영상들」 중

01

커리어의 정점

#지원 기금과 조각상 #〈사울〉 #〈메시아〉
#자선 활동

헨델의 가장 위대했던 한때로 곧바로 들어가기 전에, 잠시 오늘날의 예시에 비춰 헨델이 어떤 입장에 있었을지 생각해보면 좋겠어요. 이제 우리나라에서도 방송에 외국인이 출연하는 경우를 종종 볼 수 있죠? 외국인만 나와 한국에 대해 이야기하는 프로그램이 꽤 인기를 끌었고요.

저도 가끔 봤어요. 외국인 출연자가 우리나라에 애정을 표현하면 괜히 더 기쁘더라고요.

그걸 생각하면 영국 대중에게 헨델이 어떻게 받아들여졌을지 유추할 수 있어요. 물론 지금껏 봤던 것처럼 어떤 귀족들은 외국인인 데다가 부유하고 인기가 많은 헨델을 싫어했죠. 하지만 일반 대중의 마음은 조금 달랐을 겁니다. 독일에서 온 작곡가가 귀화해서 영어까지 완벽하게 구사하며 아름다운 음악을 숱하게 작곡하다니, 자부심 강한 영국 사람들은 뿌듯하지 않았을까요?

듣고 보니 저라도 그랬겠어요. 괜히 더 응원하고 싶었을 것 같고요.

헨델 스스로도 영국 사회의 구성원으로 인정받기 위해 많이 노력했어요. 영어를 배우고 귀화도 했으니 말입니다. 거기서 끝나지 않았습니다. 어려운 사람을 돕기 위한 자선 활동에 능력과 자산을 많이 쏟아부었지요.

영국인으로 받아들여지는 거장

1738년에 '음악가와 음악가의 가족을 위한 지원 기금'이라는 단체가 결성됩니다. 이름 그대로 경제적인 어려움을 겪는 음악가를 돕는 단체예요. 이 단체에서 자선 공연을 주도한 사람은 헨델이었습니다.

자기 공연 하기도 바쁘지 않았나요?

그렇죠. 그럼에도 시간을 쪼개 자선 공연을 주도하게 된 계기가 있었어요. 헨델의 악단에 있었던 오보에 주자 하나가 형편이 워낙 안 좋았다고 합니다. 헨델은 처음엔 자기와 함께 일하던 음악가의 가족을 돕고 싶다는 소박한 마음으로 자선 공연을 열었죠. 그러다 나중에 일이 커져 자선 단체의 결성까지 이른 겁니다. 228명이나 되는 음악가들이 헨델의 요청으로 동참했습니다. 그중엔 앞서 나왔던 〈요정 여왕〉의 작곡가 헨리 퍼셀의 맏아들 에드워드 퍼셀도 있었지요.

지금껏 야심 많은 음악가로만 생각했는데 그런 따뜻한 면이 있었군요.

뜻을 같이하는 동료들에겐 큰 애정을 보였죠. 놀랍게도 헨델이 결성한 이 단체는 아직까지 영국에서 음악에 관련된 가장 오래된 자선 단체로 남아 있습니다. 이름은 '영국 왕립 음악가 협회'로 바뀌었어요. 이후 리스트, 멘델스존, 드보르자크, 클라라 슈만 등 이름만 대면 알만한 음악가들이 이 협회의 회원으로 이름을 올리며 헨델의 뜻을 이어갔습니다.

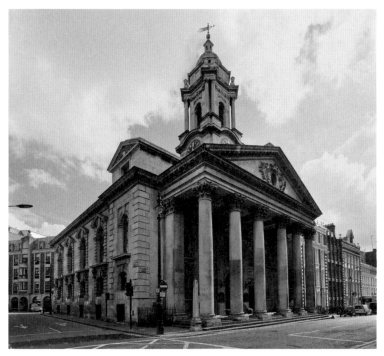

런던의 세인트 조지 교회
매년 3~4월 런던에서 열리는 헨델 페스티벌의
공연 중 대다수는 세인트 조지 교회에서 이루어진다.
1720년대에 세워진 교회로, 헨델이 세상을 떠날 때까지
다닌 곳으로도 알려져 있다. 말년에 활발하게
자선 활동을 했던 헨델의 유지를 그대로 이어받아
여러 자선 프로그램을 운영하고 있다.

와… 영향력이 엄청났는데요?

대단하죠. 영국인들이 지금 헨델을 그토록 사랑하는 게 이해가 됩니다. 좀 과장하자면 애국심과 비슷할 정도지요.

당시 헨델의 위상을 잘 보여주는 사건이 있어요. 런던에 있는 복스홀 가든은 현재 가보면 작고 평범한 공원이지만 헨델이 살던 때에는 런던 사교 생활의 중심지였어요. 17세기 중반부터 200년가량은 공공음악회를 비롯한 대중 행사가 활발하게 열렸다고 합니다. 좋은 옷을 골라 입고 삼삼오오 모여 음악을 듣고 놀던 이곳에, 운영자인 조너선 타이어스가 오른쪽 페이지의 아래 그림처럼 대리석으로 된 헨델의 조각상을 세웁니다. 그림 오른쪽을 보면 조각상이 하나 있죠? 이게 헨델의 조각상이에요. 수많은 사람들이 지나다니며 볼 수 있었죠. 오늘날엔 런던의 빅토리아앨버트미술관에 소장되어 있습니다.

헨델이 자기 모습을 본뜬 대리석 조각상이 서 있는 걸 보고 왠지 민망해했을 것 같아요.

사실 굉장히 이례적인 일이죠. 이 시기에는 대리석의 값도 상당했던 데다 생존 인물을 조각하는 경우는 왕이나 높은 귀족 정도였거든요. 게다가 이 조각상을 만든 루이 프랑수아 루빌리악은 보통 조각가가 아니었습니다. 로코코 양식으로 작업한 영국 조각가를 훌륭한 순서대로 꼽을 때 무조건 다섯 손가락 안에는 들어간다 해요. 그러니 헨델의 위상이 어느 정도였는지 가늠할 수 있겠죠?

쇼비즈니스의
꺼지지 않는 불꽃

(오른쪽)루이 프랑수아 루빌리악, 헨델의 조각상,
1738년
격식을 차리지 않은 복장에 편한 자세를 취한
친근한 모습으로 묘사되어 있다.
(아래)J.S.멀러·S.웨일, 복스홀 가든의 남쪽 길에
있는 개선문과 헨델의 조각상
헨델의 조각상과 개선문을 비교하면 조각상의
대략적인 크기를 파악할 수 있다.

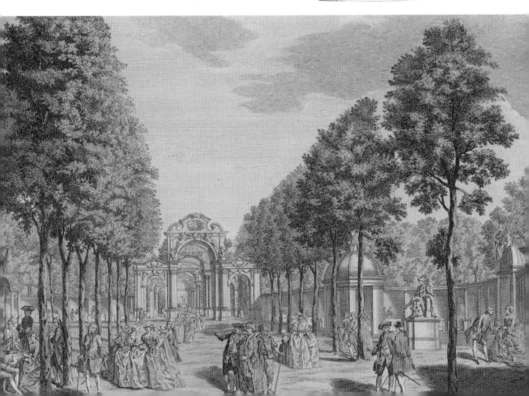

오페라의 인기는 좀 식었을지 몰라도 헨델이란 음악가 자체에 대한 관심은 여전했군요.

헨델만의 오라토리오

앞서 1738년에 〈세르세〉 초연이 흥행하지 못했다고 말씀드렸지요? 그런데 소속된 성악가들의 출연료로 나가는 비용은 변함없이 막대했어요. 수지타산이 안 맞으니 사업이 제대로 돌아갈 리가 없습니다. 결국 헨델의 동업자인 하이데거가 가수들에게 약속했던 보수를 지급할 수 없다고 통보합니다. 그러자 가수들은 모두 네덜란드나 이탈리아로 떠나버려요.

그래도 바로 떠나버리다니, 너무 매정한 거 아닌가요?

성악가 입장에서는 한 살이라도 젊을 때 보수가 확실한 무대를 찾아가는 게 당연했어요. 겉으로 보여지는 게 중요한 직업인 만큼 나이가 들면 몸값이 떨어졌거든요. 〈세르세〉의 예약이 차지 않는 걸 보자 스트라다처럼 무던한 성격으로 오래 남아 있었던 이들마저 헨델을 떠납니다. 자본도 부족한데 사람까지 하나둘 사라져간 겁니다.
이 상황에서 헨델이 대안으로 떠올린 게 바로 오라토리오예요. 스타 독창자가 필요한 오페라와 달리 오라토리오는 합창이 주도하니까요. 극장이 쉬는 사순절에 오라토리오를 상연한 적은 있었지만, 이제 정규 시즌까지 오라토리오로 채워야 손실을 만회할 수 있지 않을까 생

각한 거죠. 그래서 작곡한 작품이 〈사울〉 HWV53입니다. 〈사울〉은 이듬해 3월부터 석 달 동안 무대에 올라요.

왠지 헨델이 위기에 처할 때마다 오라토리오가 구해주는 느낌이 들어요. 이번에도 그럴까요?

다행히 그랬습니다. 첫 공연에 조지 2세가 자녀들을 데리고 참관했는데, 부인인 캐럴라인 왕비가 서거한 이후 처음 대중 공연에 모습을 드러낸 거였다고 해요. 두 번째 공연에는 프레더릭 왕세자 부부도 참석했고요.

프레더릭 왕세자라면 귀족 오페라단의 구심점 아니었나요?

네, 그렇지만 워낙 헨델의 음악이 좋으니 보러 오지 않곤 버틸 도리가 없었나 봅니다. 프레더릭 왕세자 부부는 이 시즌에만 무려 여섯 번이나 〈사울〉을 관람했다는군요. 오늘날 뮤지컬계에서는 이런 팬을 가리켜 '회전문 돈다'고 한대요. 좋아하는 작품을 몇 번이고 관람하는 걸 끝없이 도는 회전문에 비유한 거죠. 그 표현을 활용하자면 프레더릭 왕세자도 〈사울〉의 회전문을 돌았다고 할 수 있겠죠?

충성도가 엄청난 관객이었네요. 음악이 어땠길래 왕세자가 회전문을 돌 정도였을까요?

헨델의 오라토리오 역시 '헨델스럽다'고 할 만한 특징이 뚜렷합니다.

어떤 특징이 있는지 한번 짚어볼까요?

우선 독창 아리아는 자신이 잘 작곡하던 이탈리아 오페라의 아리아

와 비슷한 스타일이었습니다. 그러나 합창에서는 헨델 오라토리오만의

특징이 대단히 두드러져요. 헨델은 오라토리오 전체를 합창음악으로 만들었어요. 기존의 이탈리아 오라토리오에서도 가끔 합창이 나오지만 비중이 이렇게 크진 않았거든요. 그런데 헨델의 오라토리오는 합창이 완전히 주도합니다.

이미 왕실을 위해 작곡했던 앤섬들로 검증되었다시피 헨델은 합창음악 작곡에 탁월했어요. 합창음악이 매우 발달해 있던 독일 루터교의 영향권에서 성장했기에 오케스트라와 독주자들이 기악 연주로 함께 참여하는, 당시 독일에서 유행하던 다양한 합창음악 양식을 능숙하게 다룰 수 있었습니다.

루터교의 합창이 많이 특별했나요?

루터교가 독일에서 탄생하면서 코랄이라는 특유의 합창곡이 만들어져요. 그 코랄이 바흐를 비롯한 작곡가들의 작품에 큰 영향을 미쳤고요. 헨델은 어린 시절을 독일에서 보냈으니 고향의 코랄 합창을 마음에 품고 있었을 겁니다.

워낙 전 세계를 돌아다녀서 하마터면 헨델이 독일 출신이었단 걸 잊을 뻔했어요. 뿌리가 음악에 반영되었군요?

그렇습니다. 거기에 영국식 합창 전통도 녹여냈어요. 헨델은 합창을 극의 주인공처럼 적극 활용합니다. 합창을 통해 이야기의 흐름을 서술하거나 어떤 사건을 집중적으로 설명하죠. 뿐만 아니라 요즘 영화로 비

유하자면 극의 효과음이나 배경음악의 역할도 합창이 맡아요. 특히 아주 웅장한 영국식 합창 분위기를 활용해 개인의 감정 표현보다는 집단의 상호적인 감성을 이끌어내지요. 헨델은 영국 전통을 잘 계승하면서도 단순한 선율로 청중에게 즉각적인 감동을 줬습니다. 헨델의 오라토리오는 내용도 역동적이라 이런 특징과 딱 어울렸죠.

내용이 어땠는데요?

그리스 신화를 주요 소재로 삼았던 오페라와 달리 오라토리오는 종교적인 색채가 강한 장르예요. 특히 헨델의 오라토리오는 성경에서 가져온 이야기가 많았습니다.

그런데 역동적이라고요? 성경의 내용은 좀 고리타분하지 않나요?

전혀 아닙니다. 흔히 인류 역사상 가장 성공한 문학 작품이 성경이라 얘기해요. 인간 사회에서 일어날 수 있는 모든 종류의 이야기, 그러니까 사랑부터 정복, 증오, 배신, 복수까지 다 찾아볼 수 있습니다. 생각보다 훨씬 다채롭고 극적이에요.

그런 데다가 당시 영국 대중이 그리스 신화보다 성경 이야기를 더 좋아했어요. 명백한 이유가 있습니다. 일단 그리스 신화는 남의 나라 이야기처럼 들리지만 성경은 어려서부터 익숙하게 들어온 이야기라 이해가 쉬웠어요. 게다가 이 무렵은 영국이 세계정복에 나서기 시작하던 시대예요. 영국인들은 영국에서 태어난 것 자체를 신의 은총이라

여겼지요. 그러니 신에게 선택받은 민족의 이야기인 성경에 감정 이입하는 건 쉬운 일이었습니다.

관객들이 감정 이입할 수 있었던 성경 이야기라… 저는 성경을 잘 몰라서 어떤 이야기를 다뤘는지 궁금해지네요.

〈사울〉 이야기를 하던 참이었으니 그럼 〈사울〉이 어떤 내용을 다뤘는지 살펴볼까요?

질투와 증오, 사랑과 파멸

〈사울〉의 주요 등장인물은 네 명 정도로 압축돼요. 이스라엘의 왕 사울, 영웅 다윗, 다윗의 친구이자 사울의 아들인 요나단, 그리고 다윗을 사랑하는 사울의 딸 미갈입니다. 다윗과 골리앗 이야기는 워낙 유명한데, 혹시 아시나요?

네, '작은 고추가 맵다'와 비슷한 맥락으로 쓰이는 걸 들어봤어요. 작은 소년이 거인 장군을 이겼다는 이야기 아닌가요?

맞아요. 양치기 소년 다윗이 이스라엘을 공격해온 거인 장군 골리앗을 돌팔매를 던져 물리친다는 영웅 이야기죠. 〈사울〉은 그 후에 벌어진 이야기로, 총 3막으로 구성되어 있어요.
다윗이 골리앗을 이기고 돌아오자 이스라엘의 여인들이 다윗의 위대

니콜라 푸생, 다윗의 승리, 1628~1631년
프랑스 바로크 회화를 이끈 대표 화가인 니콜라
푸생은 주로 로마에서 활동하며 고전주의 경향이
짙은 주제의 그림들을 쏟아냈다. 이 그림 역시 로마
체류 시절 그려졌다. 다윗이 전투에서 골리앗의
머리를 베어 창에 꿴 채 궁에 귀환한 모습을 담았다.

함을 칭송하는 노래를 불러요. "사울은 천천이요, 다윗은 만만이로다"
라면서요. 하필이면 이 노래가 사울 왕의 무능함과 비교해 다윗을 추
어올리는 내용입니다. 천천과 만만이 각자가 죽인 적군의 수를 가리키
거든요. 그러자 사울 왕이 질투심에 휩싸여 몹시 분노하다가 아들인
요나단에게 다윗을 죽이라고 명령합니다.

제목을 보고 사울이 주인공인 줄 알았는데, 악역이었군요!

그렇습니다. 요나단은 다윗의 친구였기에 아버지에 대한 복종과 친구와의 우정 중 갈등하다가 친구를 택해요. 자기가 봐도 아버지가 질투에 눈이 멀어 제정신이 아니니까요. 여기까지가 1막입니다.

사울의 둘째 딸 미갈은 다윗이 골리앗을 이기고 돌아왔을 때 다윗에게 첫눈에 반해 2막에서 다윗과 부부의 연을 맺습니다. 미갈과 요나단이 다윗의 편을 들며 아버지 사울에게 맞서 겪는 이런저런 갈등이 2막의 주요 내용이에요.

최후에는 다윗과 사울 중 누가 이기나요?

다윗이 이기죠. 사울 왕은 전사하고요. 다윗은 자기를 죽이려고 했던 왕을 애도하며 선한 주인공다운 모습을 보입니다. 대제사장이 등장해 지난날 사울이 신에게 불복종해 잃어버린 모든 걸 다윗이 대신 되찾을 거란 메시지를 전하며 3막까지 끝이 납니다.

흥미진진한 이야기가 많이 들어가긴 했네요. 질투에 사랑, 우정, 죽음, 게다가 전쟁 장면도 있고….

다채롭죠. 그리스 신화를 다룬 오페라 못지않아요. 또, 줄거리만 다채로운 게 아니었어요. 음악의 구성 역시 어마어마합니다. 아까 〈사울〉이 3막으로 구성된다고 했죠? 앞에 서곡이 붙고, 1막이 6장, 2막이 10장, 3막이 6장이에요. 그런데 우리가 곧 들어볼 1막 2장만 따져봐도 무려 열다섯 곡이 들어가 있습니다.

한 장에 열다섯 곡이나요? 그러면 지루하지 않나요?

지금은 그렇게 느껴질 수도 있겠죠. 하지만 당시에는 얼마나 사람들이 열광했던지 오라토리오가 기대만큼 길지 않으면 티켓 값을 환불해달라는 요청이 빗발치기까지 했다네요. 게다가 오페라와 달리 오라토리오의 가사는 영어였어요. 바로 알아들을 수 있으니 훨씬 몰입이 잘되고 재밌었을 겁니다.

그러면 1막 2장을 이루는 열다섯 곡의 구성을 살펴보며 마지막의 **신포니아**를 한번 들어볼까요? 바로크 시대의 기악 합주곡을 보통 신포니아라고 불렀습니다.

〈사울〉 1막 2장의 구성

번호	음악 양식	제목
1	레치타티보	그가 온다
2	아리아	오, 신과 같은 젊음이여
3	레치타티보	들으십시오, 왕이여
4	아리아	왕이여, 당신의 은혜를 기꺼이 받드나이다
5	레치타티보	아, 경건하게
6	아리아	왕자로서의 비참한 생각
7	레치타티보	하지만 생각해봐, 이 영광이 누구에게 가는지
8	아리아	내가 경멸하는 출신과 운명
9	레치타티보	빛나는 한 쌍이여
10	아리아	피의 물결이 높게 흐른다
11	레치타티보	메랍, 태어나서 처음
12	아리아	내 영혼은 그런 생각을 거부하니
13	아리아	봐, 얼마나 경멸스러운 태도로
14	아리아	아, 사랑스러운 젊음이여
15	신포니아	(기악 합주곡)

쇼비즈니스의
꺼지지 않는 불꽃

맑은 실로폰 소리 같은 게 들리는데요?

네, 글로켄슈필이라는 악기예요. 프랑스에서는 카리용이라 부르죠. 말씀하신 대로 실로폰과 비슷한 악기입니다. 제가 어렸을 땐 학교에서 금속으로 된 건반을 두드리는 악기를 실로폰이라고 불렀는데, 정확한 이름은 글로켄슈필입니다. 원래 실로폰은 나무 건반으로 되어 있어요.

(왼쪽)실로폰 나무 건반을 두드려 소리를 낸다.
(오른쪽)글로켄슈필 금속 건반을 두드려 소리를 낸다.
(아래)카리용 교회 등의 종탑에 음계 순서대로 매달린 종을 카리용이라 부른다. 글로켄슈필은 카리용의 음색과 효과를 내기 위해 고안되었다.

그럼 이 소리는 금속 건반 소리란 말씀이시죠? 그런데 프랑스에서는 왜 이 악기를 카리용이라고 부르나요?

유래 때문이죠. 원래 글로켄슈필은 수도원 종탑에 매달려 중요한 날마다 연주되는 여러 개의 종이 내는 소리를 흉내내기 위해 만들어졌어요. 그 종의 이름이 카리용이고요. 악기의 모습 역시 17세기에 건반으로 개량되기 전에는 종을 여러 개 음계대로 매달아 연주하는 형태였습니다. 헨델 역시 이 악기를 카리용이라고 불렀다고 합니다.

헨델과 소년들의 노래

오른쪽 그림은 윌리엄 호가스가 그린 '오라토리오 합창단'입니다. 정가운데에 우스꽝스럽게 그려진 가발 쓴 남자가 바로 헨델이에요.

호가스라는 화가가 여러 번 나오네요. '유세'에서도 봤고 '거지 오페라'에서도 봤고…

우리나라로 치면 김홍도쯤 될까요? 영국 풍자화의 대가인 호가스의 그림 덕에 당시 런던의 생활상을 미화 없이 생생하게 볼 수 있지요. 특히 호가스는 미술품의 저작권에 관심이 많아 관련 법률을 만들어달라고 활발히 운동을 벌였습니다. 결국 1735년에 판화가를 보호하는 저작권 법령이 통과되었는데 그 별칭이 '호가스 법령'이었어요.

윌리엄 호가스, 오라토리오 합창단, 1732년
헨델과 소년 합창단을 풍자한 판화 작품이다.
헨델 머리 위쪽에 놓인 종이에 영어로 '〈유디트〉
오라토리오'라 쓰인 게 눈에 띈다.

음악계에선 아직 저작권 개념이 생기기도 전인데….

재미있는 사실이죠. 어쨌든 이 그림을 보면 남자아이들이 입을 동그
랗게 벌린 채 노래하고 있죠? 어른 소프라노 대신 남자아이를 무대에
세운 걸 풍자한 그림이에요.

이때도 로마에서처럼 여자 성악가를 무대에 세우지 못했던 건가요?

독창자로는 무대에 올랐어요. 그러나 합창단은 남성으로만 꾸며서 소년들이 소프라노 파트를 불렀습니다. 아무래도 오라토리오가 종교적인 주제를 다루는 음악이니까요.

배가 불룩 나온 헨델 옆에 작은 체구의 소년들이 붙어 하나같이 동그랗게 입을 벌리고 있으니까 귀여워 보여요.

모습은 귀여워도 그 목소리가 헨델의 음악과 화학 작용을 일으키는 순간의 감흥은 엄청나지 않았을까요?

숭고한 음악의 설교

〈사울〉이 성공하자 오라토리오에 확신이 선 헨델은 1738~1739년 시즌을 아예 오라토리오로 다 채웁니다. 시즌이 끝나고 사순절이 되자 역시 새 오라토리오 〈이집트의 이스라엘인〉 HWV54을 작곡해 올리고요.

그 전까지는 오라토리오가 사순절에도 극장을 열 꼼수 정도로 느껴졌는데 확실히 자리를 잡았나 봐요. 신작들도 〈사울〉에 이어서 계속 히트를 하나요?

〈사울〉만큼은 아니었어요. 오페라의 전성기에 비해 미지근한 반응이

었지요. 하지만 생각해보세요. 오라토리오에는 복잡한 무대장치와 화려한 의상이 필요 없잖아요? 즉 작품에 드는 비용 자체가 적었으니 수익만 따지면 상당히 성공한 셈이에요.

말씀을 들으니 오라토리오로 방향을 바꾼 게 좋은 전략이었네요.

이 시즌을 통해 헨델은 오라토리오라는 장르의 가능성을 확신하게 됩니다. 이때부터 헨델의 이미지도 아주 많이 바뀌어요. 뜻밖의 결과였죠.

이미지가 어떻게 변했나요?

원래 영국 사람들은 오페라 가수들이 극장에서 성경 구절을 가사로 노래한다는 것에 반감이 조금 있었어요. 스캔들을 몰고 다니는 성악가가 신성한 내용을 노래하는 행위가 영 불경스러웠던 거죠. 돈을 벌려고 성경까지 이용한다며 대놓고 비난하는 이들도 있었고요. 그런데 오해를 거두고 관점을 바꾸니 헨델이 숭고한 오라토리오를 통해 설교하는 도덕주의자처럼 보였던 거예요. 이전의 야망 넘치는 휘그당원 이미지에서 완전히 벗어난 겁니다.

그럼 이제 더 이상 오페라는 쓰지 않았나요?

1741년에 쓴 〈데이다미아〉 HWV42가 헨델의 마지막 오페라예요. 마찬가지로 그리스 신화가 소재였죠. 트로이 전쟁을 앞두고 벌어지는 영

웅들의 이야기인데, 헨델은 이후 오페라를 쓰지 않았습니다. 왕립 음악 아카데미 소속으로 〈라다미스토〉를 초연한 게 1719~1720년 시즌, 정확히는 1720년 4월이었으니 꼭 21년 만입니다.

사실 1719년 처음 왕립 음악 아카데미가 세워질 때 당국으로부터 인준받은 정관에는 이런 내용이 있었어요. "헨델은 21년 동안 런던에서 오페라를 상연할 수 있다". 어떤 학자들은 이 조항이 문자 그대로 '할 수 있다'라는 게 아니라 '해야 된다'라는 의무를 뜻한다고 해석해요. 그 해석에 따르면 헨델은 몇 년 전부터 오페라가 비전이 없다는 걸 알았지만 약속한 시기까지는 의무감으로 오페라를 놓지 않았다는 말이 되죠. 미련도 있었겠지만요. 그 이듬해 새로운 오페라 회사가 생겨 헨델에게 러브콜을 끈덕지게 보냈을 때도 응하지 않은 걸 보면 이 주장은 어느 정도 설득력이 있어요.

오페라가 헨델에게 족쇄였을 수도 있겠군요. 조금 아쉽기도 해요. 헨델 하면 오페라였는데요.

작곡은 그만뒀지만 오페라에 대한 애정은 여전했던 것 같습니다. 1741년 왕의 극장에서 새 오페라 시즌이 개막하자 헨델이 영국 땅에 발 디딘 이래 처음으로 주최자나 작곡가가 아닌 청중으로 그 자리에 참석했다는 일화가 전해져요. 관객석에서 무대를 즐기며 정말 행복해했다고 해요.

그 말씀을 들으니 확실히 헨델이 무거운 짐을 내려놓고 홀가분해진 것

처럼 느껴지네요.

맞아요. 그간 오페라를 올리면서 재정적으로, 심정적으로 얼마나 힘들었겠어요. 아무 걱정 없이 순수한 관객의 입장으로 돌아가 오페라를 즐기며 환하게 웃는 헨델의 모습을 상상해보면 마음이 찡해집니다.

〈메시아〉, 그 시대의 그 연주

아까 헨델에게 매달리던 오페라 회사가 여간 끈질겼던 게 아니었나 봅니다. 헨델이 거절을 반복하다가 지쳐서 아예 아일랜드의 도시 더블린으로 도망가버려요. 거기 눌러앉아 한 시즌을 보내지요.
일단 더블린에서 헨델의 자취를 쫓아가기에 앞서 중요한 일을 살펴봐야 합니다. 더블린으로 떠나기 직전인 1741년 8월부터 9월까지 그 유명한 오라토리오 〈메시아〉 HWV56를 작곡하거든요. 헨델의 작품 중에서도 최고 걸작으로 손꼽히죠. "할렐루야"를 반복하는 바로 그 노래가 포함된 작품입니다. 우리나라 교회에서도 숱하게 부르고요.

아니, 그런데 한 달 만에 〈메시아〉를 작곡했단 말인가요?

정확히는 8월 22일부터 9월 14일까지, 24일 만에 완성했습니다. 그리고 〈삼손〉 HWV57이란 오라토리오 작곡에 바로 돌입해 10월 28일에 끝내고는 후련하게 더블린으로 떠나요. 아일랜드 총독인 윌리엄 캐번디시의 초청이 있었거든요.

더블린에 가서 좀 평화로운 시간을 보낼 수 있었나요?

그랬다면 좋았을 텐데 거기서도 일에 매달렸습니다. 더블린에 도착해
한 달이 흐른 12월부터 이듬해인 1742년 4월까지 기존 오라토리오 여
러 곡을 무대에 올려요. 당시 더블린에는 큰 공공 극장이 두 개 있었
지만, 헨델의 공연을 원하는 청중의 숫자가 극장이 수용할 수 있던 관
객 수를 훨씬 넘어섰대요. 결국 극장이나 성당이 아니라 피셤블 거리
의 뮤직홀을 사용했다는군요. 얼마나 사람이 몰렸던지 나중에는 아
예 예약제로 관객을 받습니다.
더블린에 오기 전 이미 〈메시아〉의 작곡이 끝났다고 말씀드렸죠? 성

**더블린 피셤블 거리에 세워진 〈메시아〉 초연 기념
조각상**
더블린 사람들은 매년 4월 13일에 뮤직홀이 있던
자리에 모여 〈메시아〉를 연주한다. 뮤직홀 옆에 있던
건물은 현재 '조지 프레더릭 헨델'이라는 이름의
호텔이 되었다.

황리에 기존 오라토리오 공연을 마무리한 후 드디어 〈메시아〉를 처음 무대에 올립니다. 역시 피셤블 거리의 뮤직홀에서였죠.

런던이 아니라 새로운 곳에서 걸작을 초연하게 되다니 신선한데요. 반응은 어땠나요?

온 거리가 엄청나게 떠들썩했어요. 원래 뮤직홀의 정원은 600명이었는데 들어오고 싶어 하는 사람이 너무 많으니까 주최 측에서 관객의 옷차림을 제한했습니다. 남자들은 칼을 차는 걸 금지했고, 여자들에겐 페티코트로 부풀린 치마를 입고 오지 말라고 했다네요. 그렇게 금지 사항을 만들었어도 관객은 꾸역꾸역 들어와서, 결국 700명 넘는 사람들로 뮤직홀이 꽉 찼다고 합니다.

더블린 사람들이 패션이나 격식을 포기하면서까지 〈메시아〉를 보길 원했던 거군요. 어떤 내용인지 궁금하네요.

내용 설명을 먼저 할까요? 워낙 파격적이거든요. 우리가 지금껏 살펴본 오라토리오엔 드라마가 있었습니다. 성경을 인용했든, 도덕적인 우화든 간에 인물과 줄거리를 이용해 기승전결을 만들어냈어요. 그래서 '얌전한 오페라'라고도 표현했고요. 그러나 〈메시아〉는 전혀 달라요. 드라마가 없습니다. 구약성경의 예언에서 시작해 그리스도의 삶을 거쳐 부활에 이르기까지를 훑으며 구속(救贖)이라는 개념을 성찰하죠.

구속이요? 가두고 뭐 그런 개념인가요?

아니요, 기독교에서 말하는 구속은 인류를 죄악에서 구해내 신의 은총을 받게 하는 행위를 뜻합니다. 쉽게 말하면, 하느님을 믿는 백성은 해방된다는 거예요. 구약성경이 메시아가 와서 모두를 구원할 거란 약속을 다루는 책인데, 그걸 3막짜리 오라토리오로 요약해 전달한다고 보면 됩니다. 구성을 한번 볼까요?

오라토리오 〈메시아〉의 구성과 내용

막	곡 수	내용
1막	21곡	- 메시아의 도래에 대한 예언 - 예수의 탄생과 그로 인한 인간의 구원
2막	23곡	- 예수의 희생을 통한 구원의 성취 - 하느님의 계시를 거부한 인간의 멸망
3막	9곡	- 영생의 기쁨을 표현하며 예수에 대한 믿음을 강조

전체 곡 수로 따지면 53곡입니다. 합창 19곡, 아리아 16곡, 레치타티보 16곡, 그리고 기악곡이 2곡 들어가죠. 전부 연주하면 2시간 50분 정도 걸리는 대곡이에요.

이미 길다는 건 짐작했어요. 과연 드라마가 없는데 들으면서 졸지 않고 집중할 수 있을까요?

워낙 다이내믹하면서도 웅장한 음악이라 절대로 졸리지 않아요. 머리

아프게 생각하며 듣지 않아도 매우 즉각적인 호소력을 발휘합니다. 전체적으로는 서정적이면서 동시에 장엄한 분위기고요. 프랑스식 서곡, 이탈리아식 레치타티보, 다카포 아리아, 독일의 코랄, 영국식 앤섬까지 여지껏 살펴본 헨델 음악의 특징이 모두 잘 어우러져 있어요.

그야말로 헨델 음악의 정수라 표현할 수 있겠네요.

맞아요. 특히 그때나 지금이나 사람들이 가장 잘 아는 부분은 '할렐루야'예요. 사실 그렇게 되게끔 작품에서 유도했습니다. 여러 성부가 서로 다른 리듬으로 각자 노래를 부르다가 '할렐루야'라는 핵심 가사가 나오는 순간 같은 리듬으로 일사불란하게 통일해 입을 모아요. 그 대조가 아주 강렬합니다. 짧고 익숙한 단어를 반복하는 가사에 통일된 합창까지 더해지니 도저히 잊으려야 잊을 수 없죠. 요즘 대중음악에서 자주 쓰는 수법과 비슷해요. '후크'라고 들어봤나요? 짧은 음악 구절을 반복해서 귀에 딱 꽂히게 만들지요.

클래식과 대중음악은 엄청 다른 분야처럼 느껴지는데 비슷한 방법을 사용해 청중을 사로잡을 수 있다니 신기해요. 그래서 지금도 〈메시아〉가 여기저기서 많이 연주되나 봐요.

맞아요. 그런데 지금 연주되는 〈메시아〉는 헨델 시대의 〈메시아〉 연주와 많이 달랐습니다.

네? 잘 이해가 가지 않는데요….

아시다시피 헨델은 거의 300년 전에 활동했어요. 그 300년이라는 세월 동안 악기들은 수없이 개량되었고요. 그렇다면 과연 우리가 지금 듣는 음악이 당시 헨델이 의도했던 연주일까요?

말씀을 들으니 확실히 그런 의구심이 생기는데요.

바이올린을 예로 들어볼게요. 바로크 시대의 바이올린은 현의 재료와 활의 모양이 지금과 달랐습니다. 일단 바로크 시대엔 양의 창자를 가공해 현을 만들었지만 오늘날은 금속으로 제작해요. 또, 그때의 활은 일자형이거나 가운데가 약간 부푼 모양이었던 반면 지금의 활은 그리스 문자 시그마(Σ)를 닮았다고들 표현합니다. 오른쪽 그림을 통해 17~18세기 활 모양의 변화를 한눈에 볼 수 있어요.

재료도 모양도 달랐지만, 음색 역시 지금과 다르지 않나요?

음색뿐 아닙니다. 현과 활의 당기는 힘이 지금보다 훨씬 약했으니 소리가 작고 음도 오래 지속되지 못했습니다. 악기의 성능으로만 보자면 당연히 지금이 훨씬 나아졌죠.
그러나 개량되지 않은 그 시대의 악기로 연주해야 진짜 바로크 음악이라고 생각하는 사람들이 있어요. 이렇게 당대의 악기를 재현해 그대로 연주하는 걸 시대연주라고 불러요. 시대연주만이 진짜인지 아니면

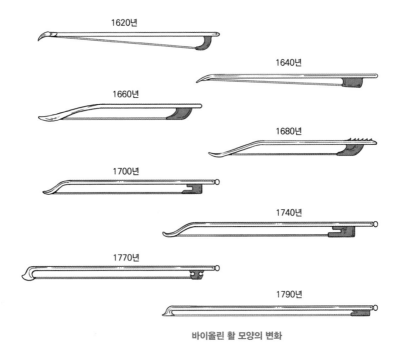

바이올린 활 모양의 변화

현대의 상황에 맞춰 변화시켜도 되는지에 대한 논란이 음악학계에서는 1970년대부터 약 20년 넘게 몹시 뜨거운 주제였어요.

옛날 악기로 연주된 '할렐루야'가 궁금하긴 하네요.

시대연주 방식으로 '할렐루야'를 연주하면 합창단의 구성이 달라집니다. 헨델이 활동하던 시절 그대로 남자의 목소리만 쓰거든요. 앞서 본 호가스의 판화에서처럼 고음역은 모두 소년이 맡죠. 인원도 딱 서른두 명만 써요. 오늘날 〈메시아〉를 공연할 땐 합창단원 수가 몇백 명, 많게는 2천 명까지 됩니다. 시대연주를 지지하는 사람들은 이런 대규

모 편성은 헨델의 의도가 아니라고 주장합니다.

일리가 있는 말인 것 같아요.

하지만 반대편 주장도 설득력이 있습니다. 헨델은 항상 청중을 염두에 두고 음악을 만들었는데 만약 대상이 지금 시대의 청중이었다면 다르게 작곡했을 거라는 의견입니다. 더 좋은 소리를 내는 것도 아닌 악기를 복원하느라 고생할 필요 역시 없다는 거고요.

그러게요. 복원에 힘을 쓰다가는 연주할 여력도 안 남겠어요.

전설, 일어나 우뚝 서다

어쨌든 〈메시아〉는 더블린에서 추가 공연 요청까지 받으며 성공을 거듭니다. 그러나 런던으로 돌아와 1743년에 상연했을 땐 의외의 상황에 부닥쳐요.

〈메시아〉는 헨델의 작품 중에서도 손꼽히는 걸작이라고 하셨던 것 같은데 설마 실패하나요?

일단 런던 초연에선 반응이 좋지 않았습니다. 〈메시아〉 전에 〈삼손〉을 먼저 올리며 간을 봤는데, 〈삼손〉은 어마어마하게 성공해요. 그러니 〈메시아〉에 대한 반응이 싸늘할 거라곤 전혀 예상치 못했을 겁니다.

쇼비즈니스의
꺼지지 않는 불꽃

그러게요, 이상하네요… 왜 〈삼손〉은 되고 〈메시아〉는 안 됐나요?

〈메시아〉의 대본이 파격적이라고 했죠? 그 탓이 컸습니다. 〈삼손〉은 긴 머리카락에서 힘을 얻는 영웅 삼손의 이야기로, 기존 오라토리오처럼 성경에서 따온 드라마였어요. 그런데 〈메시아〉는 드라마가 아니라 성경의 메시지 그 자체잖아요. 그걸 거북하게 여기는 사람들이 많았어요. 감히 극장에서 자기가 신이라도 된 것처럼 성경 말씀을 노래하다니 도저히 납득이 안 되었던 거지요.
심지어 〈메시아〉를 비판하는 기사들이 공공연히 신문에 날 정도였습니다. 가톨릭교도가 대다수였던 더블린에서와는 아무래도 분위기가 아주 달랐죠.

그럼 〈메시아〉는 후대에 재평가된 건가요?

후대까지는 아니고, 6년 정도 뒤에 평가가 완전히 반전되는 사건이 벌어져요. 지금부터 그 사건을 살펴봅시다.
1748년, 런던 파운들링 병원에서 자선 재단을 만듭니다. 그러면서 헨델에게 위원장 자리를 맡기곤 자선 음악회를 부탁해요. 헨델은 이걸 받아들여 첫 자선 음악회를 1750년 5월 1일에 엽니다. 이때 〈메시아〉를 다시 올려요.

실패한 작품을 다시 선보일 용기가 있다니 대단하네요.

곧 이야기하겠지만, 바로 앞선 해인 1749년에 헨델의 자신감이 치솟을 만큼 대단한 이벤트가 있었거든요. 그 성공에 고무되어 〈메시아〉도 다시 평가받고 싶었을 법해요. 작품이 훌륭하단 확신은 굳건했을 테니 말입니다.

〈메시아〉 공연에는 1천 명의 인파가 몰렸어요. 자선 음악회를 한 번만 한 것도 아니고 5월 한 달 동안 여러 번 반복했는데 계속 그만큼씩 관중이 몰려듭니다.

더블린의 뮤직홀에서도 꾸역꾸역 넣어서 700명이었는데⋯ 상당한데요.

런던의 파운들링 병원, 1753년
주로 가난하고 병든 어린이를 돕기 위해 운영되던
기관으로, 천연두나 이질 등 어린이에게 치명적인
감염병의 예방 및 치료를 위해 힘썼다.

쇼비즈니스의
꺼지지 않는 불꽃

바로 이 공연에서 모두를 깜짝 놀라게 한 유명한 해프닝이 터지죠. 객석에 앉아 있던 조지 2세가 '할렐루야'를 듣곤 너무 감격에 찬 나머지 자리에서 벌떡 일어난 거예요.

이 일화의 주인공이 조지 2세라고 알려져 있지만, 사실 왕이 연주회에 참석했다는 건 분명치 않아요. 대신 프레더릭 왕자 부부가 자리했다는 건 확실합니다. 그래서 자리에서 벌떡 일어난 사람이 조지 2세가 아니라 프레더릭 왕자였을 수도 있어요. 그러나 왕이냐 왕자냐는 중요하지 않습니다. 그 수많은 관객 중 가장 지위가 높은 사람, 모든 이의 주목을 받던 사람이 '할렐루야'에 감응해 자기도 모르게 벌떡 일어나 신의 이름을 외친 겁니다. 이 사실만으로 '할렐루야'의 걸출함은 증명된 거지요.

그럼요. 자기도 모르게 몸이 움직일 정도로 감동을 받은 건데요.

이때부터 곳곳에서 사순절마다 〈메시아〉를 무대에 올리기 시작해요. 종교시설에서도 그렇고, 일반 행사에서도요. 그리고 '할렐루야'를 연주하면 관객들이 모두 자리에서 일어나는 관습이 생겼죠. 우리나라에서도 크리스마스에 〈메시아〉를 연주하는 교회가 많아요. 지금은 앞서 말씀드렸듯 헨델 하면 떠오르는 대표적인 곡이 되었습니다.

그런데 1749년엔 대체 무슨 일이 있었던 건가요? 헨델에게 〈메시아〉를 다시 내놓을 용기를 주었다니 궁금해집니다.

At the HOSPITAL

For the Maintenance and Education of exposed and deserted Young Children in Lambs Conduit

On ꝑ day of 17 at o'Clock there n

Performed in the Chapel of the said Hospital, a Sacred Oratorio called

Composed by George Frederick Handel Esqʳ

The Gentlemen are desired to come without Swords, and the Ladies without Ho

N.B. There will be no Collection. Tickets may be had of the Steward at the Hospital, at Arthur's Chocolate House
James's Street, at Batson's Coffee House in Cornhill & at Toms Coffee House in Devereux Court at half a Guinea

파운들링 병원에서 판매한 〈메시아〉 공연 티켓
벌거벗은 아이와 백리향 장식을 물고 있는 양,
고대 에페수스의 아르테미스 여신을 담았다.
여러 개의 가슴이 달린 에페수스의 아르테미스는
다산과 풍요를 관장하는 신이었다.
1750년경 윌리엄 호가스가 디자인한 티켓으로,
로코코 양식의 프레임 안에 그려진 것이 특징이다.

경력의 정점, 타오르는 불꽃

1743년 〈메시아〉를 런던에서 상연한 이후에도 헨델은 몇 년간 꾸준히 오라토리오를 써서 무대에 올렸어요. 이 시기의 작품들이 〈세멜레〉 HWV58, 〈요셉과 그의 형제들〉 HWV59, 〈유다스 마카바이우스〉 HWV63, 〈여호수아〉 HWV64 등입니다. 흥행에 실패하진 않았지만 헨델의 경력에서 크게 두드러지는 작품들은 아니었죠. 이 시기엔 건강도 그다지 좋지 않았어요.

그러다 1749년에 아주 큰 의뢰 하나가 들어와요. 이 의뢰 덕에 헨델은 경력의 정점을 찍으며 '위대한 헨델'이라고 칭송받습니다.

얼마나 거창한 의뢰였길래요?

더블린에서 700명의 인파가 몰렸고, 파운들링 병원 자선 음악회에선 1천 명의 인파가 수차례 왔다고 했죠? 이건 차원이 다릅니다. 무려 1만 2천 명이 헨델의 음악을 듣게 되거든요.

아니… 1만 2천 명이요? 감이 안 오는 숫자인데요.

우리나라 최정상급 가수들이 공연하는 서울 올림픽체조경기장의 최대 수용 인원이 1만 5천 명 정도예요.

그만한 인원을 수용할 공연 시설이 그 옛날 런던에 있었다고요?

정확히 말하자면, 그 많은 사람들이 런던의 템스강 기슭으로 몰려들어 헨델의 음악을 들었지요. 어떻게 이런 일이 일어났는지 알아보기 위해서 잠시 시간을 뒤로 돌려 1740년으로 가봅시다.

템스강의 불꽃놀이

1740년, 오스트리아 합스부르크 왕가의 상속자였던 마리아 테레지아가 왕위에 올라요. 이때 자기 남편을 신성로마제국의 황제로 세우려고 합니다. 그러자 프로이센이나 바이에른 같은 주변 국가의 통치자들이 들고 일어나요. 여기에 온갖 강대국이 다 끼어들어 한바탕 전쟁을 벌이는데, 영국도 오스트리아 편에서 힘을 쏟았지요. 이걸 오스트리아 왕위 계승 전쟁이라고 부릅니다.

이 전쟁은 1748년 독일 아헨에서 엑스라샤펠 조약을 체결하며 마무리됩니다. 득실이야 어찌 됐든 표면적으론 오스트리아가 거의 이긴 전쟁이었어요. 오스트리아를 도운 영국 왕실은 승리와 평화를 국가 차원에서 기념할 필요가 있었습니다. 그래서 불꽃놀이를 계획합니다.

불꽃놀이요?

유럽에선 15세기부터 불꽃놀이 축제를 많이 열었어요. 지금도 우리나라 여의도 불꽃놀이 축제에 어마어마한 인파가 몰리잖아요? 당시 런던 사람들에게 이게 얼마나 큰 엔터테인먼트였을지 상상이 가죠.

왕실에서 엑스라샤펠 조약을 기념하는 불꽃놀이를 1749년 4월 27일

에 템스강에서 열기로 결정하고, 그때 연주할 음악을 헨델에게 맡겨요. 헨델은 화려한 서곡과 다섯 개의 악장으로 이루어진 관현악곡을 만듭니다. 이 작품이 바로 〈왕실의 불꽃놀이〉입니다.

아, 〈수상 음악〉을 소개하실 때 함께 언급하셨던 게 기억나요.

맞아요. 특히 〈왕실의 불꽃놀이〉는 엄청난 인파 앞에서 선보여야 했으니 오케스트라의 편성 또한 당시 기준으로 어마어마했습니다. 오보에, 바순, 트럼펫, 프렌치 호른 등 관악기만 100대가 넘었다고 하니 현악기

1749년 런던의 템스강에서 열린 불꽃놀이
양쪽에 불꽃놀이 당시 쏘아올린 불꽃의 모양이
그려져 있다. 과거 유럽에선 이와 같은 불꽃놀이
축제가 열릴 때면 늘 음악이 함께했다.

와 타악기까지 합하면 정말 대규모였을 겁니다.

대규모 오케스트라 음악도 듣고 불꽃놀이도 즐길 수 있다면 저라도 가족을 다 이끌고 템스강으로 나들이를 갔겠는데요.

다들 그렇게 생각했나 봅니다. 아까 말씀드렸던 1만 2천 명이 참석했다는 행사는 본 공연도 아니고 리허설이었거든요. 세 시간 동안 런던 교통이 마비될 정도로 인파가 몰렸다고 합니다. 이걸 런던 최초의 교통체증이라고 말하는 역사가들도 있다는군요.

대단하네요. 어떤 음악을 들려주었을까요?

🔊 🔊 가장 잘 알려진 두 곡, **'서곡'**과 **'환희'**를 들어볼까요.
먼저 '서곡'입니다. 팀파니라는 타악기를 트레몰로 주법으로 빠르게 두드려 연주하며 시작하죠. 관악기와 현악기가 뒤를 잇습니다. 선율은 처음엔 느리고 장엄하지만 속도가 빨라지면서 분위기가 점차 즐겁게 고조돼요.

개선장군 같은 느낌이 드는데요? 전쟁의 끝을 기념하는 음악다워요!

그다음 들어볼 '환희'의 경우 처음부터 끝까지 줄곧 아주 밝고 경쾌하게 진행됩니다.

완전 축제용 음악이네요. 이런 음악을 들으며 불꽃놀이를 보는 그 순간에는 세상에 걱정거리라곤 하나도 없다는 생각이 들었을 것 같아요.

아쉽게도 불꽃놀이는 엉망으로 끝났다고 전해집니다. 축포 101발을 연속으로 쏘아올리는 건 성공했는데, 성당 모양으로 불꽃을 만들려다가 불똥이 잘못 튀어서 근처 건물에 화재를 일으켜 아수라장이 되었다죠. 결국 불꽃놀이는 묻히고 헨델의 음악만 1만 2천 명이 넘는 사람들의 기억 속에 남은 겁니다.

이제 1749년이 왜 중요한 해였다고 말씀하셨는지 알겠어요. 그만큼 많은 관객을 만날 기회가 흔치 않았을 테니까요.

이 기세를 몰아 다음 달에 바로 코번트 가든 극장에서 오라토리오 〈솔로몬〉 HWV67을 초연해 대성공을 거두기까지 하죠. 아무튼 〈왕실의 불꽃놀이〉와 〈솔로몬〉의 힘이 1750년의 〈메시아〉 재평가를 낳았다고 볼 수 있을 거예요. 이제 헨델은 그저 잘나가는 오페라 작곡가나 유명인, 휘그당의 마스코트를 벗어나 '위대한 영국 작곡가 헨델'로 각인되었습니다.

헨델의 건강이 본격적으로 악화하기 전에 음악의 정점을 찍을 수 있어서 다행이에요. 〈메시아〉로 자선 음악회를 열었을 때 이미 65세였으니 지금 기준으로도 적은 나이는 아니거든요. 마치 정점을 찍기를 기다렸다는 듯 이후에는 몸이 말썽을 부리기 시작합니다. 그중에서도 눈이 큰 문제를 일으켜요.

조반니 데 민, 솔로몬과 시바 여왕, 19세기
오라토리오 〈솔로몬〉의 곡 중에서도 시바 여왕이
솔로몬 왕의 지혜로움에 감탄해 솔로몬의 왕국을
방문하는 순간을 노래한 '시바 여왕의 도착'은 많은
이들에게 사랑받는다.

마지막 10년, 그리고 검소한 장례

헨델은 만년에 경제적으로 상당히 여유로웠습니다. 특히 미술품을 수
집하는 걸 좋아했어요. 집에 더 이상 둘 공간이 없을 정도로 여러 점
을 갖고 있었고 그 가운데에는 렘브란트의 작품 같은 고가의 그림들
도 많았다고 합니다. 하지만 나이가 들면서 시력이 나빠지는 바람에
이 취미 활동을 계속하기 어려워져요. 그래서 어쩔 수 없이 그림을 대
부분 처분해요. 이 시기가 아마 1750년 1월이었던 걸로 추정됩니다.
1월 22일 갑자기 계좌에 8,000파운드나 되는 거금이 입금되거든요.

바흐와 헨델이 독일의 가까운 지역에서 같은 해 태어났다고 했던 게 기억나시나요? 둘은 사는 방식이 전혀 달랐지만 기가 막히게도 노년은 또 비슷해요. 둘 다 눈병으로 고생하는데, 심지어 똑같은 돌팔이 의사에게 수술을 받아 실명합니다.

무슨 병인데 실명까지 했나요?

백내장을 앓았던 것 같아요. 요즘은 간단한 수술만 받으면 완치할 수 있는 병이지만 그때는 마땅한 치료법이 없었대요. 아무튼 헨델과 바흐를 수술한 돌팔이 의사는 존 테일러라는 사람인데, 당시 수백 명을 실명에 이르게 했다고 합니다. 본인은 바흐와 헨델의 수술이 성공적이었다고 주장했다니 양심까지 전혀 없었던 모양이죠. 헨델의 말년을 생각하면 세상에 이런 일이 있나 싶어 어이가 없고 슬프기도 해요.

아… 같은 곳에서 시작해 반대 방향으로 돌던 바흐와 헨델이 다시 함께 비슷한 길로 들어섰네요.

그런 걸까요? 어쨌든 헨델은 1751년에 마지막 오라토리오 〈입다〉 HWV70를 완성합니다. 작곡에 일곱 달이나 걸렸으니 헨델 기준으로는 굉장히 지지부진했던 거죠. 건강이 안 좋았으니까요. 결국 파운들링 병원 자선 음악회로부터 겨우 3년밖에 지나지 않은 1753년, 헨델이 완전히 실명했다는 신문 기사가 납니다.

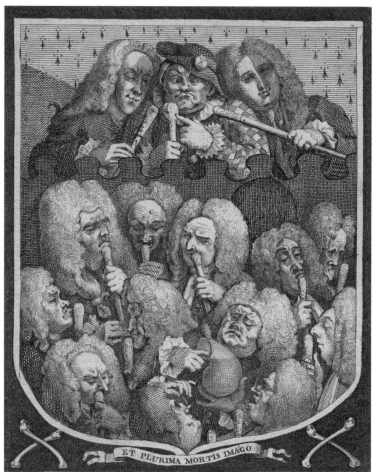

윌리엄 호가스, 장의사들, 1736년

18세기에 활동한 의료계 종사자의 모습을 담았다.
그림에서 인물들이 취하고 있는 행동에는 당시
의사들에 대한 고정관념이 반영되어 있다. 왼쪽
상단의 인물이 존 테일러다.

그러면 이제 작품 활동도 끝인 건가요….

거의 그렇습니다. 1757년에 젊은 시절의 작품 〈시간과 깨달음의 승리〉를 영어 오라토리오로 개작한 〈시간과 진실의 승리〉 HWV 71를 올리긴 했지만요. 헨델의 작품을 필요로 하는 곳은 여전히 많았기 때문에 다른 사람들이 대신 진두지휘해 무대에 올렸어요. 그 와중에도 파운들링 병원에서는 계속 헨델이 〈메시아〉를 지휘할 거라고 광고했습니다. 죽기 일주일 전까지도 그렇게 기사를 냈어요.

그래야 자선 공연에 사람이 많이 오긴 하겠지만, 아픈 노인의 이름을 파는 것 같아 썩 좋게 보이진 않네요.

헨델의 이름값을 이용해 아주 얄팍한 상술을 부린 거지요.
결국 헨델은 1759년 4월 14일에 세상을 떠납니다. 비석에 600파운드 이상을 쓰지 말라는 유언을 남겼어요. 장례식 역시 검소했습니다. 그래도 3천 명의 조문객이 몰려들었어요. 헨델이 얼마나 사랑받았는지 잘 알 수 있지요. 헨델은 왕족이나 아주 위대한 문학가, 과학자, 정치가 등만 안치되는 웨스트민스터 사원에 묻혔습니다.

그렇게 떠났군요… 그런데 결혼도 안 하고 자손도 없었잖아요? 유산은 어디로 상속되었나요?

일단 많은 액수를 기부했어요. 또 주변에 나눠주기도 하고요. '음악가

와 음악가의 가족을 위한 지원 기금'에도 1,000파운드를 냈고, 하녀, 의사, 친구, 이웃 같은 주변 사람들에게 몇백 파운드씩을 나눠줬다는 기록이 남아 있어요.

참고로 헨델이 소장하고 있던 미술 수집품은 1760년에 경매에 부쳐져요. 경매에서 공개된 카탈로그를 보면 헨델의 안목이 상당히 뛰어났음이 엿보입니다. 2009년에 옥스퍼드 대학교에서 「미술품 수집가로서의 헨델」이라는 논문까지 출판했을 정도예요.

아… 마지막 순간에도 선행을 베풀었군요. 사람들에게 그렇게 공격을 받았으면서도 끝까지 사람을 좋아했네요.

자기 사람은 확실히 챙기는 성격이 마지막 순간까지도 드러나지요. 젊은 시절 이런저런 사건에 휘말리고 피 말리게 싸우기도 했지만, 사회에 환원하고 떠난 마지막 모습을 보자면 진정으로 '위대한 헨델'이라 불릴 만하단 생각이 듭니다.

영국인으로 받아들여질 만큼 영국 대중에게 사랑받았던 헨델은 오라토리오로 정점에 선다. 시대의 변화와 국경, 종교를 초월해 자신을 아낌없이 보여준 이 위대한 거장은 유산을 사회에 환원하고 세상을 떠났다.

오라토리오에 집중한 헨델	〈세르세〉가 흥행에 실패하고 자본과 인력 부족에 시달림. 대안으로 오라토리오를 상연.
	⋯→ 다채로운 줄거리와 음악 구성을 가진 〈사울〉로 재기에 성공.
	이후 연이은 오라토리오 작품으로 인해 헨델의 이미지가 '야망 넘치는 휘그당원'에서 '숭고한 음악으로 설교하는 도덕주의자'로 변화함.

〈메시아〉로 다시 정점에 서다	대작 〈메시아〉를 한 달도 걸리지 않아 작곡하고 더블린으로 떠남.
	〈메시아〉의 특징
	❶ **파격적인 구성** 드라마가 없음. 구약성경의 예언부터 그리스도의 부활에 이르는 과정을 훑으며 구속(救贖)이라는 개념을 성찰함.
	참고 구속: 인류를 죄악에서 구해내 신의 은총을 받게 하는 행위
	❷ **헨델 음악 특징의 총망라** 프랑스식 서곡, 이탈리아식 레치타티보, 다카포 아리아, 독일의 코랄, 영국식 앤섬까지 종합.
	⋯→ 서정적이면서도 장엄한 분위기를 자아냄.
	가톨릭교도가 대다수였던 더블린에서는 성공하지만 런던 초연은 실패. ⋯→ 익숙한 이야기인 〈삼손〉이 흥행함.

헨델의 마지막	**〈왕실의 불꽃놀이〉**
	왕실에서 엑스라샤펠 조약을 기념하는 불꽃놀이를 템스강에서 열기로 결정하고, 그때 연주할 음악 작곡을 헨델에게 의뢰함.
	⋯→ 〈메시아〉의 재공연을 시도할 계기가 됨.
	⋯→ 〈메시아〉는 런던 초연 6년 후 파운들링 병원의 자선 음악회에서 큰 성공을 거둠.
	헨델의 죽음 만년에 검소한 생활을 하다가 눈병으로 고생. 완전히 실명한 이듬해 많은 유산을 사회에 환원하고 세상을 떠남.

다시 만나요, 꿈에서도 그리고 꿈보다 행복한 현실에서도

예술가라면 궁핍한 생활과 무너지는 마음을 견디며
자신을 채찍질해야 한다고 여기는 편견이 간과하는 것은
예술 그 자체가 얼마나 현실을 꿈보다 아름답게 만들어주는지가 아닐까.
몇백 년 동안 뭇사람들의 입을 타고 계속 불리는 헨델의 노래는
단단히 뻗은 뿌리를 타고 올라 믿음을 지탱해주는 기둥을 키우고
햇살을 머금는 가지와 잎을 피우게끔 모두를 응원한다.

왜 시인은 할 수 있을 때 장미꽃 봉오리를 모으라고 했을까?
그것은 우리 모두 언젠가는 죽을 것이기 때문이지.

- 키팅 선생님, 영화 〈죽은 시인의 사회〉 중

02

쇼는
계속되어야 한다

#대중성과 예술성의 조화
#베토벤에게 존경받는 음악가 #삶에 대한 존중

살아서 활발히 활동하던 시기부터 지금까지 헨델은 한 번도 잊힌 적이 없습니다. 앞서 말씀드린 것처럼 영국인들에게는 헨델의 음악에 대한 사랑이 아예 애국심과 동일시되기도 하지요. 한 예로, 1784년 조지 3세는 땅에 떨어진 자신의 인기를 올리기 위해 헨델 25주기를 맞아 기획된 헨델 페스티벌을 전폭적으로 후원합니다. 죽은 음악가 헨델이 살아 있는 왕을 돕는 모양새였죠.

영국인들에게 정말 엄청난 사랑을 받았군요.

영국뿐 아니라 전 유럽 사람들이 헨델의 음악을 좋아했어요. 특히 18세기 말에 독일어권을 중심으로 아마추어 합창단이 속속 등장해요. 곧 이 열풍은 유럽 전체로 확대됩니다. 헨델의 합창음악은 이 아마추어 합창단의 핵심 레퍼토리가 돼요. 유럽 사람 모두가 헨델의 노래를 흥얼거리고 다니게 된 거예요.

성악곡이 아닌 곡들도 있었잖아요? 그 곡들도 인기가 계속 좋았나요?

당연하죠. 특히 20세기 이후에 헨델의 관현악 모음곡과 협주곡이 큰 인기를 얻었어요.

오페라가 지금도 자주 공연된다는 건 이미 앞에서 많이 보여주셨고… 정말이지 이젠 유럽뿐 아니라 전 인류의 음악가라 해도 과언이 아니 겠네요.

물론입니다. 유럽으로부터 한참 동쪽에 있는 우리나라의 교회에서조 차 '할렐루야'를 부르며 모두 기립하는 걸 보면 그런 표현이 지나치지 않다는 생각이 들지요.

한국어로 번안된 '할렐루야'

한국 최초로 제작된 〈메시아〉 악보집
우리나라 최초의 개신교 교회인 내리교회의
성가대원이었던 이선환 장로가 1954년에 〈메시아〉의
전곡 악보를 책으로 완성했다. 얇은 기름종이에
철필로 일일이 그려 인쇄했으며 제작 기간은
반 년이었다. 같은 해 12월 내리교회에서 우리나라
최초로 〈메시아〉 전곡이 연주되었다.

예술을 숨기고 있는 예술

처음으로 교회나 궁정이 아니라 대중을 위한 작품을 쓴 작곡가가 바로 헨델이에요. 소속이 있긴 했지만 언제나 더 많은 사람들이 들을 걸 염두에 두고 음악을 작곡했습니다. 대중의 취향을 정확히 이해하고 있었죠. 선율은 단순하고 쉬우면서도 듣기 좋았어요.

그런데 복잡하고 어려운 음악이 더 예술적이라고 생각하는 사람들도 있잖아요?

물론 있죠. 그러나 저는 어떤 예술 분야에서든 쉬운 작품을 훌륭한 만듦새로 완성하는 게 가장 어려운 일이라고 생각해요.

헨델을 아주 존경했던 베토벤은 이런 말을 했습니다. "지극히 단순한 방식으로 엄청난 결과를 얻는 방법은 헨델에게 배울 수 있다". 참고로, 베토벤은 평생 영어를 오직 〈메시아〉의 가사만 구사할 수 있었다고 전해집니다.

헨델은 독일, 이탈리아, 프랑스, 영국까지 다양한 나라의 음악을 모두 자기 안으로 흡수해 자유자재로 다뤘어요. 그렇기 때문에 많은 사람의 입맛을 만족시킬 수 있었지요. 결과물만 보면 쉬워 보이지만 아무나 해낼 수 있는 일이 절대 아닙니다. 헨델의 음악을 흔히 '예술을 숨기고 있는 예술'이라고 표현해요. 매력적인 겉모습 안에 노련한 기술과 뛰어난 재능이 숨겨져 있다는 의미로요.

정말 그런 것 같아요. 혹시 나중에 헨델의 음악을 너무 쉽거나 대중적이라고 얕잡아 보는 사람이 있다면 꼭 반박을 하고 싶네요.

그렇게 생각한다니 기쁘군요. 헨델은 특히 오라토리오를 작곡할 땐 가사에도 신경을 많이 썼습니다. 가사의 내용이 사회에 미칠 수 있는 반향에 촉각을 곤두세우며 선한 영향력을 주기 위해 노력했죠. 헨델이 밀고 나갔던 가치는 지금 시대에까지 유효합니다. 그래서 계속 사람들이 헨델을 찾는 게 아닐까요?

삶에 대한 존중, 존중하는 삶

영국 출신이 아닌 영국의 국민 음악가. 오늘날에도 가장 사랑받는 클래식 작곡가 중 한 명. 오페라의 거장. 발을 디뎠던 모든 나라에서 환영받았던 셀러브리티. 생전에 이미 국제적인 명성과 지위를 얻었던 사람. 유행과는 관계없이 한 번도 중단되지 않고 오늘날까지 연주되는 작품을 쓴 최초의 작곡가. 헨델을 수식하는 말들은 이렇게 화려해요. 거창하기까지 하죠. 지금까지 헨델의 삶과 음악을 좇아가면서 어떤 점이 가장 특별하게 느껴졌나요?

다른 음악가들의 삶에 비해 굴곡이 적었단 생각이 들어요. 물론 공격도 많이 받았지만 우울하게 가라앉지 않고 어떻게든 돌파구를 찾는 게 인상적이었어요. 기본적으로 엄청난 활력을 갖춘 사람이었던 것 같아요. 정신력도 강하고요.

그렇습니다. 헨델은 절대 에너지가 떨어지지 않는 사람이었어요. 여담이지만 엄청난 미식가이자 대식가였다고 합니다. 아마 그 에너지를 온통 자기 삶에 쏟았나 봐요.
앞서 헨델이 가난에 쪼들린 적 없이 언제나 풍족했던 음악가였단 걸 강조했습니다. 이 풍요가 꼭 물질에만 해당하는 건 아니에요. 헨델이 지녔던 단단한 마음 역시 헨델을 풍요롭게 했지요. 자기 삶을 소중히 아끼며 존중할 줄 아는 인물, 그게 바로 헨델입니다. 예술가는 꼭 궁핍하고 자신을 괴롭혀야 한다는 선입견을 완벽히 깬 사람이에요. 위대

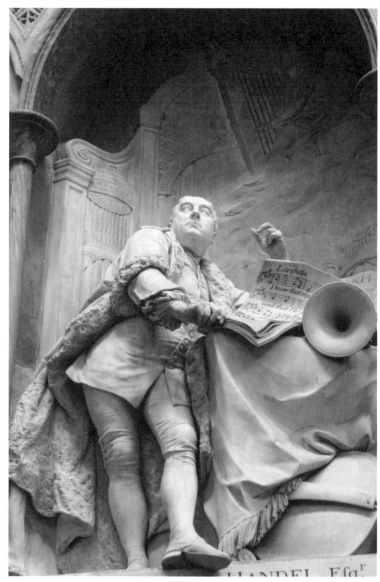

웨스트민스터 사원에 있는 헨델 기념비

한 음악가면서 동시에 위대한 인간 그 자체기도 한 거죠.

저도 힘든 삶에서만 진정한 예술이 피어나지 않을까 편견을 가진 적이 있었는데 헨델의 음악이 그걸 깨준 것 같아요. 특히 아름다운 아리아와 합창을 들으면서 그 멜로디가 사람이라는 대상 자체를 존중하는 느낌을 받기도 했어요.

그 말을 들으니 뿌듯하네요. 사람에 대한 존중이라는 표현이 헨델의 평생을 가장 잘 아우를 수 있는 말이 아닐까 합니다. 이 세상에 나로 태어났으니 나를 보석처럼 여기고 빛나도록 소중히 갈고 닦는 것, 이것이야말로 헨델이 우리에게 남긴 진정한 유산 아닐까요?

지금까지 꾸준히 사랑받아온 음악가 헨델은 대중과 사회, 그리고 삶을 사랑한 예술가였다. 헨델은 늘 도전하며 세상과 소통한 훌륭한 예술가이자 위대한 인간이었다.

대중과 소통하는 예술가	헨델은 대중을 위한 작품을 썼던 작곡가. ⋯→ 많은 청중을 염두에 두고 음악을 만들었음. **베토벤** "지극히 단순한 방법으로 엄청난 결과를 얻는 방법은 헨델에게 배울 수 있다". 오라토리오의 가사에도 공을 들였음. 사회적 반향을 고려해 선한 영향력을 행사하고자 노력함. ⋯→ 헨델이 지금까지 사람들에게 사랑받는 이유.
자신의 삶을 존중한 음악가	시련 속에서도 돌파구를 찾아내는 사람으로, 물질과 마음이 모두 풍요로운 삶을 살았음. 왕성한 활동과 뛰어난 적응력으로 자신의 삶을 존중하며 세상과 더불어 살았던 음악가.

1 니콜라 푸생, 리날도와 아르미다, 1629년
〈리날도〉는 이탈리아의 시인 토르콰토 타소의
서사시 『해방된 예루살렘』을 모티프로 한다.
아르미다가 리날도를 꾀어내기 위해 그의 연인
알미레나를 납치하고, 리날도는 연인을 되찾기 위해
여정을 떠나 치열한 전투를 벌인다.
**2 앙토니 카르통, 아킬레우스와 데이다미아 역을
맡은 판토마임 발레 무용수들, 1804년**
〈데이다미아〉는 잘 알려지지 않은 그리스 신화
이야기를 다루었다. 바다의 여신 테티스는 아들
아킬레우스를 트로이 전쟁으로부터 보호하기 위해
공주 데이다미아의 궁전에 여자로 변장해 숨게
한다. 아킬레우스는 그곳에서 데이다미아와 사랑에
빠진다.

3 도메니코 피아셀라, 삼손과 델릴라, 17세기경
〈삼손〉은 존 밀턴의 『투사 삼손』을 모티프로
제작되었다. 머리카락이 힘의 원천이었던 삼손은
애인 델릴라의 꾐에 빠져 비밀을 누설하고,
델릴라는 삼손의 머리카락을 잘라 힘을 잃게
만든다. 삼손에게 원한이 있던 블레셋 사람들은
힘을 잃은 삼손의 눈을 뽑고 쇠사슬에 묶어 노예로
부린다.
4 페터르 파울 루벤스, 솔로몬의 재판, 1717년
〈솔로몬〉은 성경의 『열왕기』를 기반으로
만들어졌다. 세간에도 잘 알려진 솔로몬 왕의 재판
이야기를 다루며, 하나의 아이를 두고 서로 자기의
자식이라고 우기는 두 여인 중 진짜 어머니가
누구인지 찾아주는 솔로몬의 지혜가 드러난다.

(위)〈줄리어스 시저〉공연 실황
2009년 글라인드본 오페라 페스티벌에서 시저 역을
맡은 메조소프라노 사라 코놀리의 모습. 사라 코놀리는
2005년에도 시저 역을 맡아 같은 무대에 올랐는데, 이때의
공연 실황을 담은 DVD가 2006년 그라모폰상
DVD 부문을 수상했다.

(아래)〈파르테노페〉HWV27의 2011년 공연 실황
파르테노페는 세이렌 중 하나의 이름이자 나폴리의
옛 명칭이다. 자신의 약혼자 아르사체(왼쪽)가 여왕
파르테노페(오른쪽)를 유혹한다는 것을 알아챈 로즈미라
공주는 남장을 하고 파르테노페를 찾아와 사실을
털어놓는다. 결국 파르테노페는 아르사체를 버리고
자신에게 헌신하는 아르민도를 남편으로 삼는다.

헨델 작품 목록

오페라와 오라토리오를 중심으로 정리한 헨델의 작품 목록입니다. 기타 장르 작품은 중요곡 위주로 정리했습니다. 책에서 언급되었던 작품들은 강조 표시가 되어 있으나, 파스티슈인 〈엘피디아〉는 원칙적으로 헨델의 작품이 아니므로 HWV 목록에 속하지 않습니다.

오페라

알미라 HWV1 (1705)

네로 HWV2 (1705)

행복한 플로린도 HWV3 (1708)

변신한 다프네 HWV4 (1708)

로드리고 HWV5 (1707)

아그리피나 HWV6 (1709)

리날도 HWV7a/b (1711/1731)

충직한 목자 HWV8a/b/c (1712/1734)

테세오 HWV9 (1713)

실라 HWV10 (1713)

가울라의 아마디지 HWV11 (1715)

라다미스토 HWV12a/b (1720)

무치오 세볼라(3막) HWV13 (1721)

플로리단테 HWV14 (1721)

오토네 HWV15 (1723)

플라비오 HWV16 (1723)

줄리어스 시저 HWV17 (1724)

타메를라노 HWV18 (1724)

로델린다 HWV19 (1725)

시피오네 HWV20 (1726)

알레산드로 HWV21 (1726)

아드메토 HWV22 (1727)

리카르도 프리모 HWV23 (1727)

시로에 HWV24 (1728)

톨로메오 HWV25 (1728)

로타리오 HWV26 (1729)

파르테노페 HWV27 (1730)

포로 HWV28 (1731)

에치오 HWV29 (1732)

소사르메 HWV30 (1732)

오를란도 HWV31 (1733)

크레타의 아리안나 HWV32 (1734)

아리오단테 HWV33 (1735)

알치나 HWV34 (1735)

아탈란타 HWV35 (1736)

아르미니오 HWV36 (1737)

주스티노 HWV37 (1737)

베레니체 HWV38 (1737)

파라몬도 HWV39 (1738)

세르세 HWV40 (1738)

이메네오 HWV41 (1740)

데이다미아 HWV42 (1741)

오라토리오

시간과 깨달음의 승리 HWV46a (1707)

시간과 진리의 승리 HWV46b (1737)

부활 HWV47 (1708)

브로케스 수난곡 HWV48 (1715~1716)

에스더 HWV50a/b (1718/1732)

드보라 HWV51 (1733)

아달랴 HWV52 (1733)

사울 HWV53 (1738)

이집트의 이스라엘인 HWV54 (1739)

명랑한 사람, 슬픈 사람, 온화한 사람 HWV55 (1740)

메시아 HWV56 (1741)

삼손 HWV57 (1741)

세멜레 HWV58 (1744)

요셉과 그의 형제들 HWV59 (1744)

헤라클레스 HWV60 (1745)

벨사살 HWV61 (1745)

제전 오라토리오 HWV62 (1746)

유다스 마카바이우스 HWV63 (1746)

여호수아 HWV64 (1747)

알렉산더 발루스 HWV65 (1748)

수산나 HWV66 (1749)

솔로몬 HWV67 (1749)

테오도라 HWV68 (1750)

헤라클레스의 선택 HWV69 (1751)

입다 HWV70 (1751)

시간과 진실의 승리 HWV71 (1757)

칸타타

사냥 칸타타 HWV79 (1707)

사랑의 망상 HWV99 (1707)

아폴로와 다프네 HWV122 (1710)

이탈리아 교회음악

주께서 말씀하시길(찬송가) HWV232 (1707)

천국에 계신 여인(종교 칸타타) HWV233 (1707)

살베 레지나(안티폰) HWV241 (1707)

영국 앤섬

사제 사독 HWV258 (1727)

테 데움 HWV278 (1713)

유빌라테 HWV279 (1713)

기악곡

5성부 소나타 HWV288 (1707)

6곡의 오르간 협주곡들 Op.4
HWV289~294 (1735~1736)

6곡의 오르간 협주곡들 Op.7
HWV306~311 (1740~1751)

6곡의 합주 협주곡들 Op.3
HWV312~317 (1710~1734)

**합주 협주곡 C장조 알렉산더의 향연
HWV318 (1736)**

12곡의 합주 협주곡들 Op.6
HWV319~330 (1739)

두 코러스가 있는 3곡의 협주곡
HWV332~334 (1747~1748)

수상 음악 HWV348~350 (1717)

왕실의 불꽃놀이 HWV351 (1749)

소나타

**트리오 소나타 Op.2, No.2 HWV387
(1699 추정)**

사진 제공

1부

헨델&헨드릭스 ©DAVID HOLT

〈알미라〉의 2014년 공연 실황 ©Alamy Stock Photo-dpa picture alliance

그리스의 원형 극장 ©Leonidtsvetkov

현존하는 최초의 오페라 〈에우리디체〉 악보 표지 ©Alamy Stock Photo-Lebrecht
Music&Arts

남인도 지역의 남성 무용 공연인 카타칼리 ©Sam P Raj

2부

2016년 헨델 페스티벌 실황 ©Alamy Stock Photo-dpa picture alliance archive

할레의 헨델 그래피티 ©Alamy Stock Photo-Holger Burmeister

오늘날 할레 대성당의 내부 ©Geiger / Shutterstock.com

트리오 소나타 ©Alamy-Lebrecht Music&Arts

현재의 함부르크 오페라 극장 ©Maykova Galina / Shutterstock.com

몬테베르디의 〈오르페오〉가 오늘날 공연되는 모습 ©360b / Shutterstock.com

조반니 레그렌치의 오페라 〈라인강 위의 게르만인〉에 사용된 무대장치 드로잉 ©Bridgeman Images-Archives Charmet

크리스토포리가 제작한 피아노 ©LPLT

카니발 기간에 가면을 쓰고 오페라 극장을 찾은 사람들 ©게티이미지코리아-DEA/ BIBLIOTECA AMBROSIANA/Contributor

25세 헨델의 초상 ©Christoph Platzer

3부

바로크 시대의 패션 ©Alamy-Florilegius

거울의 방, 베르사유 궁전 ©Takashi Images / Shutterstock.com

베르사유 궁전의 정원 ©Nishank.kuppa

현재 헤렌하우젠 정원의 모습 ©trabantos / Shutterstock.com

2017년 폴란드 국립 발레단이 공연한 〈백조의 호수〉의 한 장면 ©Ewa Krasucka TW-ON

영국 글로브 극장 ©cowardlion / Shutterstock.com

헨리 퍼셀의 〈요정 여왕〉 2007년 공연 실황 ©Grenz2002

호주 시드니 오페라 극장에서 2005년에 공연된 〈리날도〉의 실황 장면 ©게티이미지코리아-Patrick Riviere/Getty Images Entertainment

뮤지컬 〈맘마미아〉 ©Српски

모테트를 부르는 토마스 교회 소년 합창단 ©Alamy Stock Photo-dpa picture alliance archive

현재의 템스강 ©Diliff

4부

프랑스 파리의 파리 오페라 ©Peter Rivera

이탈리아 밀라노의 라 스칼라 ©Jakub Hałun

베르사유 궁전의 왕실 예배당 ©Pigprox / Shutterstock.com

버킹엄 궁전 앞에서 열린 엘리자베스 2세 여왕의 즉위 50주년 축하 행사 모습 ©Alamy Stock Photo—Colin McPherson

미국 뉴욕에서 2014년 공연된 〈서푼짜리 오페라〉 실황 장면 ©Steven Pisano

헨델 최초의 영어 오라토리오 〈에스더〉 광고 ©Bridgeman Images—British Library Board

영화 〈파리넬리〉의 한 장면 ©Alamy Stock Photo—Moviestore Collection Ltd

코번트 가든의 왕립 오페라 극장 ©Alamy Stock Photo—Steve Vidler

왕립 오페라 극장 내부 ©Alamy Stock Photo—robertharding

오르간을 연주하는 헨델의 캐리커처 ©Alamy Stock Photo—World History Archive

스웨덴 스톡홀름에서 2009년 공연된 〈세르세〉 실황 ©Carl Thorborg

5부

런던의 세인트 조지 교회 ©Alamy Stock Photo—Angelo Hornak

헨델의 조각상 ©Louis—François Roubiliac

카리용 ©torange.biz

더블린 피셤블 거리에 세워진 〈메시아〉 초연 기념 조각상 ©William Murphy

런던의 파운들링 병원 ©Fæ

한국 최초로 제작된 〈메시아〉 악보집 ©이길극

웨스트민스터 사원에 있는 헨델 기념비 ©Alamy Stock Photo—Ricardo Rafael Alvarez

부록

〈줄리어스 시저〉 공연 실황 ©Alamy Stock Photo—Donald Cooper

〈페르테노페〉 HWV27의 2011년 공연 실황 ©Alamy Stock Photo—dpa picture alliance archive

※ 수록된 사진들 중 일부는 노력에도 불구하고 저작권자를 확인하지 못하고 출간했습니다. 확인되는 대로 적절한 가격을 협의하겠습니다.
※ 저작권을 기재할 필요가 없는 도판은 따로 표기하지 않았습니다.